카라바조의 삶과 예술,
그리고 죽음

The Complete Works on Caravaggio
: His Life, Paintings, Thoughts and Death

고일석 지음

카라바조의 삶과 예술, 그리고 죽음

The Complete Works on Caravaggio
: His Life, Paintings, Thoughts and Death

빛과 어둠으로 인간의 이중성을 그려 낸 악마적 재능의 천재화가

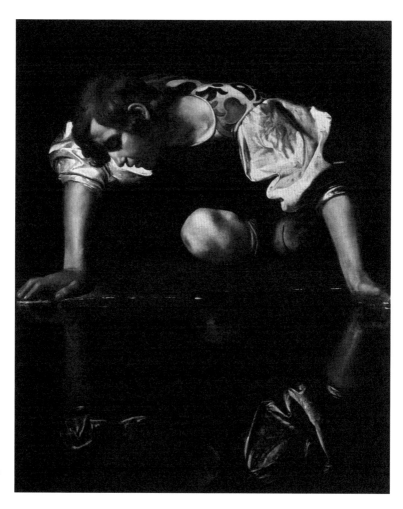

좋은땅

카라바조의 삶과 예술 그리고 죽음

The Complete Works on Caravaggio
: His Life, Paintings, Thoughts and Death

"카라바조는 그의 작품만큼이나 삶의 행적 또한 드라마틱한 예술가이다. 그래서 카라바조라는 예술가를 제대로 알기 위해서는 그의 작품만이 아니라 그의 삶과 사상, 죽음을 함께 알아야만 한다."

"카라바조의 삶을 바라보고 있으면 별빛 하나 없는 깊은 밤에 피워 놓은 장작불의 검붉은 불꽃을 떠올리게 된다. 잘 마른 둥치 굵은 장작이 타닥타닥 거칠게 타오르듯이 그의 삶은, 모든 것을 태워 버릴 듯 뜨거웠던 그의 영혼을 따라 격정적으로 타올랐다가 어느 한순간, 어쩌면 너무 허무하다 할 만큼, 빠르게 꺼져 버렸다. 그리곤 잘 타올랐던 불꽃이 때깔 좋은 숯을 남기는 것처럼, 작은 티끌 하나조차 찾아지지 않는 위대한 작품들을 우리에게 안겨 주었다."

"삶은 그 자체만으로도 '소설 같은 것'이었으니, 헤아릴 수 없을 만큼 무수한 가십거리가 그의 주변에 마구 흩어져 있고, 그것들의 파편으로 인해 분명 '그라고는 지칭되고 있지만 그가 아니기도 한 또 다른 그'가 그의 삶을 살아간 것처럼 여겨지고 있는 위대한 그림쟁이가, [미켈란젤로 메리시 카라바조]이다. 그래서일 것 같다. 그를 뒤따르는 길에서는 심심함이라든지 지루함 따위가 끼어들 일이라곤 전혀 없을 것만 같은 것이."

"카라바조의 작품을 감상하는 날이 길어지고, 그것들을 바라보는 눈빛이 깊어지다 보면 깨닫게 된다. 그가 그림 속에 풀어놓은 검정은 결코 '검정이라는 이름을 가진 물감의 색'이 아니라 '화가 카라바조의 영혼의 색'이라는 것을. 그렇기에 카라바조의 그림을 통해 미술은 '인간에, 인간을 위한, 인간만의 영적 행위'로 다시 태어나고 있다는 것의."

고독과 죽음의 미학 카라바조

카라바조의 그림을 보고 있으면, 생산지뿐만이 아니라 생산자와 품종, 수확연도가 서로 다른 검붉은 와인을 탁자 위에 잔뜩 늘어놓고서는, 손 가고 마음 가는 하나를 조심스레 고른 다음, 꼭꼭 닫혀 있던 코르크 마개를 살포시 땄을 때 일순 훅 풍겨 나오는, 기대는 하고 있었지만 기대했던 것보다 훨씬 더 깊고 풍부한, 푹 익고 잘 삭은 향기에 너무 잘 골랐다는, 정말로 제대로 걸려들었다는, 이 병을 따길 진짜로 잘했다는, 넉넉한 안도의 눈웃음을 홀연히 짓게 된다.

카라바조의 그림은 기억의 호수 속으로 깊이 빠져들다가, 지금까지 대체 어떻게 살아온 것인지, 무엇을 위해 지금껏 살아온 것인지, 마치 낫 놓고 기억 자도 모르는 무지렁이처럼 지금 바로 눈앞에 놓여

있는 것조차 알아차리지 못하듯이, 언젠가 바로 앞을 지나쳐 간 것을 미처 인지하지도 못한 채 살아온 것은 아닌지, 어두운 극장 안을 가로질러 허연 스크린에 부딪혀 산란되는 영사기의 불빛처럼 희뿌연 먼 짓길을 헤치며 살아온 것만 같은 시간과 시간을 자꾸 뒤돌아보게 만드는 신묘한 주술을 부리곤 한다.

살아가다가 보면 알게 되는 것이 있다. 너무 까마득하기만 하여 도저히 따라잡을 수 없을 것만 같은, 따라잡지 못한다는 것을 알기에 더욱 바짝 뒤를 쫓고 싶어지는, 어느 한 시도 긴장의 끈을 놓지 못하게 하는, 도저히 알 수 없을 것 같다가도 어느 순간 불쑥 알아차리게 될 것만 같은, 그렇기에 떠날 수도 떠나보낼 수도 없는, 그래서 몹시 슬퍼지는, 그런 무엇인가가 있다는 것을.

"카라바조의 그림을 감상하는 것과 그의 삶을 좇는 것은, 바로 그 무언가 때문이다."

오래전의 어느 날인가 생각했던 것 같다. 언젠가 그때라는 것이 오면, 그와 그의 작품이 장식장 어딘가에 꼭꼭 챙겨 넣어 둔 상비약 같은 것이 아니라, 또 다른 내가 될 만큼 몸 안 깊숙이 스며들어, 해괴하다 할 만큼 기가 막히기에 더욱 빠져들 수밖에 없는 그의 삶의 이야기와 그의 작품들을, 그리고 그의 내면과 그의 죽음을, 조목조목 하나 빠짐없이 꼼꼼하게, 카라바조가 그림 붓으로 작품 속 인물들과 이

야기를 나눴듯이, 그 이야기에 자신을 그려 넣었듯이, 글의 붓을 들고 세세하게 그려 낼 것이라고, 그러고야 말 것이라고.

　삶의 봉우리에서 그는 너무 일찍 내려섰다. 그래서 그를 떠올리는 일은 먹먹해지기 일쑤이다. 어떤 떠남은, 그래야 할 이유가 없이도, 아무런 기적 없이 그냥 갑작스레 찾아오는 법이다. 그는 빛을 알기도 전에 너무 일찍 어둠을 알아 버린 것이 아닌지, 어쩌면 그의 삶은 서쪽으로 난 창을 통해 서쪽 하늘만을 바라본 것은 아닌지, 무척 궁금하다.

　그래서 서쪽 마을 어딘가에서 해가 질 때, 봄날의 목련이 한순간에 뚝 떨어져 내리듯, 유월의 장미꽃잎이 문득 시들어 바람을 따라 흩어지듯, 가을날의 낙엽이 허공을 가르며 기약 없이 추락하듯, 너무 익어 버린 그의 예술과 아직 풋풋한 그의 몸을 서쪽으로 길게 뉘인 것은 아닌지, 물기 낀 눈을 닦으며 자꾸 그의 주변을 서성이게 된다.

> "가죽 가게를 다녀온 이에게서는 살 썩은 냄새가 나고 향수
> 가게를 다녀온 이에게서는 향기로운 냄새가 난다."
>
> 　　　　　　　　　　　　　　　　　　　　　　　- 탈무드에서

　살아서는 스스로를 주체할 수 없을 만큼 고독하였기에, 죽어서야 진정으로 아름다워진 비운의 천재 화가 카라바조, 빛과 어둠으로 인간의 이중성을 그려 낸 악마적 재능의 천재 화가 카라바조, 그의 삶과

예술과 죽음에서는 그의 작품만큼이나 격하면서도 허허한, 그래서 은밀하기까지 한 미학의 향기가 물씬 풍겨 난다.

또다시 하나의 끝을 향해 가고 있는 계절에, 뉴욕의 하늘 아래에서.

Dr. Franz KO(고일석)

※ 이 책은 〈카라바조의 삶과 예술 그리고 죽음〉에 대한 기록이다. 카라바조의 작품에 대한 상세한 분석과 해설은 또 다른 저서 〈카라바조 예술의 이해와 작품 분석〉에서 다루기로 한다.

목차

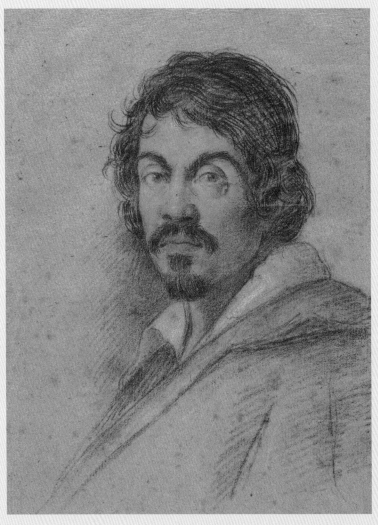

⟨카라바조의 초상화⟩
(A drawing of Caravaggio by Ottavio Leoni), c. 1621

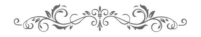

카라바조를 찾아서

혼히 [카라바조]란 이름으로 불리고 있는 [미켈란젤로 메리시 다 카라바조][Michelangelo Merisi da Caravaggio, 1571년 9월 29일-1610년 7월 18일(미상)]는 미술사에 있어 일대 파란과 혁명을 일으킨 천재 화가이다.

> "삶이라는 기나긴 길을 걸어가다가 보니 알게 되었다. '천재'
> 라고 불리게 되는 것이 그리 환영할 만한 일인 것만은 아니
> 라는 것을."

세상은 천재를 향해 무한한 환호성을 보내는 것 같아 보이지만 막상은 그들 범인들의 잣대를 천재에게 들이대려고만 들고, 일상이라는 굴절 렌즈를 두 눈에 낀 채로 뭔가 수군거릴 만한 얘깃거리를 찾아내려는 듯 천재를 벌거벗기기를 마다하지 않는 이상한 곳이다.

그래서 범인들에게 있어 천재란, 삶에서는 지극히 평범한 사고방식과 행동양식을 가졌지만 특정 분야에서는 그들이 바라는 것 이상의 획기적인 능력을 가진 놀라운 이를 말하는 것은 아닌가, 하는 의구심마저 갖게 된다. 그렇다면 천재는, 탁월함을 넘어 엄청난 능력을 가진 데다가 누구보다 완벽한 인격까지진 갖추어야만 세상의 비난을 피해 갈 수 있을 것인데, 과연 그런 인간이 존재할 수나 있는 것인지, 혹시 신이라면 가능한 것인지, 고개를 갸우뚱하게 된다.

　　"궁금하다. 대체 세상의 헐뜯음으로부터 완전하게 자유로울
　　수 있는 천재는 과연 누구란 말인가."

　현실에서의 천재는 비록 특정한 한두 부분에 있어서는 누구보다 탁월한 재능을 지녔지만 일상의 많은 부분에서는 허술함과 부족함이 다반사인, 지극히 연약하면서도 불완전한 우리와 같은 인간일 뿐이다.

　따라서 천재는 그 자체로서 받아들여지고 또한 이해되어야만 하는데도 세상은, 그 또는 그녀로서는 받아들이기 힘든 체계와 사고의 울타리 안으로 그들 천재의 사상과 행동을 몰아넣어 가두려는 경향이 있다. 그래서 그들의 행적을 따라가다 보면 이해하기 어려운 기괴한 일들이 그들의 삶을 가득 메웠던 것처럼 보이게 되는 것이다.

* * * * * *

카라바조 또한 그런 경우이다. 그의 삶은 그 자체만으로도 '소설 같은 것'이었으니, 헤아릴 수 없을 만큼 무수한 가십거리가 그의 주변에 마구 흩어져 있고, 그것들의 파편으로 인해 분명 '그라고는 지칭되고 있지만 그가 아니기도 한 또 다른 그가 그의 삶을 살아간 것처럼 여겨지고 있는 것이다. 그래서인 것 같다. 그를 뒤따르는 길에서는 심심함이라든지 지루함 따위가 끼어들 일이라곤 전혀 없는 것이.

그의 작품이 당대의 시대적 분위기에 적응하지 못하고, 어쩌면 시대를 너무 앞서갔기에, 그는 자신의 삶에 있어서도 아웃사이더로 살아갈 수밖에 없었다. 그것은 당대의 문화적 수준과 사회적 분위기가 카라바조의 성향과는 제대로 어울리지 않았기 때문이다.

남겨진 기록을 통해 카라바조의 삶을 유추해 보면, 적어도 삶에 있어서의 그는, 자신의 감정과 내면의 소리를 마치 어린아이가 그러하듯, 자기중심적으로 이해하고 반응하면서 살았다고 할 수 있다. 세상 사람들은 카라바조의 그런 성향에 대해 '충동적이고 무계획적이면서 무분별한 삶을 제멋대로 살아간 것'이라고 말하고 있다.

하긴 저잣거리와 뒷골목을 쏘다니면서 술판과 노름판을 기웃거렸고 잦은 싸움질로 경찰서와 법원과 감옥을 들락날락거리다가 결국에는 살인을 저질러서 도망 다니는 신세로 살아갔으니, 누구도 그의 삶에 대해 '반듯하다'라는 이성적인 표현을 사용하기는 어려울 것이다.

* * * * * *

예술가의 삶을 좇는 것이 그의 작품을 감상하는 것에 있어 선입견이란 높고 긴 담장을 둘러치게 만드는 일일 수 있지만, 예술가에 따라서는 그것이 작품에 대한 이해와 감상의 폭을 극적으로 넓혀 주는 불가결한 작업이기도 하다.

카라바조는 그의 작품만큼이나 삶의 행적 또한 드라마틱한 예술가이다. 그래서 카라바조라는 예술가를 제대로 알아 간다는 것은 그의 작품을 알아 가는 것뿐만이 아니라 그의 삶과 사상, 죽음을 함께 알아 가는 일이라고 할 수 있다.

그의 삶을 바라보고 있으면 별빛 하나 없는 깊은 밤에 피워 놓은 장작불의 검붉은 불꽃을 떠올리게 된다. 잘 마른 둥치 굵은 장작이 타닥타닥 거칠게 타오르듯이, 그의 삶은 모든 것을 태워 버릴 듯 뜨거웠던 그의 영혼을 따라 격정적으로 타올랐다가 어느 한순간, 어쩌면 너무 허무하다 할 만큼 빠르게 꺼져 버렸다. 그리곤 잘 타올랐던 불꽃이 때깔 좋은 숯을 남기는 것처럼, 작은 티끌 하나조차 찾아지지 않는 위대한 작품들을 우리에게 안겨 주었다.

아무리 부지런히 그의 발자국을 좇아다녀도, 아무리 생각하고 또 생각하며 궁리를 해 봐도, 그의 삶의 걸음에서는 일정한 방향이나 패턴이 찾아지지 않는다. 그래서일 수 있다. 그를 뒤따르는 발걸음을 멈출 수 없는 것은.

하긴 불꽃같은 삶을 살아간 이에게서, 한 시대를 뛰어넘어 예술사

를 풍미한 천재 예술가 카라바조에게서, 그런 것 따위를 찾으려는 시도는 일개 범인의 어리석기 짝이 없는 짓일 뿐이다. 불꽃의 속성이 비정형성일진대 어찌 틀에 박힌 생김새를 그것에게서 찾아낼 수 있단 말인가.

<p style="text-align:center">* * * * * *</p>

다시 카라바조의 그림 앞에 선다. 눈을 당겨 그가 남겨 놓은 선과 구도, 명암과 색채, 인물의 표정과 붓질을 세세하고 꼼꼼하게 살펴본다. 이런 날이 얼마나 더 지속될는지는 알 수 없다. 어쩌면 지나온 시간보다 더 길고 먼 날을 이렇게 지내게 될 것 같다.

이러다 보면 예측하지 못했던 새로운 암시를 그의 작품에서, 그의 삶에서, 그의 죽음에서 찾아지지 않을까, 하는 기대를 해본다. 그래서 카라바조의 작품을 감상하는 것은, 마지막 장을 넘기지 못한 채 손가락 끝을 파르르 떨게 만드는 책의 매력처럼 아름답게 가슴을 설레게 한다.

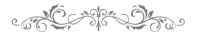

나르키소스를 통해 본
카라바조의 어둠과 밝음의 인식에 대해

"카라바조는 대체 어떻게, 무엇을 기준으로 삼아, 빛과 어둠
의 변화를, 그 미세한 터닝 포인트를, 절묘함을 넘어 신비스
러우리만치 아름답게 잡아챌 수 있었던 걸까."

이 질문을 이해하기 위해서는 그의 삶을, 그가 살아가며 저지른 그
대로의 모습으로 받아들일 수 있어야 한다. 그를 받아들이는 것은,
그의 위대한 화가로서의 삶과 그만의 신앙, 그리고 거친 저잣거리에
서의 삶을 이해해 나가는 기나긴 여정일 수 있다.

"만약 내가 카라바조와 동시대를 살았다면 어떠했을까. 만
약 지금의 생 이전에도 생이 주어졌었다면, 그리고 카라바
조가 살아갔던 그 시대의 이탈리아가 그 생의 배경이었다

면, 나는 어둠과 밝음을, 카라바조와 같은 눈으로 인지할 수
있었을까."

* * * * * *

카라바조의 작품 하나를 들여다본다. 그리스의 미소년 〈나르키소스〉가 물에 비친 자신의 아름다움에 흠뻑 취해 있다.

그가 들여다보고 있는 물의 색은 검다 못해 새까맣기까지 하다. 밤보다 더 검은 물빛은 주변의 모든 것을 흡수해 버리고 있지만 나르키소스의 아름다움만은 삼켜 버리지 못하고 있다.

그림 속에는 두 명의 나르키소스가 있다. 물 위에서 내려다보고 있는 현실에서의 '밝은 그'와, 현실의 그보다 더 '어두운 그'가 검은 얼음 같은 물의 표면을 경계로 그림 속에 새겨져 있다.

"두 명의 나르키소스 중에서 누가 진정한 나르키소스 그인
걸까."

정논리(正論理)로 보자면 물 위에서 내려다보고 있는 '밝은 그'가 나르키소스 본인이고 부논리[負論理(음논리, 陰論理)]로 보게 되면 수면에 비친 '어두운 그'가 나르키소스 자신이다.

신화에서 나르키소스는 물에 비친 자신의 아름다움에 반한 나머지 시간 가는 줄을 모르고 그 모습을 보고 있다가, 그이긴 하지만 또 다

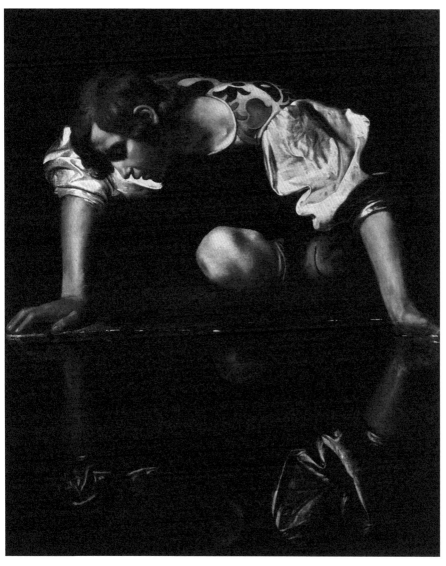

〈나르키소스〉(Narcissus), 110cm × 92cm, 1597-1599,
Galleria Nazionale d'Arte Antica, Rome

른 그인 물속의 미소년을 끌어안기 위해 물속으로 뛰어들어 죽었고, 수선화가 되었다고 한다.

카라바조는 빛과 어둠의 강렬한 대비를 통해 현실에서의 나르키소스와 물에 비친 또 다른 나르키소스를, 소극장의 좁은 무대에 혼자 오른 주연배우처럼 아슬아슬하고 섬세하게 묘사하고 있다. 그림의 한 가운데를 차지하고 있는 툭 튀어나온 나르키소스의 무릎과, 금세라도 물속으로 뛰어들 것 같은 두 팔, 잔뜩 긴장한 것 같은 얼굴과 목덜미에 조사되고 있는 강한 빛과, 소년의 눈과 볼에 낀 그림자의 강렬한 음영이, 곧 수선화로 변할 자신의 운명을 이미 알고 있는 듯 긴장감을 극대화하고 있다.

"하지만 조금만 떨어져서 카라바조의 〈나르키소스〉를 바라
본다면 별빛 사라진 밤에, 혼자 떠오른 달의 빛이 오직 그만
을 비추고 있는 것 같은 그윽한 아름다움마저 느끼게 된다."

카라바조의 〈나르키소스〉 앞에 서면 감각의 빗장을 열어야만 한다. 그래야만 나르키소스 '그'가 바로 '나'이기도 하다는 것을 알게 되기에.

* * * * * *

그림에 있어서는 악마적이라 할 만큼 탁월한 재능을 가진 천재 화가 카라바조가 '빛과 어둠'을 통해 인간의 내면을 담아낸 작품을 감상하다 보면, 이것이다가도 저것이기도 한, 이것이 아닌 것 같은데 저것도 아닌 것 같은, 주저함과 머뭇거림이 일상인 듯 자연스럽기만 한, 그래서 변덕스러울 수밖에 없는 '양면적 인간으로서의 나 자신'을 마주하게 된다.

> "그러니 카라바조의 그림을 보고 있으면 벌거벗은 듯 부끄러워지긴 하지만 고요한 시원함이 느껴질 수밖에."

그리고 다시 한번 깨닫게 된다. 양면성은 우리가 살아가는 세상의 단면이긴 하지만 결코 인간을 옥죄이지만은 않는다는 것을. 그렇기에 인간의 양면성이 부정적인 것만은 아니라는 것을. 현실의 세상은 '남자와 여자'와 같이 상반되는 것들이 공존하면서 서로가 서로를 받쳐 주며 살아가는 '살 만한 곳'이란 것을.

세상이 속되다고는 하지만 속됨과 성스러움은 그리 멀리 떨어져 있지 않을 수 있다. 어쩌면 이 둘은 겨우 몇 발짝만큼만 살짝 떨어져 있을 뿐이라서 어떤 날엔 속된 것이 다른 날에 성스러운 것이 되기도 하는 것이다.

선과 악의 판단은 오직 신에게 속한 것이지 인간에게 속한 것이 아니기에 선한 것과 악한 것은 동쪽 하늘 끝과 서쪽 산능성 위에 멀리

떨어져 걸려 있지도 않고, 그렇다고 살갗을 맞대면서 서로가 격렬하게 부딪히지도 않고 있다.

속됨과 성스러움, 선과 악이 그러할진대 신이 아니라면, 누가 누구를 구원하고 심판할 수 있을까. 구원과 심판은 분명 상반되는 것이긴 하지만 결코 대립하고 있지는 않다. 그래서 구원과 심판을 하나의 줄 위에 세우지 않고, 신과 함께 삼각형 위에 세운다면, 서로가 양면적이지만은 않고 서로에게 좀 더 가까이 다가서게 되는 것이다. 마찬가지로 삶과 죽음 또한 신과 함께 삼각형 위에 세운다면, 결코 서로 대립하지 않고 조화를 이루게 될 것이다.

> "그림 속의 두 명의 나르키소스는 카라바조 그이자 나 자신인 걸까. 그렇다면 카라바조의 〈나르키소스〉에서 신은 어디에 있단 말인가. 혹시 검은 어둠 너머에 숨어 있는 것은 아닐까."

빛과 어둠으로 인간의 이중성을 그려 낸 화가 카라바조

"빛은 인간이 지닌 이중성의 근원이다."

빛과 어둠의 강렬하면서도 극적인 대비는 인간의 이중성을 완전히 벌거벗겨 놓을 듯하다. 낮의 밝음과 밤의 어둠을 살아가야만 하는 것이 인간이라는 피조물에게 주어진 운명이기에, 그것의 원인이 신에게 있건 자연에 있건, 인간의 심사는 애초부터 이중적일 수밖에 없다. 비록 이중성이 인간의 본능이긴 하지만 인간의 이중성은 어떤 하나의 현상만을 따르고 있지 않아 인간 스스로는 자신의 이중성을 제대로 인지하지 못하게 된다.

"자연계를 살아가는 인간은 자연계의 법칙을 거스르려는 본능을 지닌 유일한 존재이다."

인간의 신경이 인지할 수 있는 '형상'이란, 자연계에 존재하고 있는 어떤 것에 대해 그 순간에 발현되어 있는 '경계의 형태'를 감각이 읽어 낸 것을 말하는 것이다. 하지만 감각이 읽은 것이라고 해서 '그것이 그 사물의 온전한 형상'이라고 단정 짓는다면 '일반화의 함정'에 빠져 예기치 않은 오류를 발생시킬 우려를 낳게 된다.

인간에게 있어 '없는 것'(無)과 '있는 것'(有)이란, 신경이 인지할 수 있는 [임계점](threshold point)을 기준으로, 정량적이거나 정성적인 정도의 차이를 극과 극으로 표현한 것일 뿐이다. 인간이란, 비록 '있는 것'이라고 해도 그것이 자신이 설정한 임계점을 넘지 못하는 것에 대해서는 '없는 것'이라 치부하려는 경향을 지닌 미완의 존재이다. 따라서 인간에게 있어 '없는 것'이란, '있기는 하지만 인지력의 임계점을 넘지 못하는 것'의 다른 이름'일 때가 있는 것이다.

따라서 자연계에서는 존재하는 것이 분명한 것이라 해도, 인간은 오직 자신의 인지력만이 유와 무를 결정짓게 되기에, 인간에게 있어 있는 것과 없는 것은, 그것을 받아들이는 각자의 상황에 따라 달라지는 것이다.

* * * * * *

"카라바조의 작품 앞에 서면, 지금껏 살아온 세상과 나라는 존재가 만들어 낸, 셀 수 없을 만큼이나 무수한 임계점들을

되돌아보게 된다."

　카라바조는 어둠과 밝음의 극적인 대조를 이용하여 드라마틱한 효과를 그림에 불어넣은 [명암법](Chiaroscuro, 키아로스쿠스)과 그것을 한 단계 더 발전시킨 [테네브리즘](Tenebrism)의 대가이다.

　빛과 색, 붓이라는 오브제를 도구 삼아 캔버스라는 작고 좁은 이차원의 공간을 자유로이 유영한 카라바조 그림에서의 어둠은 결코 날을 세운 날카로운 경계를 만들어 내질 않고, 시나브로 스러져 가다가 부지불식의 어느 지점에서부터 밝음을 향해 점차 나아가고 있기에, 색의 입자 하나하나를 아무리 세밀하게 더듬어 쫓더라도 그 터닝 포인트를 찾아내지 못하게 될 수 있다.

　　"카라바조의 그림에서의 색은 빛을 담은 미로일 수도 있다."

　생각하고 또 생각하며 살아가는 '호모사피엔스사피엔스'적인 사람라면, 변화는 어느 한순간에 찾아오는 것이 아니라는 것을 익히 알고 있을 것이다. 변화는 자신의 곁에 늘 있어 온 것인데도 막상 임계점을 넘어서기 전까지는 그것을 변화라고 인정하지 않을 뿐이다.

　누군가 "변화가 한순간에 갑작스럽게 찾아왔었다."라고 말을 한다면, 그것은 자신의 주변에 잔뜩 늘려 있던 변화의 낌새를 외면하며 버티다가, 또는 그것을 인지하지 않으려고 애써 버둥거리다가, 더 이상 어찌할 수 없을 때에 가서야 "갑작스러운 것이었다."는 말로써 자신

의 무책임함을 덮으려는 변명일 뿐이다.

> "카라바조는 그의 작품 속에 어둠과 밝음의 변화를 한 가득 풀어놓았다. 그래서 그의 그림을 감상하다 보면 늘 새로운 흥밋거리를 더듬어 찾을 수 있게 된다."

눈을 앞으로 당겨 세밀하게 살펴보면 물감의 한 입자 곁에 붙어 있는 또 다른 입자마다에서 그 변화를 느낄 수 있지만 조금 떨어져서 전체를 놓고 보게 되면 변화를 이끌어 내고 있는 임계점이 어디인지, 언제 어디에서 그것의 명도와 채도가 변하기 시작한 것인지 찾아내기는 쉽지 않다.

그것은 어둠과 밝음이란, 입자 하나하나의 개별적인 현상이 아니라 무수한 입자가 함께 어우러져 발현하는 지극히 연속적인 현상이기 때문이다.

* * * * * *

카라바조의 작품을 감상하는 날이 길어지고, 그것들을 바라보는 눈빛이 깊어지다 보면 깨닫게 된다. 그가 그림 속에 풀어놓은 검정은 결코 '검정이라는 이름을 가진 물감의 색'이 아니라 '화가 카라바조의 영혼의 색'이라는 것을. 그렇기에 카라바조의 그림을 통해 미술은 '인간에, 인간을 위한, 인간만의 영적 행위'로 다시 태어나고 있다는 것을.

카라바조의 영혼의 색인 검은색은 [블랙](Black)이 아니라, 밝음을 묵묵히 떠받치고 있는 [수행원으로서의 블랙](Black as Servant)이며, 무대 아래에서 빛의 화려한 공연을 위해 분주히 움직이고 있는 [연출자로서의 블랙](Black as Director)이라 할 수 있다.

카라바조의 블랙은 또한 밝음과 대비를 이루어 카라바조가 작품을 통해 얘기하고자 하는 것이 무엇인지를 더욱 강하게 전달시키는 [전달자로서의 블랙](Messenger Black as Messanger)이기도 하다.

카라바조의 블랙에 그의 불가해하고 지난했던 삶을 이입시키면 '천재로서 지독한 고독'을 동반자 삼아 살아가야만 했던 현실에서의 무수한 죄악이, 검게 박제된 채로 사방에 널브러져 있는 것만 같이 느껴진다.

카라바조의 성장과정과
미술의 시작에 대해

카라바조의 출생과 어린 시절

카라바조는 1571년 9월 29일 이탈리아의 북부, 롬바르디아(Lombardia) 주의 주도인 밀라노(Milan)에서 아버지인 [페르모 메리시][Fermo Merisi, 1540-1577]와 어머니인 [루치아 아라토리](Lucia Aratori, 출생년도 미상-1584) 사이에서 태어났다.

기록에 의하면 그의 아버지 페르모 메리시는 베르가모의 남쪽 타운인 카라바조 지역의 한 후작(Marchese) 집안의 건축 장식가(Architect Decorator)이자 가정 관리인(Household Administrator)이었다. 베르가모(Bergamo)는 밀라노에서 북동쪽으로 약 40여 킬로미터 떨어져 알프스 산맥의 기슭에 위치한 작고 아름다운 전원도시이다.

카라바조의 아버지는 스물두 살에 첫 번째 결혼을 하여 딸 [마르게리타 메리시](Margherita Merisi)를 낳았으나 2년 만에 그 아내가 사망하면서 서른 살이 되던 해에 카라바조를 낳은 어머니를 만나 결혼하였다.

카라바조의 아버지와 어머니 사이에서는 4명의 아이가 태어났는데 첫째이자 장남이 현재 우리가 카라바조라고 부르고 있는 [미켈란젤로 메리시](Michelangelo Merisi)이고, 둘째가 후일 예수회의 사제가 된 남동생 [조반니 바티스타 메리시](Giovanni Battista Merisi)이며, 셋째가 [카타레나 메리시](Caterina Merisi)이고 넷째가 [조반 피에트로 메리시](Giovan Pietro Merisi)이다. 이 중에서 막내인 [조반 피에트로 메리시]는 어릴 적에 사망한 것으로 알려져 있다.

카라바조가 다섯 살이 되던 해인 1576년 그의 가족은, 당시 밀라노를 황폐화시킨 흑사병을 피하기 위해 밀라노에서 카라바조로 이주하였지만 카라바조가 여섯 살이 되던 해인 1577년에 아버지와 할아버지가 흑사병에 걸려 같은 날에 사망하고 말았다.

중세시대를 공포에 떨게 만들었던 흑사병을 단지 14세기에 국한된 전염병으로 보는 경향이 있다. 하지만 중세시대의 흑사병은 14세기부터 17세기까지, 학자들에 따라서는 1346년에서 1671년까지 매해, 그 규모가 크든 작든 유럽의 어딘가에서는 반드시 출현한 무서운 전염병이다. 우리가 잘 알고 있는 르네상스 또한 흑사병이 아직 완전히 물러가지 않은 시기에 인류가 '흑사병과 함께' 이룩해 낸 소중한 문화예술운동인 것이다.

1576년 그 흑사병이 카라바조와 그의 가족들이 살고 있던 밀라노 지역에 들이닥쳐 카라바조의 인생을 송두리째 바꿔 놓았다.

흑사병으로 인한 죽음의 공포가 휩쓸고 지나간 시대에 혼자 남은 여자의 몸으로 가족의 생계를 책임져야 했던 어머니의 슬픔과 절망을 카라바조는 장남이자 첫째로서 묵묵히 바라볼 수밖에 없었다. 어린 시절, 소중한 가족들과 지인들을 연이어 잃으면서 새겨진 '죽음에 대한 공포와 절망 그리고 살아남은 자의 슬픔'이 카라바조의 삶과 작품 세계에 어떤 식으로든지 영향을 미쳤으리라는 것은 충분히 추측 가능한 일이다.

다행이었다고 할 수 있는 것은, 흑사병이 지나간 후에도 카라바조의 가족은 그 지역에서 가장 유력한 가문이었던 [스포르차 가문] (Sforzas Family) 및 [코론나 가문](Colonna Family)과의 관계를 계속해서 이어 나갔다는 것이다. 그들 집안과의 관계는 후일 카라바조가 로마에서 예술가로서 성공을 거두는 데에 중요한 발판을 제공하게 된다.

성장기의 카라바조가 어떠했는지에 대한 기록을 찾아볼 방법은 없다. 하지만 카라바조의 전기와 전해져 내려오고 있는 여러 가지 이야기들을 통해 추측해 보면 카라바조는, 전염병을 피해 밀라노에서 카라바조로 이주했던 1576년 5살 무렵부터, 1584년에 13살의 나이로 밀라노의 시모네 페테르자노의 화실(공방)에 도제로 들어가기 전까지, 카라바조라는 지역에서 계속해서 거주했던 것으로 보인다. 카라바조

는 현재 약 16,000여 명의 인구가 살아가고 있는 약 32평방 킬로미터 크기의 작은 타운이다.

카라바조의 본명과 카라바조란 이름에 대해

카라바조의 부모가 그에게 지어 준 이름은 [미켈란젤로 메리시] (Michelangelo Merisi)이다. 미켈란젤로 메리시라는 이름의 그가 카라바조로 불리게 된 것은 르네상스 시기, 태어난 곳 또는 출신지의 지명으로 화가의 이름을 부르던 것에서 비롯된 것이라는 견해가 있다.

그런 형식으로 보게 되면 카라바조의 전체 이름은 [미켈란젤로 메리시 다 카라바조](Michelangelo Merisi da Caravaggio) 즉 '카라바조의 미켈란젤로 메리시'인 셈이다.

하지만 앞에서도 얘기한 것처럼 카라바조는, 밀라노에서 태어났지만 카라바조란 지역에서 어린 시절을 보냈다. 따라서 태어난 곳의 지명을 이름에 붙여 사용한다면 [미켈란젤로 메리시 다 밀라노] (Michelangelo Merisi da Milano) 즉, '밀라노의 미켈란젤로 메리시'가 되어야 한다.

"카라바조는 왜 태어난 곳의 지명인 밀라노가 아닌, 자란 곳의 지명인, 그것도 어린 시절에 채 십 년도 되지 않는 시간

을 보낸 카라바조란 지명이 자신의 이름이 되었을까."

여기에 대해서는 이렇게 추측해 볼 수 있다.

어린 시절을 카라바조란 지역에서 살았던 그가, 그림을 익히고 화가로서 토대를 닦은 곳이 밀라노에 있는 시모네 페테르자노의 화실이기에, 그 화실에서는 아직 어린 그를 '카라바조에서 온, 또는 카라바조 출신의 미켈란젤로 메리시'라는 전체 이름으로 불렀을 것이고, 결국에는 전체 이름에서 '성'을 뺀 '카라바조의 미켈란젤로'로 줄여서 불렀을 것이다. 이것마저도 나중에 가서는 카르바조라는 지명만으로 그의 이름을 대신하여 불렀다고 볼 수 있다.

또한 미켈란젤로였던 그의 이름이 카라바조로 불리게 된 것에 대한 또 다른 이야기에서는, 〈피에타〉와 〈다비드 상〉을 조각하였으며 로마 교황청에 있는 〈시스티나 성당의 천장화〉를 그린 르네상스 시대의 천재 예술가 [미켈란젤로 부오나로티](Michelangelo Buonarroti, 1475-1564)와 이름이 동일했기 때문에, 타의에 의해서 또는 카라바조 자신에 의해서, 미켈란젤로란 이름을 떼어 낸 것이라고 한다.

이 이야기가 제법 그럴듯하게 들리기는 하지만, 누군가 흥미를 돋우기 위해 지어낸 것이 아닌가 하는 의구심이 든다. 비록 어떤 일이 기록으로 전해지고 있다고 하더라도, 그 기록이 꼭 사실이라고만은 볼 수 없다. 대개의 경우 기록이란 것에는 그것을 옮긴 이의 추측과 상상이 원래의 사실과 혼재되어 있기 마련이다. 하지만 어떤 기록은,

비록 그것에서 상당한 추측의 흔적이 발견되더라도 '분명 그랬을 법하여 사실이라 인정하여도 될 만한 것'이기도 하다.

아무튼 우리가 알고 있는 예술가 카라바조가, 카라바조라는 지역명으로 불리게 된 것에 대해서는 '빈치라는 지역 출신의 레오나르도 디 세르 피에로(Leonardo di ser Piero da Vinci)'가 '레오나르도 다 빈치'라는 이름으로 불리게 된 사례를 빌어 이해를 구하려는 시도들을 찾아볼 수 있지만, 그 진위에 대해서는 오직 카라바조 자신만이 알고 있을 것이다.

미술의 시작

카라바조는 1584년부터 1588년까지 약 4년 간, 밀라노에 있는 시모네 페테르자노의 화실에서 도제 생활을 하며 그림을 익혔다. 그가 도제 생활을 시작한 1584년은 그의 어머니 루치니 아라토리가 사망한 해이기도 하다. 카라바조가 태어난 해가 1571년이니 나이로 보면 십 대 청소년기의 거의 대부분(열세 살부터 열일곱 살까지)을 시모네 페테르자노의 화실에서 그림을 익히며 생활한 것이다. 한 사람의 인생에 있어서 이 시기는 굳이 부연해서 설명할 필요가 없을 정도로 중요하다고 할 수 있다.

서양에서의 열일곱은 일반적으로 한국의 열아홉에 해당하는 나이이다. 특히 미국에서 열일곱이란 고등학교 마지막 학년이거나, 생일

이 9월에서 12월 사이인 경우에는 이미 대학에 진학했을 나이이다. 미국의 교육시스템은 우리와 달리 5년(초등)+3년(중등)+4년(고등)로 이루어져 있어(주에 따라 다를 수 있다), 카라바조가 도제로 지낸 열세 살부터 열일곱까지의 4년이란 시간은 현재의 교육시스템에서 고등학교 기간 거의 전체에 해당한다고 볼 수 있다.

당시 화실의 분위기에 대해서는 알 수 없지만, 후일 카라바조의 행적을 살펴보면 어느 정도로는 추측이 가능하다. 또래의 십대 사내아이들이 기성화가들의 시중을 들어 가며, 나름의 위계질서를 기반으로 서로가 경쟁적으로 그림을 익히면서 생활하였을 것이기에, 그 안에서는 여러 가지 거친 소동과 다툼이 끊이지 않았을 것이고, 그런 류의 다양한 사건들과 그들과의 관계를 통해 습득한 경험이 사춘기 카라바조의 인격 형성에 지대한 영향을 미쳤을 것이다.

즉, 카라바조에게 시모네 페트르자노의 화실은 '화가 카라바조'가 있게 한 산실이면서도 '결핍의 카라바조'를 발현시킨 '애증의 공간'이었다고 할 수 있다.

카라바조의 스승인 시모네 페테르자노(Simone Peterzano)는 베네토주의 주도인 베네치아 출신으로 당시 이탈리아 북부 밀라노에서 활동하던 후기 매너리즘 화풍의 화가였다.

1588년, 약 4년 동안의 도제 생활이 끝난 뒤에도 카라바조는 1592년 로마로 갈 때까지 4년간을 더 밀라노와 그 인근 지역에 계속해서

머물렀다. 이 기간의 행적에 대해서도 정확한 기록을 찾아볼 수는 없지만, 카라바조의 그림과 그 이후의 행적을 통해 추측해 보면, 카라바조는 그곳에서 당시 이탈리아 북부의 베네치아와 롬바르디아 지역에서 유행하던 자연주의와 매너리즘 화풍을 익혔을 것이라고 볼 수 있다.

이 시기의 카라바조는, 몇 해 전에 어머니가 물려 준 유산이 아직 남아 있었기에 경제적으로 큰 어려움이 없었다. 따라서 [레오나르도 다빈치의 〈최후의 만찬〉과 같은 밀라노의 보물 같은 예술 작품들을 자유롭게 감상하며 꼼꼼하게 분석하였을 것이고 북부 이탈리아의 여러 도시들을 돌아다니면서 그곳에서 유행하던 화풍을 습득했을 것이다.

그의 화풍을 통해 추측해 보면, 4년이라는 이 시간 동안 카라바조는 당시 로마에서 유행하던 매너리즘의 '양식화된 형식과 웅장함 및 단순함'보다는, '자연주의적인 디테일'에 가치를 두었던 독일의 자연주의에 가까웠던 롬바르디아 지역의 화풍에 관심을 두고 익혔던 것 같다. 이것은 그 시기에 카라바조가 머물렀던 롬바르디아 지역이 비록 이탈리아의 땅이기는 하지만 지역적으로나 문화적으로 독일에 가까웠기 때문이다.

비록 카라바조가 그림을 익히던 시모네 페테르자노 화실에서의 4년 동안의 기록이나 작품, 도제가 끝난 후에 로마로 가기 전 또 다른

4년 동안의 행적과 작품은 남아 있질 않지만, 세속을 상징하는 어둠과, 성스러움을 상징하는 빛을 이용한 종교적 의미의 전달 기법, 등장인물들의 현실적이고 사실적인 표정과 동작, 사물에 대한 디테일한 묘사 등과 같이 당시 롬바르디아 지역에서 활동했던 작가들의 작품들에서 볼 수 있는 자연주의적인 매너리즘의 특징들을 카라바조의 작품에서도 찾아볼 수 있다는 점에서, 그 시기의 카라바조가 접하고 관심을 가지고 익혔을 화풍에 대한 위와 같은 추론을 상당히 합리적이라고 할 수 있을 것이다.

카라바조의 삶에 대해

카라바조에 대해 얘길 하게 되면 그의 작품만큼이나 빼놓을 수 없는 것이 그의 삶이다. 카라바조는 그야말로 파란만장한 삶을 살았다. 화가로서의 그는 능력을 인정받았지만 다혈질의 불안정한 성격의 소유자였기에 기존의 사회적 도덕과 질서를 무시하는 일을 저지르기 일쑤였다. 폭행 및 명예훼손과 같은 각종 사건에 연루되어 일곱 번이나 감옥에 투옥되었으며 1606년에는 살인사건을 저지르기까지 하여 도피생활을 하게 되었다.

사실 카라바조가 저지른 대부분의 사건들은 그리 심각한 것이 아니었기에 그의 후원자들의 도움으로 수습할 수 있었지만 살인사건만큼은 그렇지 못했다.

물론 카라바조가 저지른 살인사건이 로마의 뒷골목에서 벌어진 남

자들 간의 '결투'로 인한 것이기도 해서, 카라바조의 입장에서는 어떤 식으로든 변명을 늘어놓을 수는 있을 것이다. 하지만 그가 어떤 이유를 대든 간에 사람을 살해하는 것은 지금도 그렇지만 그 당시에도 용서받을 수 없는 심각한 범죄 행위였다. 어쨌든 이 살인사건은 카라바조의 삶을 송두리째 뒤흔들어 놓았기에 자세한 내막에 대해서는 별도의 장에서 다시 다루기로 한다.

* * * * * *

살인을 저지른 후 나폴리로 도주한 카라바조는 사면을 위해서 한 가지 아이디어를 궁리해 내었다. '기독교의 수호자'라고 불리는 성 요한 기사단의 명성에 힘을 입어 교황의 사면을 청원하는 것이다. 이를 위해 기사단의 본거지인 몰타섬으로 건너간 그는 〈성 요한의 순교〉(성 요한의 참수, 세례자 요한의 참수, The Beheading of Saint John the Baptist), 370cm × 520cm, 1608, St. John's Co-Cathedral, Valletta)(이 책의 200페이지에서 그림을 볼 수 있다.)를 그려 기사단의 인정을 받았고, 정식으로 기사단의 일원이 되었다. 하지만 그것도 얼마가지 않았다. 다른 기사와 싸움을 벌여 중상을 입히는 바람에 몰타섬의 감옥에 갇혔지만 누군가의 도움으로 탈출해 나와 시칠리아의 시라쿠사에 있는 친구의 집으로 도주하였다. 이후 나폴리에서 습격을 받아 큰 부상을 입게 되었다.

쫓기는 생활에 지친 카라바조는 당시 자신의 사면을 위해 노력하

던 교황의 조카에게 바치기 위한 목적으로 몇 장의 그림을 그렸다. 이 그림을 갖고 배를 타고 로마로 돌아가는 도중에 지방의 경비대장에게 체포되어 주인 없는 그림만이 배를 타고 떠나게 되었다. 우여곡절 끝에 풀려나긴 했지만 로마에 도착하지 못하고 바닷가 마을에서 객사하였다.

카라바조의 죽음에 대해서는 신뢰성 있게 알려진 것이 없다. 하지만 카라바조의 도피가 자신에게 내려진 사형선고 때문이라는 것을 감안한다면 카라바조가 로마행 배에 올랐다는 것은, 그가 배에 타기 전에 이미 자신의 사면을 확신하고 있었던 것이 분명하다.

또한 경비대장에게 체포를 당했다는 것으로 미루어 보면, 사면 사실의 통지가 어떤 공식적인 문서를 통한 것은 아니었다고 볼 수 있다. 도피생활 중에도 카라바조는 그를 후원하던 로마의 고위 성직자들과 계속해서 연락을 주고받았기에 개인적인 인편이나 서편을 통해 자신의 사면 사실을 인지한 것 같다.

어쨌든 수배범으로 붙잡히게 된 카라바조는 자신의 사면 사실을 적극적으로 주장하였을 것이고, 비록 중범죄자이긴 하지만 유명인사인 그의 주장을 무시할 수 없었던 경비대장은 그의 주장을 확인한 후에 풀어 주었을 것이다.

비록 감옥에서 풀려나긴 하였지만 로마로 돌아가지는 못하였고 그림을 찾기 위해 노력하던 중에 삶을 마감하게 된다. 햇수로는 39년, 그의 나이로는 서른여덟, 정확하게는 서른여덟 하고도 약 열 달이 되

던 어느 날의 일이었다.

카라바조 삶의 마지막 이야기라 할 수 있는 이 대목에 있어서는 비슷하긴 하지만 어긋난 기록들이 마치 소설이나 전설처럼 전해지고 있다. 그것은 그의 파란만장한 삶의 행적 중에서도 이 대목이 '카라바조가 저지른 살인사건'과 함께 가장 극적이라 할 수 있기 때문이다. (카라바조의 마지막 여정과 죽음에 대해서는 별도의 장에서 다시 다룬다.)

* * * * * *

카라바조는 사물과 사건을 세밀하게 관찰하고 그것들을 대담하게 표현할 줄 아는 천재적인 예술가였지만, 그는 일상생활에서의 대부분이 서툴렀고 마음의 상처 또한 쉽게 받는 예민한 성격의 소유자였다. 카라바조의 작품을 살펴보면 그는 수려한 예술적 언어를 누구보다 자유롭게 구사할 줄 알았던 것이 분명하지만, 삶에서의 그의 언어는 빈약하다 못해 투박하기 짝이 없어 문명화되지 못한 야생의 느낌조차 든다.

특히 그는 자신의 내면의 소리를 듣고 무작정 그것을 따르려고는 했지만, 그 소리를 이해하는 것에 있어서는 거의 문맹이었다 할 수 있다. 자신의 내면은 어린 시절에 받은 트라우마와 그로 인한 정서적 불안감을 끊임없이 호소하고 있었지만, 정작 그것을 듣고 있는 현실에서의 카라바조는 그것들을 대체 어떻게 받아들여야 하는지, 어떤 식으로 다루어야 할지를 전혀 몰랐기에 그냥 방치할 수밖에 없었다.

그렇기에 학자들에 따라서는 "그저 외면하기만 하였다."라고 표현하기도 하지만, 어쩌면 그것이 카라바조 나름의 대응 방식이었을 수 있다.

그의 삶을 추적하는 것은 아슬아슬하고 불가사의한 것을 좇는 것처럼 지극히 매혹적이다. 카라바조를 좇고 있는 이로서 너무나도 안타까운 것은, 그가 트라우마의 사슬에 엉킨 채로 고통의 시간을 살아갔다는 것이다. 그것은 어쩌면 자신조차 주체할 수 없었던 천재성의 이면이었을 수 있다. 어떤 고통은 악행이나 무례를, 자신도 모르는 사이에, 자신의 의지와는 상관없이 발현시키는 법이다. 불쑥 나타나, 잔뜩 흩어 놓고서는 한순간에 사라져 버리는, 지나간 어느 때의 슬프고 아린 기억처럼.

카라바조의 종교화에 대한
논란에 대해

　카라바조의 삶을 들여다보는 어느 누구도 그가 종교적인 인물이었다거나 종교인다운 경건한 삶을 살았다고는 말하지 못할 것이다. 그가 저지른 온갖 악행에도 불구하고, 물론 그것이 당대의 사회적 분위기 때문이었겠지만, 역설적이게도 카라바조는 종교인이었고 종교화의 대가였다.

　카라바조의 종교화 앞에 서면 "이 그림을 그린 화가는 분명 누구보다도 더 신실한 종교인이었을 거야."라는, 확신에 가까운 가정을 하게 된다.

　　"그러니, 카라바조의 손을 빌어 태어난 종교화는 보는 이로
　　하여금 신앙심을 고취시키고 탄사를 자아낼 수밖에."

성스럽고 엄숙해야 할 가톨릭교회와 고위 성직자들이 카라바조를 후원하였고 앞을 다투다시피 성화의 제작을 의뢰하였다. 그렇게 카라바조가 그린 종교화는 당대의 여러 주요 교회의 제단을 장식해 나갔다.

분명 후원자들과 의뢰자들은 카라바조가 저지르는 기이한 행동이며 저잣거리에 자자했던 온갖 추문을 듣고 있었을 테지만, 그것을 크게 문제 삼지는 않았던 것 같다.

그 이유는 그 시대가 예술인에 대해서만큼은 지금보다도 더 큰 포용력을 가졌었다고 볼 수 있겠고, 카라바조가 그림에 있어서만큼은 타의 추종을 불허하는 천재적인 화가였기에 "저 정도의 재능을 가진 천재라면 그런 것쯤은 눈감아 줄 수 있겠다." 또는 "천재라면 그럴 수도 있다."는 배타적인 시선으로 그를 바라보았기 때문일 수도 있다. 또 다른 한편으로는 카라바조의 천재적인 작품이 그들의 눈을 멀게 한 것이라고도 생각해 볼 수 있겠다.

> "하긴 그럴 만도 하다. 천재는 타고나는 것이기에 그의 천재
> 성은 분명 하늘로부터 부여된 것이라고 여겼을 테니."

그들에게 하늘은 곧 하느님이기에 카라바조의 재능은 창조주이신 하느님으로부터 부여받은 것이라는 의미가 된다. 따라서 카라바조의 재능을 부인하는 것은, 자칫 하느님의 권능을 부인하는 것으로 비칠 수도 있기 때문에 당대의 어느 누구도 카라바조의 행실에 대해 크게

이의를 제기할 수 없었을 것이다.

아마도 그들은 카라바조가 또다시 말썽을 부렸다는 소식이 들려올 때면 카라바조가 그린 대형 제단화 앞에 서서 생각했을 것이다.

"저런 천재적인 재능을 부여받은 카라바조가 그런 행동을 하는 것에는 분명, 내가 알지 못하는 그분의 어떤 깊은 뜻이 그 안에 담겨 있을 거야."

* * * * * *

카라바조의 작품에서 볼 수 있는 종교적인 메시지는 가톨릭교회의 고위 성직자들 및 부유한 귀족들이 예술 작품을 적극적으로 후원하던 시대의 산물이라고 할 수 있다. 따라서 카라바조의 작품 대부분이 그들의 의뢰를 통해 태어난 종교화인 것은 굳이 두 말할 필요가 없을 만큼 당연한 일일 수밖에 없다.

연구자에 따라서는 카라바조가 기존의 종교화에서 그려지던 전통적인 이미지와는 달리 파격적이고 개혁적인 이미지를 종교화에 그려 넣었다는 점을 들어 카라바조가 그림을 통해 종교적인 혁신을 도모하려고 했다고 주장하기도 한다.

하지만 카라바조가 교회의 고위 성직자들의 지속적인 후원과 작품 의뢰를 통해 금전적인 이익과 명성을 얻었다는 점과, 그들이 의뢰한 신학적이고 도덕적인 장면이 연출된 그림을 주로 그렸다는 점, 그리

고 〈성 마태〉 연작에서 알 수 있듯이 의뢰자를 만족시키기 위해서는 예술가로서의 자존심에도 불구하고 이미 완성된 작품조차 다른 버전으로 다시 그리는 일을 서슴지 않았다는 점에서, "카라바조가 종교적인 이미지의 혁신을 도모하려고 했다."라는 그들의 주장은 근거가 불충분하다고 할 수 있다.

<p style="text-align:center">* * * * * *</p>

그렇다면 카라바조가 그린 종교화를 어떤 관점으로 감상하는 것이 좋을까.

> "카라바조는 성스러운 종교적 사건을 자신만의 해석을 바탕으로, 극단적일 수 있지만 가장 현실적인 도구를 통해 표현한 '이야기의 참여자이자 서술자'이다."

카라바조는 종교적 사건에 얽힌 성스러운 이야기를 그가 살아가는 당대의 현실적인 도구(등장인물과 소품 등)를 바탕으로 들려줌으로써 감상하는 이의 영혼이 감화되게 하는 새로운 차원의 종교화를 탄생시킨 리얼리즘 화가이다.

예술과 종교에 대한 카라바조의 열정과 헌신은 종교화 속에 자신의 얼굴을 포함시키는 것으로도 나타나고 있다. 카라바조가 자신의 얼굴을 자신의 그림 속에 그려 넣는 것은, 자기 자신을 예술과 교회에

바치는 그만의 '종교적 행위'라고 볼 수 있다. 그는 종교적인 사건을 표현하면서 자기 자신을 그 사건의 목격자이자 참여자로 그려 넣음으로써 자신만의 방식으로 예배를 드리고 있는 것이다.

물론 화가가 자신의 얼굴을 자신의 그림 속에 그려 넣는 것은 카라바조 이전에도 있어 온 일이다. 이러한 행위는 화가가 "이 위대한 작품을 내가 그렸다."는 것을 세상에 알리기 위한 즉각적인 상징이자 사인(sign)과도 같은 것이며, 그것을 통해 자신이 그린 작품에 대한 강한 자부심을 표현하는 방식이기도 하다.

화가가 자신의 그림에 자신을 그려 넣는 것에 있어 카라바조가 이전의 화가들과는 다른 점은, 카라바조는 그 행위를 일종의 종교적 의식으로 승화시켰다는 것에 있다.

악마적 재능의 천재 화가
카라바조

카라바조의 작품은 특이하다고 할 만큼이나 직설적이면서도, 가만히 그 안을 들여다보고 있으면 무엇인가를 찾아낼 것만 같아서 은유적이기까지 하다. 그의 그림에 빠져들게 되면 마치 그림 안에서 일어나고 있는 사건이 그림 밖으로 불쑥 튀어나와 내가 살아가고 있는 현재의 공간으로 이어질 것만 같고, 지금 이곳의 내가 시간을 넘고 공간을 건너서 그림 안의 세상으로 일순 이동하게 될 것 같은 은밀하지만 강렬한 암시마저 느껴진다.

그래서 카라바조의 그림을 제대로 감상한다는 것은, 단순히 '보는 자' 또는 '관람하는 자'로서 그림을 쳐다보는 것이 아니라, 그림 속에서 일어나고 있는 사건의 직접적인 '참여자'이자 '목격자'가 되는 것을 의미하는 것이기도 하다.

카라바조가 살아가던 세상은 예술에서만이 아니라, 인간의 삶과 관련된 모든 것들이 지금의 세상과는 완전히 달랐다. 예술만을 놓고 본다면 오랜 기간 동안 서양의 고전 예술은 '종교를 위한 수단' 내지는 '종교 행위의 부산물'처럼 여겨져 왔다. 종교가 세상의 중심이자 이데올로기였던 사회에서 미술과 음악, 건축과 같은 예술은 종교적 신앙심을 고취시키고 신의 말씀을 인간에게 전달하기 위한 고상하면서도 형이상학적인 도구로서의 역할을 수행하기 위해 존재했다.

당대의 화가들과 그 이전 시대의 화가들이 그랬던 것처럼, 카라바조는 종교화를 그려야 했다. 종교가 사회의 중심이었던 시대적인 분위기와 그에 따른 현실적인 요구를 카라바조 또한 숙명처럼 받아들였다.

하지만 카라바조의 종교화는 남달랐다. 그래서 카라바조가 위대한 화가로 예술사에 길이 남은 것이다. 종교화에 있어서도 그는 강렬하고 선명한 명암의 대비와 현실에 바탕을 둔 능동적인 리얼리즘을 통해 등장인물들의 모습과 움직임, 감정과 표정을 극적이면서도 사실적으로 묘사하였다.

당대의 종교화에서는 찾아볼 수 없었던 이러한 카라바조의 시도와

기법은 보는 이에 따라서는 종교적인 성스러움보다는 신성모독에 더 가깝게 느껴질 수도 있었다.

더욱이 우러러보아야 할 그림 속의 성인을 로마의 뒷골목에서 흔히 볼 수 있는 하층민의 모습으로 묘사함으로써 로마의 주류 화단뿐만 아니라 종교계의 거센 비난에 직면하기도 하였다. 하지만 카라바조의 작품이 '논란에 중심에 섰다'는 것은 역설적이게도, 그 논란만큼이나 대중과 후원자, 의뢰자와 컬렉터로부터 커다란 관심과 사랑을 받았다는 것을 반증하는 것이라고 할 수 있다.

카라바조 그림의 기법

카라바조가 활동하던 시기는 르네상스 시대에 완성된 고전주의 예술 양식의 뒤를 이어 매너리즘(마니에리슴) 양식이 회화작품의 주류를 이루던 시대였다. 그는 이러한 시대에 대담하고 극단적인 사실주의 기반의 종교화를 그림으로써 후기 매너리즘에서 전기 바로크로의 '예술사조'의 이행을 개척하였으며 이를 통해 베르메르, 렘브란트, 루벤스, 벨라스케스와 같은 바로크 시대를 꽃피운 수많은 예술가들에게 커다란 영향을 미쳤다.

대담한 빛의 사용을 통한 조명 효과가 만들어 내는 카라바조만의 혁명적 사실주의 화풍은 당대만이 아니라 오늘날까지 수많은 열성 추종자들의 찬사를 받고 있으며 아트 컬렉터들의 뜨거운 인기 또한

누리고 있다.

카라바조의 화풍은 화려하고 정교한 르네상스 양식의 화풍이나 다채로운 기교의 매너리즘 양식의 화풍과는 본질적인 차이를 갖고 있다. 카라바조는 깜깜한 어둠 속에서 중심이 되는 인물들에게 빛을 비출 때 발생하는 명암을 대비시킨 효과를 이용하는 키아로스쿠로(Chiaroscuro) 기법을 통해 극적인 사실주의 화풍을 개척하였다.

그가 만들어 낸 강렬하고 풍부한 명암은, 빛이 단지 인물과 사건을 표현하는 단순한 도구가 아니라 신성을 암시하는 강력하고 적극적인 도구로써 사용될 수 있음을 보여 주었고, 이러한 특징은 테네브리즘(Tenebrism, 명암대비 화법, 17세기의 화파)이라 불리며 카라바조의 작품을 설명하는 대명사가 되었다. 카라바조의 이러한 기법은 후대의 바로크 화가들에게 지대한 영향을 미쳤다.

카라바조 예술의 시대적 배경

　카라바조가 살아가던 시대의 이탈리아 반도는 피렌체, 베네치아, 밀라노, 나폴리, 교황령과 같은 다섯 개의 강국과 페라라, 모데나, 제노바 등의 여러 군소국들이 그들이 위치한 지역의 거점 도시들을 중심으로 경제와 정치적인 지배권을 형성하고 있었다.

　1592년, 21살의 카라바조는 어린 시절에 살았던 카라바조 지역과 가까우면서 도제 생활을 통해 그를 화가로서 거듭나게 만들어 준 밀라노를 떠나 세상의 중심이자 문화와 예술의 본거지인 [영원의 도시 로마]에 도착하였다.

　당시의 로마는 이탈리아뿐만이 아니라 유럽 전체를 놓고 보더라도 아주 특별한 도시였다. 프랑스나 스페인과 같이 국왕에 의해 통치되고 있던 왕정 국가들이나, 독일과 이탈리아 같이 지역의 군주가 각자

의 영토를 지배하고 있던 군주 국가들과는 달리 로마는 '교황령'이라는 넓은 영토를 교황과 교황청이 직접 통치하고 있던 종교 국가의 중심 도시였다.

역사적으로 중세시대(medieval age)라고 불리는 시기의 대부분이 그렇지만 카라바조가 살아간 시대의 교황과 교황청은 정치에서만이 아니라 문화와 예술 및 사회 전반에 있어서 절대적인 영향력을 발휘하고 있었다. 특히 예술에 있어 교회의 영향력은 가히 절대적이라 할 만큼 지대하였으며 그러한 영향력은 교회가 가졌던 막강한 정치적인 권력과 종교적인 지배력, 축적된 금전의 힘에 기반을 두고 있었다.

이러한 배경으로 인해 카라바조 당대의 예술가뿐만 아니라 중세시대에 활동했던 예술가 누구나가 교회와 고위 성직자의 후원과 의뢰를 갈구할 수밖에 없었다. 그들로부터 제단화와 같은 종교화를 의뢰받는 것과 고위 성직자의 초상화를 의뢰받는 것, 교회 내부를 장식할 조각 작품을 의뢰받는 것, 종교 행사에 사용할 음악을 의뢰받는 것은 중세시대의 예술가를 성공의 반열에 오르게 하는 마법의 열쇠와도 같은 것이었다.

따라서 카라바조의 작품 세계를 좀 더 깊게 이해하기 위해서는 카라바조가 태어나고 살아가던 시기의 교황들에 대해 살펴볼 필요가 있다.

카라바조가 살아가던 시대의 교황들

카라바조가 태어난 1571년부터 '서른여덟과 약 십 개월'이라는 젊은 나이로 세상을 떠난 1610년까지는, 225대 [교황 비오 5세]에서부터 233대 [교황 바오로 5세]까지 아홉 명의 교황이 교회의 수장으로 재위한 격동의 시대였다.

● [교황 비오 5세](라틴어: Pius PP. V, 이탈리아어: Papa Pio V)는 제225대 교황(재위: 1566년 1월 7일-1572년 5월 1일)으로 가톨릭교회의 성인으로 추대된 교황이다. [트리엔트 공의회]를 통해 반종교 개혁과 [라틴식 로마 전례]를 표준화했으며 [성 토마스 아퀴나스]를 교회 박사로 선포하였고 교회 음악 작곡가인 [조반니 피에르루이지다 팔레스트리나]를 후원하였다.

● [교황 그레고리오 13세](라틴어: Gregorius PP. XIII, 이탈리아어: Papa Gregorio XIII)는 제226대 교황(재위: 1572년 5월 13일-1585년 4월 10일)으로 태양력인 [그레고리오력]을 제정한 교황이다. 바티칸의 [성 베드로 대성당] 안에 [그레고리오 경당]을 지었으며 1580년에는 [퀴리날레 궁전]을 확충하였다. 교회 내부의 개혁을 추진하여 [트리엔트 공의회]의 정신을 구체화시켰으며 [예수회]를 적극 지원하였다.

● **[교황 식스투스 5세]**(Sixtus V, 식스토 5세(라틴어: Sixtus PP. V, 이탈리아어: Papa Sisto V)는 제227대 교황(재위: 1585년 4월 24일-1590년 8월 27일)으로 로마와 교회의 발전에 많은 공헌을 남긴 교황이다. "통치자는 일을 하다가 죽어야 한다."라는 말을 남긴 그는 사후 긍정적인 면에서와 부정적인 면에서 극과 극의 평가를 받고 있지만 그가 이룬 업적은 카라바조가 활동하던 시기의 주요 토대를 마련했다. 그래서인지 문헌에서는 "카라바조가 [교황 식스투스 5세]에 의해 발전을 '이룬 시기'에 로마에 도착했다."라고 기술하고 있다.

하지만 일부 문헌에서는 "카라바조가 로마에 도착한 것은 [교황 식스투스 5세]에 의해 발전을 '이루던 시기'였다."라고 하는데, 그것은 카라바조와 [교황 식스투스 5세]의 연결고리를 제대로 확인하지 못해서 발생한 오류이다. 카라바조가 로마에 도착한 것은 1592년이고 [교황 식스투스 5세]가 사망한 것은 1590년이다. 따라서 카라바조가 로마에 도착한 것은 [교황 식스투스 5세]가 사망하고 약 2년이 지난 후의 일이다.

● 그 뒤로 228대 **[교황 우르바노 7세]**(라틴어: Urbanus PP. VII, 이탈리아어: Papa Urbano VII, 재위: 1590년 9월 15일-1590년 9월 27일), 229대 **[교황 그레고리오 14세]**(라틴어: Gregorius PP. XIV, 이탈리아어: Papa Gregorio XIV, 재위: 1590년 12월 5일-1591년 10월 15일/16일), 230대 **[교황 인노첸시오 9세]**(라틴어: Innocentius PP. IX, 이탈리아어: Papa Innocenzo IX, 재위: 1591년 10월 29일-1591년

12월 30일), 231대 [교황 클레멘스 8세](라틴어: Clemens PP. VIII, 이탈리아어: Papa Clemente VIII, 재위: 1592년 1월 30일-1605년 3월 3일), 232대 [교황 레오 11세](라틴어: Leo PP. XI, 이탈리아어: Papa Leone XI, 재위: 1605년 4월 1일-1605년 4월 27일), 233대 [교황 바오로 5세](라틴어: Paulus PP. V, 이탈리아어: Papa Paolo V, 재위: 1605년 5월 16일-1621년 1월 28일)가 카라바조가 살아가던 시대에 교황으로 재위하였다.

이들 중에서 재위 기간이 1592년 1월 30일부터 1605년 3월 3일까지인 231대 [교황 클레멘스 8세]와 그 뒤를 이었지만 재위 기간이 불과 26일(1605년 4월 1일-1605년 4월 27일)에 불과했던 피렌체의 메디치 가문 출신인 232대 [교황 레오 11세]는 카라바조가 화가로 성장하고, 로마에서 거장으로서 전성기를 누리던 시기(1600년-1606년)에 재위했던 교황들이다. 그다음을 이은 [교황 바오로 5세]는 카라바조가 도피생활을 시작한 1606년에서부터 1610년에 사망할 때까지 재위하고 있었기에, 카라바조가 그토록 애원하고 갈망하던 사면장에 직인을 찍을 수 있었던 교황이다.

이탈리아뿐만이 아니라 유럽 전역에 절대적인 영향력을 행사하고 있었던 로마교황청에 255대 교황인 [비오 5세]가 재위하기 시작한 1566년부터 233대 교황인 [바오로 5세]의 재위가 끝난 1621년까지, 불과 55년 동안 무려 9명의 교황이 재위했었다는 사실만으로도, 그 당시가 르네상스 시대를 거치면서 성장한 인본주의의 영향으로 중세

라는 긴 터널을 급격하게 빠져나오고 있던 격동의 시기였음을 짐작해 볼 수 있다.

또한 흑사병이라는 비극적인 질병이 14세기뿐만이 아니라 15세기와 16세기, 그리고 17세기까지 약 사백 년이라는 긴 기간에 걸쳐 이탈리아와 유럽 전역을 비탄에 빠지게 했던 시대적 상황과 맞물린 교회 내부의 격변이, 카라바조가 살았던 시대에 있었을 사회적 변화와 정치적 변화 및 문화와 예술의 변화에 어떤 식으로든 커다란 영향을 미쳤을 거라는 사실 또한 그리 어렵지 않게 가늠해 볼 수 있다.

카라바조가 도착한 시기의 로마

젊은 카라바조가 도착한 로마에서는 사상적인 자유로움과 높아진 인문학에 대한 관심으로 인해 종교적인 그림뿐만 아니라 세속적인 그림 또한 널리 퍼져 나가고 있었다. 금전적인 성공과 함께 문화와 예술적으로도 성장한 부유한 개인이 늘어남에 따라 그들이 소유한 대저택 또한 늘어났으며, 르네상스를 거치면서 인본주의 사상과 인문학적인 지식을 겸비한 부유한 지식인층을 중심으로 예술 작품을 수집하는 개인 컬렉터들이 늘어나서 예술 작품에 대한 수요가 증가하였다.

이러한 새로운 시대적 요구를 바탕으로 기존의 [스투디올로] (studiolo, 스튜디올로, 오늘날의 스튜디오)가 확장된 개념인 [갤러리]가 나타났

다. 스투디올로가 부유한 지식인의 저택에 마련된 서재와 같이 개인을 위해 꾸민 내적 공간이라면 갤러리는 귀족과 부유층이 자신의 부와 명예를 과시하기 위한 목적에서 각종 예술품으로 화려하게 꾸민 외적 공간이라 할 수 있다.

갤러리는 점차 재력과 교양을 갖춘 고급 사교문화의 중심이 되어 갔으며 이 특별한 공간을 장식하기 위한 예술 작품의 수요 증가는 로마의 예술을 꽃피우게 하는 새로운 동력이 되었다. 이 시기에는 또한 인문학과 인본주의 사상이 발전함에 따라 미술 작품의 주제 또한 다양해졌으며 이동이 가능한 작은 작품에 대한 수요는 인물화와 풍경화 같은 이젤화가 유행하게 만들었다.

도제기간이 끝난 후의 카라바조

1584년부터 1588년까지, 나이로 보면 13살 때부터 17살 때까지(서양의 경우 태어난 날짜를 기준으로 나이를 계산하기 때문에, 태어난 해를 기준으로 나이를 계산하는 우리와는 차이가 있다), 약 4년이라는 시간 동안 밀라노의 시모네 페테르자노 화실에서 도제로 지내면서 화가로 성장한 카라바조는, 화실을 떠난 1588년부터 1592년까지, 약 4년 동안을 더 밀라노와 그 인근 지역에 머물렀다.

이 시기에 있었던 카라바조의 행적에 대해 정확하게 알려진 것은 없다. 하지만 이후의 행적과 작품을 토대로 "이 시기의 카라바조는 아마 그러했을 것이다."라는 사항을 다음과 같이 정리해 볼 수 있다.

• 베네치아와 같은 거점 도시들을 방문하여 그곳에서 지역 화가로 활동하고 있던 기성 화가들의 작품을 접하면서 예술적인 영

감을 받았을 것이다.

- 당시 이탈리아 북부 지역을 중심으로 유행하고 있던 자연주의 화풍을 익혔으며 그것을 바탕으로 자신만의 화풍을 정립해 나갔을 것이다.
- 로마에서의 초기 생활이 빈궁했다는 점을 기반으로 추측해 보면, 그의 부모가 물려준 재산을 이 시기에 탕진했을 것이다.
- 이 시기에 이미 폭력이 동반된 모종의 분쟁에 휘말렸을 것이다.
- 초기 로마에서와 같이 몇몇 화실에 짧게나마 머물면서 그 화실이 의뢰받은 작품의 제작에 참여했을 것이다.
- 다른 기성화가가 의뢰받은 작품의 보조화가로 그림을 그렸을 것이다.

그 외에도 개인적으로 또는 누군가의 소개에 의해 '주문받은 그림' 몇 점을 그렸을 수는 있겠지만, 당시의 카라바조가 이제 갓 도제교육을 마친 십 대 후반 또는 이십 대 초반(열일곱에서 스물 하나)의 무명 화가였다는 점과, 1500년대 말의 사회적인 여건을 바탕으로 추측해 보면, 카라바조에게 그림을 주문한 의뢰자라고 해 봐야 기껏 '경제적인 면에서 평민이나 다름없는 신분상으로만 귀족'이거나 '살아가는 것에 어느 정도의 여유를 가진 상인'이었을 것이다. 따라서 그들이 카라바조에게 의뢰한 그림이라는 게 집의 거실이나 침실의 벽면에 걸어 둘 만한 '액자에 끼워 넣기 위한 그림' 정도였다고 볼 수 있다.

그런 류의 그림을 그리는 것이 야심에 가득 찬 젊은 화가의 자존심을 상하게 했겠지만, 그 시기의 카라바조로서는 어쩔 도리가 없었을 것이다. 카라바조가 할 줄 알고, 할 수 있는 일이라고는 오직 '그림을 그리는 것'밖에 없었기에, 마치 송충이가 솔잎을 갉아먹으며 살아가듯, 이 시기에도 여러 점의 그림을 그려서 푼돈을 조달했을 것이다. 하지만 이 시기에 그려졌을 카라바조의 그림은 현재까지 발견된 것이 없다.

카라바조가 이 시기에 그린 그림이 남겨지지 않은 것에 대해서는 당시 카라바조에게 그림을 주문했을 사람들의 성향과 배경을 살펴봄으로써 이해 가능한 정도의 추측이 가능하게 된다.

앞서 얘기한 것과 같이, 젊다 못해 아직 어린 무명의 카라바조에게 그림을 주문한 사람들은 교양과 재력을 갖추고 예술에 대한 조예가 깊은 고위 성직자나 주류 귀족은 아니었을 것이다. 당시 카라바조에게 그림의 주문한 사람들은 그림의 내용이나 그 수준에 대해서는 알지 못했고 단지 액자에 끼워 넣어진 채 벽면에 걸려 있는 것만으로 만족했을 것이다.

상황이 이러하다 보니, 애초부터 제대로 된 보관을 기대할 수 없는 노릇이었다. 소유자가 이사를 해야 하거나 건물을 개축하는 경우와 같이 그림이 보관된 환경에 커다란 변화가 발생한 경우, 집 안의 다른 잡동사니들과 함께 헛간이나 창고로 옮겨졌다가 결국에는 폐기되었거나 화재와 같이 예기치 못한 사건으로 인해 소실되었을 것이라고 볼 수 있다.

영원의 도시 로마에
첫발을 디딘 카라바조

카라바조는 스물한 살이 되던 해인 1592년에 밀라노를 떠나 [영원의 도시 로마에 첫발을 디딘다. 어린 시절을 카라바조에서 보내긴 했지만, 밀라노는 그가 태어난 도시이자 그를 카라바조라는 이름의 화가로 키워 준 영혼의 고향이다.

시모네 페테르자노 화실에서 도제 생활을 마친 후, 베네치아와 같은 이탈리아 북부의 도시 몇 군데를 다녀 본 적은 있지만 세상의 중심이라는 로마에 발을 디딘 것은 이번이 처음이다.

"아무 것도 가진 것이 없기에 더 이상 갈 곳도 없다. 이제부터는 이곳 로마가 나의 집이고 나의 일터이다."

카라바조가 밀라노를 떠나 로마로 간 것에 대해서는 밀라노에서

폭행 사건에 연루되었기 때문에 '어쩔 수 없는 도피'였다는 견해가 있다. 하지만 당대의 로마가 지금의 뉴욕이나 런던, 파리와 같이 문화예술의 중심지였다는 점에서 카라바조의 로마행이 '예술가로서 성공을 위한 필수적인 선택'이었다는 견해도 있다.

도피였건 성공을 위한 선택이었건, 다른 어떤 사유가 그 시기의 카라바조에게 있었건 간에, 카라바조가 로마로 가게 된 것은 상기의 두 가지 요인이 복합적으로 작용한 결과라고 볼 수도 있다. 즉, 그 시기에 카라바조가 '밀라노에서 어떤 심각한 사건에 연루되었고, 그것을 계기로 꿈에 그리던 로마로 가게 된 것'일 수 있다는 것이다.

* * * * * *

당시가 실력 있는 예술가라면 누구나 로마에서의 성공을 꿈꾸던 시대였고, 카라바조 또한 자신의 실력을 바탕으로 로마에서의 성공을 누구보다도 열망하는 '야망에 찬 젊은 예술가'였기에, 설사 그때가 아니었다 해도 멀지 않은 언젠가는 로마로 가야만 했을 것이다.

그렇다고 해서 폭행 사건에 연루되어 밀라노를 떠나야만 했다는 '흥미가 덧붙여진 것 같긴 하지만 카라바조라면 왠지 그랬을 것 같은' 견해 또한 전혀 근거가 없다고만은 할 수 없다. 그것은 카라바조가 로마에서 활동을 시작한 후에 저지른 각종 사건사고들을 통해 미루어 판단해 보면 '어떤 폭행 사건에 연루되어 밀라노에서 도피해야만 했을 것'이라는 주장 또한 나름의 설득력을 가졌다고 볼 수 있기 때문

이다.

하지만, 카라바조라는 위대한 천재 예술가의 로마행을 단지 폭행 사건에만 연관시키게 되면, 그를 아끼고 좋는 사람으로서는 큰 아쉬움이 남을 것 같다. 비록 다소의 편향이 발생하더라도, 그것이 카라바조를 옹호하려는 억측으로 비칠 수 있다 해도, 그를 예술가적인 측면에서 바라보려는 시선을 굳이 막아설 필요는 없겠다.

* * * * * *

1900년대 중반 미국의 재즈 뮤지션들 사이에서는 '뉴욕에서 연주하면 빅애플(Big Apple)에서 연주하는 한 것이고, 뉴욕 이외의 지역에서 연주하면 잔가지(the branches 또는 the sticks)에서 연주하는 것'이라는 말이 있었다. 이 얘기는 '뉴욕에서 연주하면 크게 성공한 것이고, 다른 도시에서 연주하면 작게 성공한 것'이라는 얘기를 애플과 잔가지에 빗댄 것이라 할 수 있다.

마찬가지로 카라바조가 살아간 1500년대 말과 1600년대 초기의 예술가에게는 '로마에서 성공해야만 크게 성공한 것'이고 다른 도시에서 성공하면 '잔가지에서나 성공한 것'에 해당했을 것이다. 이 부분에서 피렌체와 밀라노 같은 다른 이탈리아 도시들에 남아 있는 르네상스 시대의 위대한 예술 작품들을 떠올리는 이가 있겠지만, 카라바조가 살아간 시기는 이미 르네상스만이 아니라 전성기 르네상스조차 훨씬 지난 시기였음을 감안한다면, 당시의 예술가들이 가졌던 '로마

에서의 성공에 대한 열망'을 조금 더 쉽게 이해할 수 있을 것이다.

* [전성기 르네상스](High High Renaissance): 대략 1495년 또는 1500년에서부터, 라파엘(Raphael)이 사망한 해인 1520년까지를 전성기 르네상스라고 보고 있다. (학자에 따라서는 전성기 르네상스의 끝을 1525 또는 1527년, 1530년으로 보기도 한다.)

* * * * * *

밀라노를 떠나 로마에 도착한 카라바조는 당시 부와 명성을 좇아 로마로 흘러든 수많은 무명의 예술가들처럼 성공이라는 커다란 꿈을 가슴에 품고 살아가는 가난한 젊은 예술가에 불과했다.

이때의 카라바조를 한낱 '애송이 화가'라고 표현하는 연구자들도 있다. 아마도 그 표현은 카라바조가 로마에 도착한 것이 이제 갓 스물을 넘긴 시점이었기에 아직 제대로 된 사회 경험이 없었을 것이라는 선입견에다가, 당시 로마가 이탈리아에서만이 아니라 유럽 전역에서 몰려던 실력 있는 예술가들이 치열한 경쟁을 통해 작품 활동을 영위하던 '예술의 중앙무대'라는 점이 복합적으로 작용하여, 카라바조의 실력과 그의 천재성을 간과하도록 만든 것에서 비롯된 것이라고 할 수 있다.

그 시점의 카라바조는 비록 가난한 무명의 젊은 화가였지만, 불과 몇 년 후에 그의 손을 빌어 탄생한 엄청난 작품들을 보면, 약 4년이라

는 도제 생활과 그에 이은 약 4년간의 밀라노 생활이 그가 최고의 화가로서 성장하는 시간으로는 넘칠 만큼 충분했음이 분명하다.

> "십 대를 거쳐 이제 겨우 스물을 갓 넘긴 앳된 카라바조에게, 채 8년도 되지 않는 시간이면 충분했을 거라는 주장을 아무런 의심 없이 할 수 있다니. 8년, 그 짧기만 한 시간에 인류의 예술사에 한 획을 굵게 그은 최고의 화가로 성장하였다니, 대체 카라바조는 얼마나 천재란 말인가."

로마에 도착한 카라바조는 삶에 있어서는 '애송이'에 불과했겠지만 그림에 있어서만큼은 이미 최고 중에 최고의 실력을 가진 완벽하게 준비된 화가였다. 로마에 발을 디딘 카라바조에게 필요한 것은 기회일 뿐이었다. 그때의 카라바조가 호기롭게 이렇게 외쳤을 것이라고 상상하고 싶다.

> "세상 사람들이여, 나 카라바조를 영접하라. 예술사에 길이 남을 위대한 화가 카라바조가 드디어 로마에 도착했도다."

하지만 카라바조에게 닥친 로마의 현실은 실로 험난하였다. 가진 것이라곤 몸을 들끓게 하는 열정과 가슴에 품은 꿈과 그림을 그리는 재주뿐이다. 그렇기에 카라바조는 뚜렷한 거주지조차 마련하지 못한 채 이곳저곳에서 머물면서 로마의 뒷골목을 전전하는 궁핍한 생활을

이어 가야만 했다.

밀라노에서는 그의 어머니가 물려준 유산이 남아 있었지만, 로마에 도착했을 때 그의 수중에는 아무것도 없었다. 그 이유에 대해서는 정확하게 알려진 것이 없지만, 도제 생활을 마친 후에 이어진 4년여의 밀라노 생활이 당시 카라바조의 궁핍에 직접적으로 관련되어 있을 거라는 추측은 가능하다.

로마에서의 초기 생활

사제 [판돌포 푸치]를 만나다

화가로서만이 아니라 일상에서도 아무런 희망이 없을 것만 같은 생활을 근근이 이어 가던 카라바조에게 기회가 찾아왔다. 코론나 가문의 주선으로 사제 [판돌포 푸치](Pandolfo Pucci)의 집에 머물면서 그를 위해 그림을 그리게 된 것이다. 판돌포 푸치는 [교황 식스토 5세](Pope Sixtus V, 1521-1590)의 여자 형제의 재산 관리인(또는 집사, Steward)이었으며, 그 또한 카라바조와 마찬가지로 '로마에서의 성공'을 간절히 꿈꾸던 인물이었다.

교황 식스토 5세의 그 여자 형제는 교황이 사망한 후에 로마를 떠나 가문의 주된 활동 지역인 [팔라초 코론나](Palazzo Colonna)로 거주지

를 옮겨 갔다는 기록을 찾아볼 수는 있으나, 그것이 몇 년도였는지는 분명하게 알려져 있지 않다. 다만 남겨진 기록을 토대로 추측해 보면, 교황 식스토 5세가 사망한 것이 1590년이고 카라바조가 로마에 도착한 것은 1592년이었기에 카라바조가 푸치를 만나기 전에 이미 그녀는 로마를 떠나 팔로초 코론나로 완전히 옮겨 갔거나 적어도 로마에 있던 그녀의 재산 상당 부분을 정리한 상태였다고 보아야 할 것이다.

판돌포 푸치를 위해 그림을 그리는 일은, 비록 그 일로 인해 일정한 거처가 생기기는 했지만. 육체적으로나 예술적으로 카라바조를 만족시킬 수 없었다. 카라바조에게는 예술가로서 자유로운 창작활동이 보장되지 않았고, 제공되는 음식이라고 해 봐야 '샐러드가 전부'라고 불평할 정도로 형편없는 대우를 받았다. 카라바조가 판돌포 푸치의 집에 머무는 동안 한 일이라곤, 판돌포 푸치의 새로운 성공을 위해 필요한 '헌정용 그림'이거나 '헌정을 위한 복사본 그림'을 그리는 것 정도였다.

판돌포 푸치가 카라바조를 그렇게 대우한 것에 대해서, 그가 원래부터 인색하고 탐욕스러운 인물이었기 때문이라고 평가하는 연구자들이 있다. 하지만 당시 판돌포 푸치가 경제적으로 어려운 상황이었다는 점을 고려해 보면 그 또한 어쩔 수 없는 일이었다고 볼 수 있다.

판돌포 푸치의 입장에서는 1590년에 교황 식스토 5세가 사망하자

그가 재산을 관리하고 있던 교황의 여자 형제가 로마를 완전히 떠났거나 적어도 거의 떠나 버린 상태였기에, 그의 주된 수입원이 끊겨 버렸을 것이다. 또한 판돌포 푸치에게 있어 '그녀의 귀향'은 교황청과 고위 성직자들과의 연줄 또한 사라져 버렸거나 약해졌다는 것을 의미하는 것이라서 자신이 가진 한정된 자산 내에서 새로운 성공을 위한 노력을 기울여야 했을 것이다.

결국 판돌포 푸치의 집에 들어간 것은 로마에서 카라바조에게 찾아온 기회였다고 할 수는 있지만, 그 기회란 것이 단지 먹을 것과 거처만을 해결하는 것이었을 뿐 예술가로서의 그를 성공으로 이끌어 주는 것은 아니었다.

다시 꿈을 꾸는 자유로운 예술가로

제대로 된 후원자를 찾지 못한 채 판돌포 푸치의 집에서 그의 성공을 위해 그림을 그려야 했던 카라바조는 로마에서 활동하고 있는 성공한 기성 화가들의 영향력 아래에서 오직 먹을 것과 머물 곳을 찾기 위해 싼 값에 자신의 재주를 팔아야만 하는 보잘것없는 그림쟁이로 전락한 듯한 비참함을 느꼈을 것이다.

예술가로서 아무런 성취감을 느낄 수 없었던 카라바조는 결국 판돌포 푸치의 집을 떠나 다시 여러 화실들을 전전하는 떠돌이 생활을 하게 된다. 당시 카라바조가 거쳐 간 화실 중에는 카라바조의 평생의

친구라고 할 수 있는 십 대의 [마리오 민니티](Mario Minniti, 1577-1640)를 만난 [로렌초 시칠리아노](Lorenzo Siciliano)의 화실이 포함되어 있었다.

그 시절의 카라바조와 마리오 민니티는 기성화가의 화실에 소속되어 그림을 그리는 일개 무명 화가들에 불과했다. 하지만 그들은, 자신들이 처한 현실에서의 환경보다 더 이상적인 것을 갈망했으며, 부와 명성이라는 커다란 목표의 성취와 예술가로서의 성공을 이루기 위해 노력하였다.

카라바조보다 6살 연하인 마리오 민니티는 카라바조의 작품 〈과일 바구니를 든 소년〉(Boy with a Basket of Fruit, c. 1593, 70cm × 67cm, Galleria Borghese, Rome)(그림은 이 책의 206페이지에서 볼 수 있다.)의 모델이며 카라바조가 도피 생활을 시작한 해인 1606년 이후로는 자신의 고향인 시칠리아(Sicily, 이탈리아어 Sicilia)에 머물면서 지역 화가로 활동하였다. 바로크 화가인 마리오 민니티의 작품을 보면 그 또한 카라바조의 영향을 크게 받았음을 알 수 있다.

로마의 여러 화실들을 옮겨 다닌 카라바조와 마리오 민니티는 무명의 화가들에게는 지극히 제한적이었던 로마의 예술 환경에 대해 불만을 느꼈다. 예술가로서의 성공을 꿈꾸며 찾아온 로마에서 무명의 화가들은 예술적인 독립과 성공을 위한 그들의 시도가, '로마라는 화려하고 거대한 벽'에 부딪혀 산산조각 나는 현실을 그냥 바라볼 수밖에 없었다.

아름답고 향기가 강한 꽃일수록 더 많은 나비와 벌이 꼬이는 법이다. 꽃이 화려할수록 나비와 벌의 경쟁이 더욱 치열해지는 것처럼, 영원의 도시 로마는 비록 모든 예술가들을 향해 문을 열어 두긴 했지만, 그 문은 이미 성공을 거둔 기성 예술가들과 새로운 경쟁에서 승리한 오직 극소수의 신규 예술가들만을 위한 것이었다.

이 시기의 카라바조는, [교황 클레멘스 8세](Clemens PP. VIII, 1592-1605)가 가장 아끼던 화가인 [주세페 체사리](Giuseppe Cesari, 1568-1640)의 공장과도 같은 작업장(화실)에서 〈꽃과 과일〉을 그리는 일을 맡기도 했다.

또한 체사리 형제와 어울려 지내면서 로마의 길거리에서 패싸움을 벌이기도 했다는데, 그것에 대한 자세한 내막은 알려져 있지 않지만, 그들 형제와 관련된 어떤 사건 이후에 주세페 체사리의 화실과 인연을 끊었다고 하는 것에서, 그 사건이 어떤 성격이었을지는 어느 정도 짐작해 볼 수 있다.

전성기의 시작

　1599년 스물여덟의 카라바조에게 일약 로마 미술계의 거장으로 떠올라, 부와 명성을 한꺼번에 얻게 하는 결정적인 계기가 찾아왔다. [콘타렐리 채플](Contarelli Chapel)을 장식할 두 개의 대형 제단화인 〈성 마태의 순교〉와 〈성 마태의 소명〉의 제작을 의뢰받은 것이다.

　콘타렐리 예배당이라고도 불리는 콘타렐리 채플은 마테오 콘타렐리 추기경의 이탈리아어 성(family name)인 콘타렐리(Contarelli)에서 그 이름을 따왔으며, 예수의 열두 제자 중 한 명이자 추기경의 수호성인인 성 마태(마테오)에게 헌정된 성전이다. 로마 주재 프랑스 성당인 [산 루이지 데이 프란체지](San Luigi dei Francesi) 안에 있는 이 채플은 추기경이 1985년에 사망하면서 남긴 유언과 자금을 바탕으로 희년인 1600년에 완성되었다.

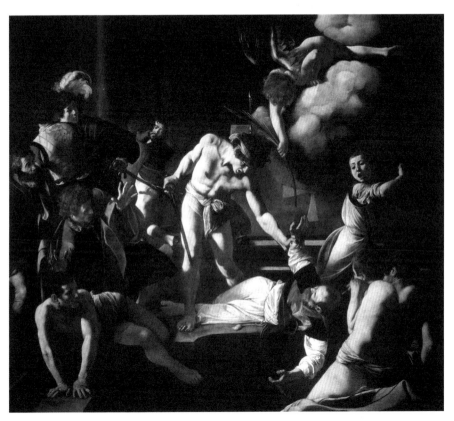

〈성 마태의 순교〉(The Martyrdom of Saint Matthew), 323cm × 343cm,
1599-1600, Contarelli Chapel, San Luigi dei Francesi, Rome

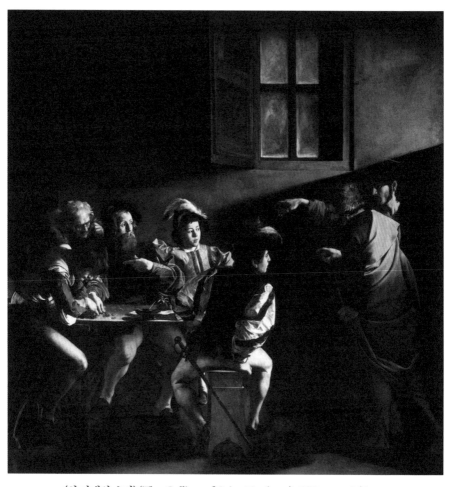

〈성 마태의 소명〉(The Calling of Saint Matthew), 322cm × 340cm,
1599-1600, Contarelli Chapel, San Luigi dei Francesi, Rome

콘타렐리 채플의 제단화를 그리게 된 것은 화가 카라바조가 거장으로서 명성을 얻게 된 시작점이자 가장 중요한 사건이기에 이에 대해서 좀 더 자세하게 살펴볼 필요가 있다.

카라바조에게 이 두 작품의 제작 의뢰(1599년)가 있기 약 14년 전인 1585년에, 당시 로마 교황청의 추기경이었던 마티오 코인텔(1519-1585, Matthieu Cointerel, 이탈리아어로는 마테오 콘타렐리(Matteo Contarelli)은 그의 유언장에서, 성 마태와 관련된 주제로 콘타렐리 채플을 꾸미라는 구체적인 지침과 함께 이에 필요한 자금을 남겼다.

성 마태를 주제로 한 이 두 작품이 제단에 걸리기 전까지 콘타렐리 채플의 돔에는 카라바조의 전 고용주이자, 당시 로마에서 가장 인기 있는 매너리즘 화가(Mannerist)였던 주세페 체사리(Giuseppe Cesari, 1568-1640)의 프레스코화가 장식되어 있었다.

자료를 살펴보면 산 루이지 데이 프란체지 성당 측에서는 먼저 주세페 체사리에게 이 두 작품의 제작을 의뢰하려 했던 것으로 보인다. 그러나 당시 주세페 체사리는 여러 귀족들과 교황청에서 의뢰받은 작품들로 바빴기 때문에 더 이상 다른 작업을 맡을 수 없는 상황이었다. 결국 교회의 재산을 관리하는 바티칸 사무국의 감독관이자 카라바조의 후원자인 프란체스코 델 몬테 추기경이 이 일에 관여하면서 카라바조에게 작품을 의뢰하도록 주선한 것이다.

이 두 그림은 카라바조가 로마의 주요한 교회로부터 의뢰받은 첫

번째 작품들이었다. 카라바조는 이 그림들을 성공적으로 그려 냄으로써 일약 로마 화단의 스타로 떠올랐다. 콘타렐리 채플의 제단화를 의뢰받은 것은 '예술가 카라바조'가 있게 된 가장 중요한 사건인 것이다.

그 당시 로마에 콘타렐리 채플이 있었기에, 그리고 마테오 콘타렐리 추기경의 유언과 유산이 있었기에, 또한 주세페 체사리가 다른 의뢰들로 바빴으며 그의 후원자 프란체스코 델 몬테 추기경이 로마 교황청의 재산을 관리하는 막강한 힘을 지녔기에, 신기하게도 이런 모든 상황이 누군가 미리 예비한 듯 한꺼번에 맞아떨어졌기에 카라바조라는 위대한 예술가가 탄생하게 된 것이다.

이 두 개의 작품 〈성 마태의 소명〉과 〈성 마태의 순교〉는 지금도 콘타렐리 채플의 중앙 제단 측면 상단에 서로를 마주 보며 걸려 있다. 〈성 마태의 순교〉를 먼저 그리기 시작하였지만 〈성 마태의 소명〉이 먼저 완성되었다.

아무리 실력이 있어도, 제아무리 뛰어난 실력을 가진 천재라고 하더라도 자신의 능력을 알아보는 사람이 없다면, 그리고 그 사람의 적극적인 도움이 없다면, 자신의 때가 오지 않는다면, 그때를 위해 철저하게 준비하지 않았다면, 오직 자신만을 위한 확실한 계기가 마련되지 않는다면, 시간의 흐름 속을 지나간 어느 날의 바람과도 같이, 아무런 흔적을 남기지 못한 채 그저 사라지게 되는 것이 인간이라는 존재의 운명이다. 콘타렐리 채플의 제단화 〈성 마태〉 연작을 그리게 된

것은 카라바조라는 젊은 사내를 '천재 예술가 카라바조'일 수 있게 해준, 오직 그만을 위해 완벽하게 준비되고 제공된 운명적인 사건이었다.

카라바조에게 전성기를 안겨다 준 것은 무엇보다도 프란체스코 델몬테 추기경의 전폭적인 후원과 영향력이었다는 것은 결코 부인할 수 없는 사실이다. 하지만 카라바조 또한 추기경의 기대에 걸맞은, 아니 그것보다 넘칠 만큼 엄청난 실력을 갖고 있었기에, 자신에게 찾아온 이 기회를 흔들림 없이 꽉 움켜잡을 수 있었던 것이다. 어쨌든 이로써 카라바조는 서양 예술사에서 자신만의 문을 활짝 열었고, 자신의 전성기로 들어서게 되었다.

〈성 마태의 소명〉과 〈성 마태의 순교〉는 1600년 완성과 함께 로마의 예술계와 주요 교회들 사이에서 커다란 반향을 일으켰고, 카라바조에게 후원과 작품의 의뢰가 끊이지 않게 되는 발판이 되었다. 이제 카라바조는 그토록 꿈꾸던 자신만의 예술을 마음껏 펼쳐 보일 수 있게 되었다.

카라바조와 바로크 양식

이탈리아의 바로크 시대는 자연주의(Naturalism)적이고 사실주의(Realism)적이면서, 빛과 어둠의 극적인 대비를 통해 종교적인 기품을 캔버스에 담아낸 천재 화가 카라바조에서부터 시작되었다.

카라바조는 사람과 사물만이 아니라 빛과 어둠에 대해서도 완벽하리만큼 세밀하게 관찰하였다. 카라바조는 이러한 관찰의 결과와 현실 세계에서 마주하게 되는 형상과 질감을 바탕으로, 진지하고도 엄숙해야 하는 종교적 사건을 마치 조명이 설치된 세트장에서 배우들이 연기를 하고 있는 것같이 사실적이면서 드라마틱하게 표현해 내었다.

카라바조는 자신의 눈이 관찰한 것과 가슴이 느낀 그대로가 '거짓 없는 가장 진실한 모습'이라고 믿었으며, 모름지기 화가라면 그런 모

습을 작품에 담아내야 한다는 고집스러운 믿음을 가졌다.

르네상스 시대의 작품들이 건축가의 설계를 따른 것 같은 완벽한 구도와, 조화로운 색채, 성스러움을 강조한 인물의 묘사, 부드러움이 느껴지는 색조를 사용하여 현실의 세계에선 볼 수 없는 이상적인 아름다움을 표현하고자 한 반면에, 카라바조는 빛과 어둠의 대비를 극단적으로 이용하여 현실적인 리얼리즘과 종교적인 사실감을 드라마틱하게 살려 내었으며 이를 통해 추한 것은 추한 모습 그대로를, 일그러진 것은 일그러진 형상 그대로를, 움직이는 것은 움직이는 상태 그대로를 그림 속에 담아내었다.

카라바조는 당시 유행하던 후기 매너리즘 양식에서 벗어나 바로크 양식이라는 새로운 예술 양식을 개척함으로써 서양 예술사에 커다란 획을 그어 넣은 거장으로 우뚝 서게 되었다.

카라바조가 개척한 바로크 양식은 피사체의 구도와 인체에 대한 연구에 기반한 르네상스 양식의 인문학적인 소양과, 감상적이면서도 극적인 효과를 바탕으로 한 매너리즘 양식의 계승이며 확장이라고 할 수 있다.

바로크 양식의 정의와 예술사적 의미

바로크 양식(Baroque Style)의 정의와 예술사적 의미를 정리하면 다음과 같다.

① 극적인 대비와 활달한 움직임, 사실적인 디테일과 진한 색채를 사용하여, 웅장함을 느낄 수 있도록 하는 예술의 한 양식이다.

② 17세기에서 18세기(17세기 초반에서 1740년대까지) 이탈리아의 로마를 중심으로 시작되어 프랑스와 이탈리아 북부, 스페인과 포르투갈, 오스트리아와 독일의 남부 지역 및 러시아까지 확산된 음악, 무용, 조각, 건축, 회화적 특징을 일컫는 용어이다.

③ 예술사에서 바로크 양식은 르네상스 양식과 매너리즘 양식의 뒤를 이어 나타난 양식으로써, 후기 바로크 양식(late Baroque Style)이라고도 불리는 로코코 양식(Rococo Style)과 신고전주의 양식(Neoclassical Style)에 앞서 나타난 예술 양식이다.

④ 유럽의 다른 지역들과는 달리 이베리아반도를 포함한 스페인과 포르투갈에서는 바로크 양식의 뒤를 이은 로코코 양식과 함께 1800년대 초반까지 지속되었다.

⑤ 1730년대에 이르러서는, 18세기 중후반까지 프랑스와 중부유럽에서 유행한 로코코 양식[로카(이)유 양식(Rocaille Style)]이라 불리는 훨씬 더 화려하고 다채로운 양식으로 발전하였다.

바로크의 어원

바로크(Baroque)라는 단어는 프랑스어에서 남성형 명사인 baroque([baʀok])에서 유래된 것으로 보고 있다. 프랑스어 사전에서 바로크의 뜻을 살펴보면 다음과 같다.

① 이상한, 괴상야릇한
② 바로크의
③ 바로크 양식, 남성 명사(n.m.)로는 바로크 양식(바로크 풍, 앙리 4세-루이 13세 시대의 자유로운 스타일의 문학 풍조)

또한 학자에 따라서는 바로크가 포르투갈어의 '흠이 있는 진주'(a flawed pearl)를 뜻하는 바로코(barroco)라는 단어에서 유래하였다고도 보고 있으며, 이 견해는 1911년에 발간한 《브리태니커 백과사전》 11번째 개정판에 공식적으로 수록되었다. ["Baroque", Encyclopædia Britannica. 3 (11th edition.). 1911.]

바로크라는 용어가 포르투갈어에서 유래한 것이라는 견해에 따르면 르네상스 양식으로 넘어오기 전까지 약 3세기 동안 중세 예술을 대표하던 양식인 고딕 양식에서의 고딕(Gothic)이란 단어가, 비록 고트족과는 아무런 연관이 없음에도 '고트족적'이라는 경멸의 뜻을 그 어원에 담고 있는 것처럼, 바로크라는 용어 또한 그러한 차원에서 붙은 것이라고 보고 있다.

이렇듯 바로크라는 용어가 포르투갈어의 '흠이 있는 진주'를 나타내는 단어에서 온 것 또는 프랑스어의 '이상한 또는 괴상야릇한'을 뜻하는 단어에서 온 것이라고 보는 것은, 18세기 중후반에 와서 독일의 미술사학자인 [요한 빙켈만](Johan Joachim Winckelmann, 1717-1768)과 같은 고전주의 양식의 옹호론자 눈에 바로크 양식은, '비례와 구도가 잘 맞지 않고, 과장과 왜곡으로 인해 조화와 가치를 잃어버려, 르네상스 양식의 이상적인 아름다움을 퇴보시킨 양식' 정도로 보였기 때문이다.

바로크의 개념적 해설과 논리적 확장

16세기경 바로크라는 용어는, 단어 자체가 가진 의미를 떠나 '터무니없다고 할 만큼 지나치게 복잡한 것'을 묘사하는 특별한 단어로 사용되기도 하였다. 프랑스의 철학자인 [미셸 드 몽타이뉴](Michel de Montaigne, 1533-1592)는 바로크를 "이상하고 쓸데없이 복잡하다."라는 개념과 연관 지었다. ("BAROQUE: Etymologie de BAROQUE". www.cnrtl.fr.)

또한 [로버트 빈센트](Robert Hudson Vincent)의 연구에 따르면 초기의 자료들에서는 바로크를 마법, 복잡성, 혼란, 그리고 과잉과 연관시키고 있다. [Robert Hudson Vincent, "Baroco: The Logic of English Baroque Poetics". Modern Language Quarterly, Volume 80, Issue 3 (September 2019)]

로버트 빈센트의 이 연구에서는 바로크라는 용어가 아리스토텔레

스의 논리학에서의 삼단 논리(Syllogism)를 암기하기 위해 사용하는 라틴어 연상 기호 단어(암기어, mnemonic word)인 바로코(baroco)에서 온 것으로 설명하고 있다.

바로크 양식과 바로크의 개념에 대한 또 다른 연구로는 스위스의 미술사학자(Art Historian)인 [뵐플린](Herinrich Wolfflin, 1864-1945)의 것을 들 수 있다. 뵐플린은 1915년에 발간한 그의 저서 《미술사학 원론》(Principles of Art History, 1915)에서 16세기와 17세기 사이에 형태(form)와 양식(style)에 있어서 예술적 시각의 본질에 변화를 보인 변천을 '인간 정신의 발전'으로 인한 것으로 파악하고 있다. 그는 고전주의 양식과 바로크 양식의 대비를 선(線)의 상태, 평면의 상태, 형식에서의 폐쇄와 개방, 다수성과 통일성, 명료성에 의거하여 다음과 같이 5쌍의 반대 또는 대조되는 변천의 규칙(precepts)을 통해 규명하고자 하였다.

① 선(線)적인 것(객체의 투영된 관념화의 윤곽과 관련된 데생, 조형)에서 회화적으로(from Linear to Painterly) 변천
② 평면적인 것으로부터 심층적인 것으로(from Plane to Recession) 변천
③ 폐쇄적인 형식에서 개방적인 형식으로[from Closed (tectonic) form to Open (a-tectonic) Form] 변천
④ 다수성에서부터 통일성으로(from Multiplicity to Unity) 변천
⑤ 주제의 절대적인 명료성에서부터 상대적인 명료성으로(from Absolute Clarity to Relative Clarity of the Subject) 변천

바로크 양식에 대한 뵐플린의 연구에 대한 이해는 "인간의 정신이 발전함에 따라 예술적 시각에 본질적인 변화가 발생하며, 이에 따라 예술 양식 또한 변화하게 된다."는 것에서 그 시작점을 찾을 수 있다.

물론 그의 연구가 지나치다 할 만큼 '논리학적인 접근법'으로 인해, 바로크 양식에 대한 일반인의 이해를 어렵게 만들고 있는 것은 사실이다.

하지만 바로크 양식이 탄생하고 발전한 시대가, 르네상스 시대를 지나면서 문화예술과 사회 전반에 있어 인본주의 사상이 화려하게 꽃을 피우던 때를 배경으로 한다는 점을 되새긴다면, '인간의 정신의 발전'과 이에 따른 '예술적 시각의 본질적인 변화'에 중점을 둔 뵐플린의 연구에 대해 다음과 같은 생각을 갖게 된다.

"하나의 예술 양식에 이어지는 또 다른 예술 양식으로의 변화라는 게 단지 예술의 형태와 양식의 변화만을 의미하는 것이 아니라, 예술의 본질 자체가 더욱 성숙해져 가는 것을 의미하는 것이 아닐까."

로마의 뒷골목에서 만나는
카라바조

카라바조의 삶은 그야말로 파란만장함 그 자체였다. 로마에서 만이 아니라 이탈리아 전역에서 종교화의 거장으로 명성이 자자하였지만, 뒷골목을 누비고 돌아다니는 습성은 여전하였다. 카라바조는 어둡고 음침한 1600년대 로마의 저잣거리에서 일자무식의 시정잡배에서부터 부유한 집안의 방탕한 자제와 웃음을 파는 거리의 여자 같은 여러 부류의 사람들과 어울려 지내기를 즐겼다. 통제되지 않은 그의 문란한 행실은 종종 싸움질에 연루되곤 하였다.

중세 시대의 뒷골목이란 게 잡다한 소란과 싸움질이 마치 일상인양 발생하는 험악한 장소였을 거라는 점에 대해 어느 누구도 이의를 제기하지 않을 것이다. 그곳에서조차 카라바조의 행실은 기행이라고 할 만큼이나 기이하고 불량스럽기 짝이 없었다. 카라바조는 화가로서 명성만큼이나 불량배로서 악명 또한 높았다. 결국 그가 연루되어

발생한 각종 불미스러운 사건들과 그에 따른 법정 기록들이 그의 삶의 페이지를 길게 채웠다.

* * * * * *

로마에서의 카라바조는 교회와 화단의 관심과 사랑을 한 몸에 받으며 부와 명예를 움켜쥔 자타가 인정하는 당대 최고의 화가였다. 하지만 세상의 눈높이로 바라본 그는 행실만이 아니라 성격 또한 괴팍하고 충동적이어서 어떤 짓을 저지를지 도무지 종잡을 수 없는 인물이었다.

카라바조가 왜 그렇게 살았는지에 대해서는 누구도 알 길 없다. 이 부분에 대해 우리가 할 수 있는 것은 그의 행적과 작품을 통한 추측뿐이다.

무언가를 추측하는 일에는 그것을 추적하는 이의 편향된 생각이 끼어들기 마련이다. 따라서 현재를 살아가고 있는 우리에게까지 전해 내려온 기록과 이야기 속의 카라바조는 그 다양한 버전만큼이나 다채로워서, 그들 모두가 카라바조였을 수 있으며, 받아들이는 이에 따라서는 그들 중 어느 누구도 카라바조가 아니었을 수도 있는 것이다.

카라바조 같은 천재 예술가를 추적하는 일에 나선다는 것은, "천재는 세상의 모든 판단으로부터 배제되어야 한다."는 문장의 의미를 깨달아 가는 것이기도 하다.

* * * * * *

 그의 저서 《예술가들의 생애》[Lives of the Artists (Vite de' Pittori, Scultori et Architetti Moderni), 1672]에서 카라바조에 대한 기록을 남긴 [지오반니 벨로리](Giovanni Pietro Bellori, 1613-1696)에 의하면 카라바조는 당시 뒷골목의 패거리들 사이에서 떠들썩하게 알려져 있는 인물이었다. 지오반니 벨로리는 또한 카라바조가 로마로 오기 전인 1590년에서 1592년 사이, 나이로는 열아홉에서 스물하나 사이에 밀라노에서 살인과 같은 '심각하고 중대한 사건'을 저질렀을 거라고 보고 있다.

 그는 카라바조가 그 사건으로 인해 밀라노에서 황급히 도망쳐 베네치아를 거쳐 로마로 간 것으로 기록하고 있다. 결국 지오반니 벨로리의 견해를 기정사실로 받아들인다면 카라바조가 로마로 가게 된 것은 로마가 당시 [영원한 로마]라고 불리는 세상의 중심이기에 예술가로서의 성공을 위한 것이라기보다는 밀라노에서 저지른 범죄에 대한 형벌을 피하기 위한 도피였다고 할 수 있다.

 하지만 지오반니 벨로리가 남긴 이 기록에서는 다음과 같은 의문을 가질 수 있다.

 "만약 카라바조가 실제로 밀라노에서 살인을 저질러 로마로
 도피한 것이라면, 로마와 이탈리아 전역에 화가로서의 그의
 이름이 알려진 후에 어째서 밀라노의 사법당국이나 피해자

의 가족이 살인범인 카라바조를 체포하거나 보복하기 위해
노력하지 않은 것일까."

당시 밀라노가 가진 경제적이고 정치적인 위상을 고려한다면, 또
한 살인이라는 사건의 심각성을 고려한다면, 카라바조가 이미 밀라
노에서부터 살인을 저지른 흉악범이라는 지오반니 벨로리의 주장을
아무런 의심 없이 그대로 받아들이기는 어려울 것 같다.

파란만장한 삶의 기록

카라바조에 대한 로마 경찰의 심문 기록과 법정 기록은, 콘타렐리 채플에서 의뢰받은 두 개의 작품 〈성 마태의 순교〉와 〈성 마태의 소명〉을 완성한 해인 1600년 말경부터, 라누치오 토마소니를 살해한 사건으로 인해 도피생활을 시작한 해인 1606년까지, 약 6년 동안에 걸쳐 집중적으로 나타나고 있다. 이 기간 동안 카라바조의 이름은 15번이나 경찰의 심문 문서에 등장하고 있고, 그중에서 일곱 차례는 실제 감옥에 투옥되기까지 하였지만 그의 강력한 후원자들의 중재와 도움으로 풀려날 수 있었다.

이렇게 로마에서의 카라바조의 행적을 남겨져 있는 공적 문서만을 살펴보는 것만으로도, 그를 호의적이지 않은 시각으로 바라본 다수의 입장을 이해할 수 있을 것 같다.

카라바조에 대한 기록은 주로 17세기에 쓰인 책들을 통해 얻을 수

있다. 그중에 가장 중요한 4종의 책은 다음과 같다.

① 1604년에 출판된 [카렐 만더](Karel van Mander, 1548-1606)의 《화가들에 관한 책》: 이 책은 17세기 네덜란드어로 출판하였는데 원제목은 《Het Schilder-Boeck》 또는 《Schilderboek》이고 영문으로는 《The Book of Painters》 또는 《The Book of (or on) Painting》, 《The Book on Picturing》으로 번역되고 있다.

② 1617년에서 1621년 사이에 쓰인 [줄리오 만치니](Giulio Mancini, 1559-1630)의 《회화작품에 대한 고찰》(Thoughts on Painting): 이탈리아어로는 《Considerazioni sulla pittura》인 이 책은 1617년에서 1621년 사이에 쓰였으나 당시에는 출판되지 않았다가 1956년에 출판되었다.

③ 1642년에 출판된 [지오반니 발리오네](Giovanni Baglione, 1566-1643)의 《1572년부터 1642년까지 활동한 화가, 조각가, 건축가, 조각가의 생애》(The Lives of Painters, Sculptors, Architects and Engravers, active from 1572-1642): 이탈리아어로 원제목이 《Le Vite de' Pittori, scultori, architetti, ed Intagliatori dal Pontificato di Gregorio XII del 1572. fino a' tempi de Papa Urbano VIII. nel 1642》인 이 책은 한국어로는 《1572년 그레고리오 12세 때부터 1642년 교황 우르바노 8세 때까지 활동한 화가, 조각가, 건축가, 조각

가의 생애》로 번역할 수 있다.

④ 1672년 출판된 [지오반니 벨로리](Giovanni Pietro Bellori, 1613-1696)의
《예술가들의 생애》(Lives of the Artists): 이탈리아어로는 《Vite de'
Pittori, Scultori et Architetti Moderni》이며 영문으로는 《Lives
of the Artists》 또는 《The lives of the modern painters,
sculptors, and architects》, 한국어로는 《예술가들의 생애》 또
는 《화가들과 조각가들, 건축가들의 생애》로 번역되고 있다.

이러한 초기의 출판물 대부분은 카라바조의 삶을 부정적인 시각에
서 기록하고 있다. 이들은 카라바조의 생애에 관해 중요한 정보를 제
공해 주고는 있지만 '사실과 다르거나 모순되는' 내용들을 일부분 포
함하고 있기 때문에 책의 내용 모두를 '실제로 있었던 일에 대한 객관
적인 기록'이라고 여길 수만은 없다.

* * * * * *

여기에서 주의를 끄는 것은, 다른 예술가들의 행적에서는 찾아볼
수 없는 카라바조만의 독특한 성향을 이들 기록을 통해 더듬어 볼 수
있다는 것이다. 카라바조가 경찰서와 감옥을 들락거린 1600년부터
1606년까지의 6년이라는 기간이 바로 카라바조의 전성기와 정확하
게 겹치고 있다는 점에 주목할 필요가 있다. 누군가에겐 6년이, 그냥

흘려보낸다 해도 아무렇지 않을 길지 않은 시간일 수도 있지만, 짧았던 카라바조의 일생을 생각해 보면, 전성기의 카라바조에게는 그 6년이 영원히 머물러 있고 싶은 영겁과도 같은 시간이었을 것이다.

> "이 소중한 시간 동안 전과 7범의 범죄자가 된 카라바조를
> 대체 어떻게 이해해야 하는 것일까."

1600년에서부터 1606년까지 카라바조는, 작품의 의뢰가 끊이지 않는 로마 최고의 예술가였지만 한편으로는 크고 작은 사건사고를 상습적으로 저지르는 범죄자이기도 했다. 그래서 사건에 연루된 기록만을 놓고 보면 카라바조는, 그저 할 일 없이 뒷골목이나 배회하면서 괜한 말썽을 저지르는 한심하기 짝이 없는 불량배처럼 보일 수도 있다.
카라바조의 행적을 좇다가 보면 계속해서 생각하게 된다.

> "이해하기 힘들 만큼의 기행을 일삼은 카라바조를, 대체 어
> 떤 눈으로 바라봐야 하는 걸까."
> "아무리 그의 뛰어난 작품에 눈과 마음을 온통 빼앗겨 버렸
> 다고 해도, 언젠가는 누군가를 다치게 할 것만 같은 그의 날
> 카로운 모서리를 대관절 어떻게 더듬어야 한단 말인가."

어쩌면 그의 천재성은 그를 바라보는 우리의 시선이 다른 방향으로 향하기를 요구하고 있는지도 모른다. 오직 자신의 야망만을 위해

수많은 사람들을 전쟁의 소용돌이 속에서 죽게 만든 고대 마케도니아의 한 젊은 사내를 우리는, 오직 그가 이룩한 업적만을 잔뜩 늘어놓고서는 [위대한 대왕 알렉산드](Alexander the Great King, July 356 BC, Pella-June 323 BC, Babylon)라고 칭송하고 있지 않은가. 마찬가지로 카라바조 또한 오직 그의 재능과 작품만으로 [위대한 화가 카라바조](Caravaggio the Great Painter)로 평가받아야 하는 것은 아닐까.

위대함과 천재성은 반듯함이라든가 완벽함과 같은 긍정적인 따스함을 품고 있는 것이 아니라, 광기나 허술함과 같이 부정적이면서도 차가운, 그래서 불가해한 현상을 동반하고 있다.

카라바조가 예술가로서 전성기를 누리는 동안 '그이지만 그일 것 같은 또 다른 그'가 저지른 크고 작은 일련의 사건들에는 탈색과 변형, 채색과 과장이라는 세인들의 손때가 세월의 흐름과 함께 더해졌다. 거기에다가 옮겨 적은 이의 상상력이라는 양념이 가미되면서 [카라바조 = 희대의 악동]이라는 그럴듯하면서 세인들의 흥미를 끌 만한 하나의 등식이 완성된 것이다. 아무튼 카라바조가 남긴 기이하고 괴팍한 행적은 그가 천재적인 대화가로서 이룩한 위대한 업적들조차 낮춰 보게 만드는 부정적인 도구로 작용하고 있는 것이 사실이다.

카라바조가 연루된 사건에 대한 기록

카라바조가 직접적으로 연루된 사건의 기록들을 살펴보는 것은 그

의 로마에서의 행적뿐만이 아니라 그의 삶 전반을 이해하는 것에 도움이 될 수 있다.

　1600년 11월 28일, 그의 후원자인 델 몬테 추기경과 살고 있던 [파라조 마다마](Palazzo Madama)에서 추기경이 초대한 귀족 [지롤라모 스탬파 다 몬테풀치아노](Girolamo Stampa da Montepulciano)를 곤봉으로 두들겨 패서 고소를 당했고 이로 인해 감옥에 갇혔다.
　1601년 감옥에서 석방된 후 〈그리스도의 체포〉와 〈정복자 큐피드〉를 그렸다.

　그가 남긴 작품들을 연대별로 따라가 보면 알 수 있듯이 이 시기의 카라바조는 화가로서 최고의 정점을 찍고 있었으며 그에 걸맞은 수준 높은 작품의 의뢰가 계속해서 들어왔다. 하지만 사생활에서는 폭력이 동반된 말썽의 정도가 점점 심해져 가고 있었다. 카라바조가 저지른 일련의 불미스러운 사건들로 인해 경찰에 체포되는 일이 종종 벌어졌고, 사건에 따라서는 법원의 판결을 받아 로마에서 가까운 지역인 [토르 디 노나](Tor di Nona)에 있는 감옥에 여러 차례 수감되기도 하였다.

　1603년에는 또 다른 화가인 [조반니 바글리오네](Giovanni Baglione)가 카라바조와 그의 추종자인 [오라지오 젠틸레스치](Orazio Gentileschi)와 [오노리오 롱히](Onorio Longhi)를 자신의 명예를 훼손하는 불쾌한 시를 썼다는 이유로 고소하였고 이로 인해 다시 감옥에 갇히게 되었다. 이

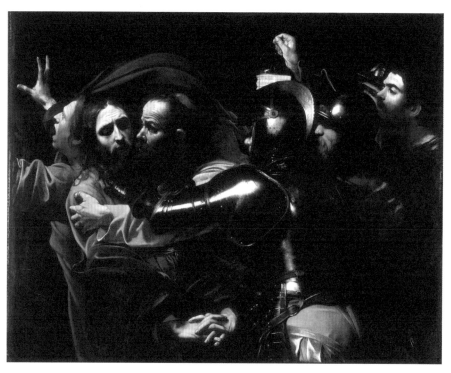

〈그리스도의 체포〉(The Taking of Christ), 133.5cm × 169.5cm,
1602, National Gallery of Ireland, Dublin, Ireland

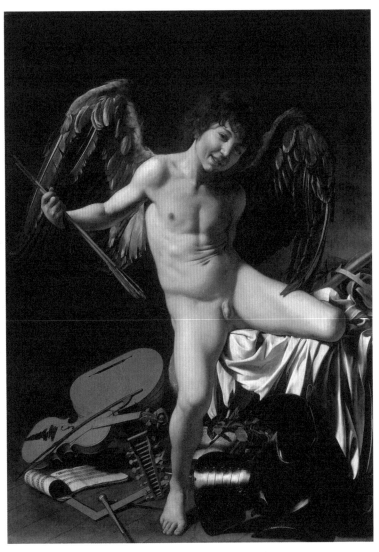

〈정복자 큐피드〉(Amor Vincit Omnia), 156cm × 113cm,
1601-1602, Gemäldegalerie, Berlin, Germany

사건은 당시 프랑스 대사의 적극적인 도움으로 한 달 여의 수감 생활 후에 가택연금 상태로 전환되면서 그의 화실로 돌아올 수 있었다.

1604년 5월과 10월 사이에는 불법 무기를 소지하고 거리를 돌아다 닌 죄와 도시 경비원을 모욕한 죄로 여러 번 체포되었고, 술집에서 웨 이터의 얼굴에 아티초크(Artichoke) 접시를 던져서 고소당했다. 이 시기 의 카라바조는 위협적일 만큼 큰 칼을 옆구리에 끼고 로마의 거리를 돌아다녔다고 한다.

1605년에는 카라바조의 모델이자 연인이었던 레나와의 분쟁이 있 었는데, 당시 이 분쟁을 해결하기 위해 나선 레나 측의 공중인 [마리 아노 파스칼론 디 아큐몰리](Mariano Pasqualone di Accumoli)에게 폭력을 행 사해서 중상을 입히는 바람에 3주 동안 제노바로 피신했다. 이 사건 또한 카라바조가 저지른 다른 사건들과 마찬가지로 그의 강력한 후 원자들의 도움으로 해결할 수 있었다.

그 후 로마로 돌아와서는 집세를 내지 않아 건물주(Landlady)인 [프루 덴치아 브루니](Prudenzia Bruni)에게 고소를 당하였는데 이에 대한 악감 정에서 밤에 건물의 창문에 돌을 집어던져서 고소를 당했다. 그해 11 월에는 자신이 소지하고 있던 칼 위에 넘어지는 사고로 병원에 입원 하였다.

하지만 카라바조가 저지른 이러한 사건들은 그의 인생을 통째로 바꾸어 버린 1606년의 토마소니 살인사건에 비한다면 아무것도 아니 었다 할 만큼 경미한 수준에 불과했다.

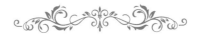

로마에서의 행적을 통해 본
카라바조의 성향

자신의 때를 기다릴 줄 아는 화가, 카라바조

카라바조는 그 누구보다 예술가로서의 성공을 중시한 야망이 큰 화가였다. 성공을 위해서는 강력한 후원자의 든든한 뒷받침이 필요하다는 것과, 그 뒷받침을 통해서야 비로소 제대로 된 작품을 의뢰받을 수 있다는 것을 카라바조는 잘 알고 있었다. 그렇기에 그의 실력을 제대로 펼칠 수 있는 작품을 의뢰받을 때까지, 그의 실력을 알아보고 거장으로서 대접해 줄 충분한 부와 권력을 가진 예술적 소양을 갖춘 후원자를 만날 때까지, 나름대로의 명성을 쌓으려고 노력하면서 몇 년이라는 세월을 기다릴 줄 알았다.

무명의 젊은 화가에게 로마에서의 삶은 결코 호락하지 않았다. 카

라바조는 여러 화실들을 전전하면서 빵과 숙소를 위해 그의 재주를 팔아야 했다. 카라바조의 실력이라면 로마의 어느 화실인들 마다할 이유는 없었을 것이다. 하지만 카라바조는 그가 그린 작품에서 스스로가 만족을 느낄 수 없거나, 너무 낮아진 자존감으로 인해 비천함마저 느껴질 때면 스스로 그 화실을 떠났다.

그럴 때면 스스로를 이런 말로 다독거렸을 것이다.

> "기회는 누구에게나 찾아오는 거야. 그리고 준비하고 기다릴 줄 아는 자만이 그 기회를 알아보고 움켜잡을 수 있는 법이야."

현실과 적당히 타협하였지만 마음속에서는 꿈과 야망을 잃지 않았기에 그는 초기 로마에서의 힘든 시간을 견뎌 낼 수 있었다. 그 기다림의 시간 동안 카라바조는, 시련을 겪게 되는 대개의 사람들이 그렇듯이 "더 이상은 할 것이 없는 걸까."라거나 "모든 것을 잃어버린 것은 아닐까." 또는 "정녕 여기까지란 말인가."와 같은 비관적인 생각에도 빠졌을 것이다.

그럴 때면 카라바조의 눈에는 오직 절망만이 자신에게 남아 있는 듯 보였을 것이다. 하지만 절망이라는 이름의 깊고 어두운 계곡을 헤매고 있을 때도 카라바조는, 그의 주변을 감싸고 있는 한낱 하찮아 보일 수 있는 것들 사이에서, 희망이라는 밝은 빛을 더듬으려고 애를 쓰면서 스스로를 추슬렀을 것이다.

"괜찮아. 원래 희망이란, 좌절에 빠진 이에게는 밝은 빛으로 존재하지 않기에, 그것을 알아보는 것에는 생각보다 더 긴 인내가 필요한 법이야."

야망과 자기 확신의 화가 카라바조

카라바조는 자신의 실력에 대한 확신이 강한 만큼 야망이 크고 욕심 또한 많은 화가였다. 카라바조의 그런 자기 확신은 그를 성공의 길로 이끄는 원동력이었다. 카라바조는 후원자를 찾아 그가 의뢰한 작품을 성공적으로 마무리한 후에도, 더 강력한 후원자로부터 새로운 작품을 의뢰받길 끊임없이 원하면서 붓을 잡고 또 잡았다.

카라바조가 궁극적으로 갈망하며 기다린 것은, 그가 살아가던 시간과 공간 속에서는 최고 중에 최고이자 신의 권능을 대행하는 최상위의 기관이면서, 종교와 정치 및 사회의 중심이었던 교황청의 작품 의뢰였다. 화가로서의 명성을 쌓아 간 카라바조는 결국에는 그의 바람대로 교황청으로부터 제단화(altarpiece) 〈그리스도의 매장〉을 의뢰받았다.

그림에 있어서 그는 시각적인 전통에 대해 가히 '도발적'이라고 할 만큼 강력하게 도전하였고, 자신의 눈이 가장 잘 보는 방식으로 사건과 사물, 등장인물을 묘사하는 것을 두려워하지 않았다. 카라바조의

〈그리스도의 매장〉(The Entombment of Christ), 300cm × 203cm,
1603-1604(Created 1602-1603),
Pinacoteca Vaticana(Vatican Museum), Vatican City

종교화를 보고 있으면 그 종교적 사건을 바라보는 시선을, 사건을 직접 목격하고 있거나 사건이 일어나고 있는 현장에 직접 참여하고 있는 방향으로 정리하게 된다. 카라바조는 그만의 이런 독특한 표현방식을 '가장 진실하고 사실적'이라고 여겼다.

그러한 카라바조의 그림 방식은 로마에서뿐만이 아니라 유럽의 다른 지역에서도 많은 추종자들을 끌어들인 새로운 예술 양식이 되었다. 카라바조는 예술에 있어 자신의 능력과, 자신에게 요구되는 것이 무엇인지에 대해 잘 알고 있었고, 또한 그의 예술이 일으킨 반향(反響)이 얼마나 큰지에 대해서도 분명하게 인지하고 있었다.

카라바조의 성향을 살펴볼 수 있는 작품들

그의 작품에서는 특정 종교적 사건에 대한 그만의 독특한 해석과 접근방식, 등장인물과 사물에 대한 카라바조다운 묘사와 배치를 찾아볼 수 있다. 여기에서는 그중에서도 카라바조의 성향이 잘 드러나 있는 몇 개의 작품을 살펴보겠다. 각 작품에 대한 상세한 분석과 해설은 또 다른 저서 〈카라바조 예술의 이해와 작품 해설〉에서 다룬다.

카라바조의 성향을 볼 수 있는 대표적인 작품으로는 생명으로부터 썩어가는 시체를 그림 중앙에 그려 넣음으로써 '죽음과 부활'이라는 사건을 극단적으로 표현한 〈나자로의 부활〉이 있다.

또한 당대에는 일대 파란을 일으킨 작품인 〈성모의 죽음(동정녀의 죽음)〉 또한 카라바조의 성향이 잘 표현된 작품으로 꼽힌다.

〈나자로의 부활〉(Raising of Lazarus), 380cm × 275cm,
1609, the Museo Regionale, Messina

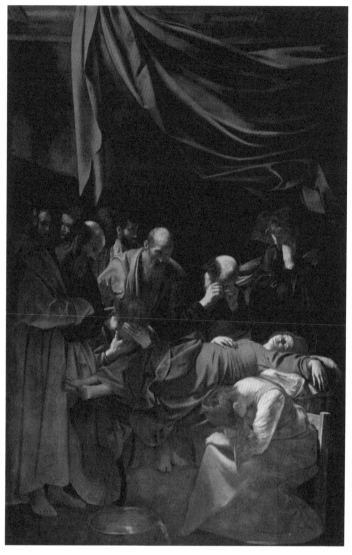

〈성모의 죽음(동정녀의 죽음)〉(Death of the Virgin), 1604-1606(or 1602),
369cm × 245cm (145in × 96in), Louvre, Paris

카라바조의 작품 〈성모의 죽음〉은 원래 교황의 법률담당관이었던 [라에르치오 체루비니](Laerzio Cherubini)가 로마 [트라스테베레](Trastevere)에 있는 [산타 마리아 델라 스칼라](Santa Maria della Scala)의 [카르멜라이트(Carmelite) 성당] 안의 그의 예배당을 장식하기 위해 의뢰한 것이다. 하지만 그림 속 성모의 모습이 매춘부 또는 누군가의 정부를 모델로 한 것 같다는 성당 사제들의 의심으로 인해 인수를 거절당하였고 대신 그 자리에는 카라바조의 가까운 추종자였던 [카를로 사라세니](Carlo Saraceni, 1579-1620)의 그림이 걸리게 되었다.

하지만 이 그림은 카라바조의 작품 중에서 최고 중에 하나라고 극찬한 대표적 바로크 화가인 [피터 폴 루벤스](Peter Paul Rubens, 1577-1640)의 추천으로 [만토아](Mantua) 지역의 공작인 [빈센조 곤차가](Vincenzo Gonzaga, 1562-1612)가 구입하였고 [빈센조 곤차가] 공작의 사자(使者)인 [조반니 마그니](Giovanni Magni)가 1607년 4월 1일부터 7일까지 [비아 델 코르소](Via del Corso)에 있는 자신의 집에서 잠시 전시한 것으로 알려져 있다.

〈성 마태와 천사〉 또한 카라바조의 그러한 성향을 잘 담고 있다고 할 수 있다. 이 작품은 1602년 완성과 함께 큰 논란에 휩싸였다.

〈성 마태와 천사〉는 원래 로마의 [산 루이지 데 프란체시 성당] 안의 [콘타렐리 채플]의 제단화로 의뢰받아 완성하였지만, 성인 마태를 일개 무지렁이 중년 남자로 표현한 것과, 천사를 천박하게 표현한 것으로 인해 성당 측에서 인수를 거부하였고, 이에 다른 새로운 그림을

그려 그 자리를 대체해야만 했다.

후일 독일의 [카이저 프리드리히 황제 박물관](Kaiser Friedrich Museum, Museum Island, Berlin)에 전시되어 있다가, 안타깝게도 1945년 2차 세계대전이 끝 무렵에 발생한 화재로 소실되어 현재는 흑백의 사진으로부터 만들어 낸 '컬러 복제품'(enhanced color reproductions)만을 감상할 수 있다. (〈성 마태와 천사〉 그림은 이 책의 〈성 마태와 천사〉를 설명한 장의 123페이지에서 볼 수 있다.)

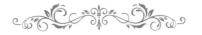

카라바조와 르네상스

어느 시대를 살아간들, 자신이 살아온 시간을 뒤돌아보며
"그때는 그런 어려운 시대였다."라고 말하는 것이 인간이란
존재이겠지만, 카라바조가 살아간 시대를 떠올려 보게 되면
유독 '혼란'과 '격동'이란 단어가 머릿속을 휘젓고 다닌다.

 1347년에 창궐하기 시작한 이래로 1340년대에만 2,500명의 사망자
를 낸 흑사병(The Black Death 또는 the Pestilence, the Great Mortality, the Plague와 같
은 다양한 이름으로 불린다.)이 대유행기를 지나기는 했지만, 아직 유럽 땅을
완전히 떠나지 않았고(14세기부터 중세 유럽을 초토화시켰던 흑사병은 최초의 확산 이
후 1700년대까지 100여 차례에 걸쳐 유럽 곳곳을 휩쓸었다.), 그 영향력이 쇠퇴하기는
했지만 교회는 여전히 사회의 중심이며, 르네상스 시대를 거치면서
꽃을 피운 인본주의 의식이 세상을 바라보는 인간의 인식구조를 바

꾸어 가던 '격변의 시대'를 카라바조가 살아갔다.

아무리 여건이 어렵다고 해도 '미'(美, 아름다움)에 대한 추구를 멈출 수 없는 것이 우리라는 인간인가 보다. 그래서일 것 같다. 문화와 예술에 대한 인간의 집착이 '인간을 인간다울 수 있게 해 주는 형이상학적인 수단이자 살아가는 목적'이 되기도 하는 것은.

인간은 미의 추구를 통해 자신의 영혼을 정화하고, 미를 누리면서 풍요의 호사로움을 만끽하는, 자연계의 유일한 존재이다. 카라바조 또한 그 우리라는 범주에 속하는 한 인간이다.

시대적으로 보면 카라바조에게 가장 큰 영향을 미친 예술 양식은 르네상스 양식과 매너리즘 양식이다. 르네상스 양식은 카라바조가 태어나기 전에 유행한 양식이지만 카라바조가 미술을 익히고 화가로서 활동하던 당시에도 문화예술의 전반에 영향을 미치고 있었기에 카라바조 또한 그 영향을 받았을 수밖에 없었다. 그리고 르네상스 양식의 뒤를 이어 나타나 후기 르네상스 양식이라고도 불리는 매너리즘 양식은 시기적인 면에서 좀 더 직접적으로 카라바조의 예술에 영향을 미쳤다. 따라서 카라바조의 예술을 이해하기 위해서는 이들 두 양식에 대한 이해가 필요하게 된다. 여기에서는 르네상스에 대해 살펴본다.

르네상스

14세기 후반에 이르러 유럽 사회는 커다란 변화를 맞이하였다. 르네상스라는 거대한 조류를 타고 밀려든 인본주의 의식의 확산으로 인해, '신의 대리인'이라는 권위를 바탕으로 만민 위에 군림하면서 종교에서만이 아니라, 정치와 경제를 포함한 사회 전반의 영역에서 절대적인 영향력을 행사하던 교황과 교회의 권위가 점차 약화되고 있었다. 그리고 도시라는 근세적인 형태의 공동체가 급속하게 발달함에 따라 중세사회의 바탕이었던 전통적인 봉건제도는 그 뿌리부터 통째로 흔들리게 되었다.

이러한 변화는 예술과 문화에도 큰 영향을 미쳐, 중세의 울타리 안에 갇혀 있던 예술 양식과 문화 사조를 새롭고 다채로운 바다를 향해 나아가게 만들었다.

14세기 후반에서 15세기 후반 또는 16세기까지(학자에 따라서는 14세기부터 17세기 말까지를 'Long Renaissance'라는 개념으로 설명하기도 한다.), '신이 세상과 만물의 중심'이라고 여긴 중세적인 가톨릭 사상에서 벗어나, 인간을 세상의 중심으로 여긴 [고대 그리스와 로마 시대]로의 회귀를 통해 근세적인 인본주의의 초석을 마련한 거대한 흐름을 르네상스(The Renaissance)라고 부른다.

이탈리아에서 시작된 르네상스는 초기 근대 유럽의 지적 성숙에 지대한 영향을 미친 문화와 예술에 있어서의 정신적이면서 실체적인

인문주의 운동이다. 유럽 대부분의 나라로 퍼져 나간 르네상스는 예술과 건축, 철학과 문학, 음악과 과학, 기술과 정치 및 종교와 같이 '인간의 지적 탐구'를 바탕으로 하는 모든 영역에서 의미 있는 변화를 이끌어 내었다.

하이 르네상스

한국어로는 전성기 르네상스라고 번역하는 [하이 르네상스](High Renaissance)는 1495년(또는 1500년경)에 시작되어 1520년 라파엘로의 죽음과 함께 끝이 난 것으로 보고 있는 문화예술의 한 양식이다. 연구자에 따라서는 하이 르네상스의 끝을 1525년경, 또는 신성 로마 제국의 황제 카를 5세(Charles V, 1500-1558)의 군대가 로마를 약탈한 해인 1527, 또는 1530년경이라고 보기도 한다.

하이 르네상스 시기의 회화 및 조각, 건축을 대표하는 예술가로는, 화가이자 제도사(draughtsman)이고, 엔지니어이면서 과학자이고, 이론가이자 조각가이면서 또한 건축가이기도 한 [레오나르도 다빈치](Leonardo da Vinci, 1452-1519)와, 조각가이자 화가이며 건축가이고 시인이기도 한 [미켈란젤로](Michelangelo di Lodovico Buonarroti Simoni, 1475-1564), 화가이자 건축가인 [라파엘(또는 라파엘로)](Raffaello Sanzio da Urbino, 1483-1520)와 건축가이자 화가인 브라만테(Donato Bramante, 1444-1514)가 있다.

근래에 와서는 그들이 활동하던 시기를 하이 르네상스라는 용어로 특정하는 것이 당시의 예술적인 발전 현상을 지나치게 단순화하며, 역사적인 맥락을 무시한 채 몇몇 상징적인 작가와 작품에만 초점을 맞추고 있다는 점에서 연구자들의 비판을 받기도 한다. 실제로 레오나르도 다빈치와 같이 하이 르네상스 시기를 풍미한 거장들의 명성과 그들의 눈부신 작품들로 인해 많은 경우 '하이 르네상스가 곧 르네상스'라고 인식하게 되는 '문제가 아니긴 하지만 문제일 수도 있는 문제'가 발생하는 것이 사실이긴 하다.

르네상스의 어원

[문예부흥]으로도 불리는 르네상스라는 용어는 이탈리아의 화가이자 건축가, 미술사학자인 [조르조 바사리](Giorgio Vasari, 1511-1574)가 그의 저서 《뛰어난 화가와 조각가, 건축가의 생애》(Lives of the Excellent Painters, Sculptors, and Architects)에서 [미켈란젤로 부오나로티]의 작품을 '고대 그리스와 로마로의 부활'이라고 평가하면서 사용한 이탈리아어 [리나시타](rinascita, 부활)에서 유래하였다.

《위대한 예술가들의 생애》라고도 번역되는 조르조 바사리의 이 책은 2개의 다른 에디션으로 출판되었는데, 두 권으로 구성된 첫 번째 에디션은 1550년에, 세 권으로 구성된 두 번째 에디션은 1568년에 각각 발간되었다.

이후 프랑스의 역사학자인 [쥘 미슐레](Jules Michelet, 1798-1874)가 16세기의 유럽을 '문화적으로 신시대'라는 의미에서 르네상스라는 용어를 처음으로 사용하였다. 그는 16세기에 있었던 문화와 예술에 있어서의 현상에 대해 프랑스어로 '탄생'을 의미하는 단어인 'naissance'에 '다시'를 의미하는 접두사인 're'를 붙여 '재탄생' 또는 '부활'이라는 뜻의 르네상스(Renaissance)라는 단어로 표현하였다.

르네상스의 개념

르네상스에 대해 가장 잘 알려진 개념은 [예술사의 아버지](the Founding fathers of Art History) 또는 [문화사의 창시자](the Original Creators of Cultural History)라고 불리고 있는 스위스의 예술과 문화 사학자인 [야코프 크리스토프 부르크하르트](Jacob Christoph Burckhardt, 1818-1897)에 의해 정립되었다.

부르크하르트는 르네상스를 '신이 모든 것의 중심이었던 중세 기독교적인 세계관에서 벗어나, 인간이 모든 것의 척도였던 고대 그리스와 로마 시절로 복귀하려는 인문주의(humanism) 운동'이라고 정의하였다. 물론 르네상스식 인문주의가 '신으로부터 벗어나려는 인간'을 의미한다는 것과 '르네상스가 근세의 시작이며, 중세로부터 벗어나는 계기'라는 부르크하르트의 르네상스관은 르네상스의 특정 면만이 지나치게 강조된 다소 편향된 개념일 수가 있어, 당대의 학자들만이 아

니라 오늘날의 학자들 사이에서도 많은 반론이 제기되고 있다. 하지만 예술사와 문화사에 끼친 부르크하르트의 영향을 부정할 수 없는 것처럼, 르네상스에 대한 그의 견해와 연구는 결코 무시할 수 없을 것이다.

르네상스의 개념에 대해서는 여러 예술학자, 문화학자, 사회학자가 각자의 연구방향과 시야에 따라 다양하게 정의를 내리고 있지만 쥘 미슐레가 말한 '부활' 또는 '재탄생'이란 의미와 부르크하르트의 '인본주의 관점'의 정의를 토대로 다음과 같이 재정의할 수 있게 된다.

> "르네상스는 기독교가 중심이었던 중세적인 세계관에서 깨어나서, 고대 그리스와 로마의 인본주의적인 세계관을 시대에 맞춰 재탄생시키고자 했던 예술과 문화 및 사회 전반에 있어서의 휴머니즘(humanism) 운동이다."

* 여기에서 다루고 있는 르네상스의 개념과 역사는 르네상스의 연구에 있어 일부분에 지나지 않는다. 르네상스는 인류의 지적 활동의 패러다임을 근본적으로 쉬프트한 거대한 물결이기에 지금까지 수많은 학자들이 연구하였고, 지금도 많은 학자들이 연구 중이며, 우리 인류가 존재하는 한 앞으로도 그 연구는 계속될 것이다.

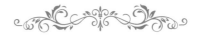

카라바조와 매너리즘

앞서 언급한 바와 같이 르네상스 양식과 매너리즘 양식은 카라바조의 예술에 영향을 미친 예술 양식이다. 이 장에서는 매너리즘 양식에 대해 살펴봄으로써 카라바조의 예술에 대한 이해의 폭을 넓혀 본다.

매너리즘의 탄생

르네상스 시대의 예술가들은 인체의 비례와 아름다움을 이상적이라 할 수 있을 만큼 완벽하게 표현하려고 하였다. 또한 그들은 작품 속의 인물과 사물의 구도에 있어서도 기하학적인 분석과 설계를 통해 완전한 조화를 이뤄 내고자 하였다. 예술에서의 이러한 사조는 16

세기 초반의 하이 르네상스(High Renaissance, 전성기 르네상스) 시기까지 이어
졌다.

　하이 르네상스 시기에 이르러서 일단의 작가들은 이러한 르네상스
식의 완벽함에 답답함을 느꼈던 것 같다. 그러한 감정은 '완벽함'에
대한 인간적인 반감이 원인이었을 수 있다.

　그 시대의 작가들은 르네상스 작가들이 탄생시킨 위대한 작품들을
보면서, 그들과 같은 기법이나 표현방식으로는 도저히 그들만큼 해
낼 수 없을 거라는 좌절에 빠지기도 했을 것이다. 또한 르네상스 작
가들의 작품에서는 도대체가 끼어들 만한 틈이 보이지 않는다고, 너
무 완벽해서 인간적이지 않다고 불평 또한 쏟아 내었을 것이다.

　아이러니한 것은 르네상스가 인본주의를 추구하는 사조인데, 르네
상스 시기에 제작된 위대한 작품들의 '완벽함'은 '완벽하지 않은 인간'
에게 던져진 '완벽함에 대한 요구'로 여겨질 수 있어 숨이 막힐 듯한
답답함이 느껴진다는 것이다.

　그 동기가 어찌 되었건 간에 [폰토르모](Jacopo da Pontormo, 본명은 Jacopo
Carucci, 1494-1557)와 [파르미자니노](Parmigianino, 본명은 Girolamo Francesco Maria
Mazzola, 1503-1540), [엘 그레코](El Greco, 1541-1614)와 같은 16세기에 활동한
화가들은 전통적인 르네상스 화가들과는 다른 그들 나름대로의 표
현기법으로 그림을 그렸고, 그들을 '매너리즘 양식의 작가'라는 뜻의
[매너리스트](Mannerist)라고 부르고 있다.

매너리스트들은 인체의 표현이나 색채, 피사체의 구도에 있어 르네상스적인 아름다움과 완벽함을 추구하기보다는 작품 속 인물의 감정이나 상황에 대해 '분명한 목적을 가진 색다른 느낌'을 부여하고자 하였다.

매너리스트들은 이것을 위해 원근법이나 공간의 비례 같은 기하학적인 구도를 의도적으로 무시하거나, 인체의 특정한 부분을 비정상적으로 보일 만큼 과장 또는 왜곡하여 표현하였고, 전통적인 기법과는 다른 과감한 색상을 사용함으로써 미묘하게 세련되면서도 차별화된 우아함을 자신들의 작품에 담아내었다. 이런 점에서 보면 매너리즘을 '전통주의가 퇴보한 양식'이라거나 '전통주의가 소멸해가는 위기의 시대에 나타난 양식' 정도로 보는 일부 학자들의 견해에 동의하기 어렵다.

어쨌든 매너리즘 양식의 감성적이고 다양한 색채의 사용과, 구도와 상황의 극적인 표현방식은 전통적인 르네상스 양식과 함께 17세기 바로크 양식의 기틀을 제공하였다.

매너리즘의 의미

문화예술의 전반에 큰 영향을 미치면서 성장을 거듭하던 르네상스 양식은 16세기 후반에 이르러서는 매너리즘(Mannerism) 또는 마니에리즘(Manierismo, Maniérisme)이라 불리는 새로운 예술 양식과 공존하게 되었다.

매너리즘은 이탈리아어의 '스타일' 또는 '양식'을 뜻하는 단어인 '마니에라(maniera)'에서 유래한 용어이다.

사전적 의미의 매너리즘은 '인식하지 못한 상태에서 반복적으로 지속해서 나타나는 버릇', '글이나 그림과 같은 창작활동에 있어서의 타성에 젖은 기법' 또는 '16세기 이탈리아에서 유행하였던 지나치게 기교적인 미술의 한 양식'을 나타내는 용어이다.

또한 매너리즘은 예술의 한 사조로서만이 아니라 사회의 다양한 현상을 설명하기 위해서도 사용되고 있는데, 한국어 사전에서는 매너리즘을 '항상 틀에 박힌 일정한 방식이나 태도를 취함으로써 신선미와 독창성을 잃는 일'이라고 설명하고 있다.

따라서 그 어떤 것이나 어떤 일이 "매너리즘적(mannerism的)이다." 또는 "매너리즘에 빠졌다(fall in mannerism)."라는 것은, 그것이나 그 일을 대하는 태도나 생각, 표현 방법이나 풀이 방법이 틀에 박힌 듯 늘 특정한 방식으로만 진행하여, 독특함이나 신선함을 찾아볼 수 없다는 부정적인 의미를 품고 있다.

예술에 있어서의 매너리즘

매너리즘을 간단하게 얘길 하면 '르네상스의 전성기에 완성된 예술 양식의 뒤를 이어 나타나, 1600년대 바로크 양식으로 대체될 때까지 회화를 중심으로 유럽 전역에서 유행한 예술 양식'이라 할 수 있다.

연구자에 따라서는 매너리즘을 하이 르네상스와 바로크를 이어 주는 교량적 역할을 하는 시기(이행기)에 유행했던 예술 양식으로, 16세기 하이 르네상스식 고전주의의 쇠퇴 또는 고전주의에 대한 반동의 의미를 갖고 있다고 보고 있다.

그렇다면 예술사에서는 매너리즘을 어떠한 시야로 바라보고 있을까. 많은 학자들이 다양한 견해를 표방하고 있지만 관련 연구들을 기반으로 다음과 같이 정리할 수 있다.

> "후기 르네상스라고도 알려진 매너리즘은 1520년경 이탈리아의 하이 르네상스 후기에 등장하여 1530년대에 널리 퍼져나가서 16세기 말경에 [바로크 양식]에 의해 '광범위하게' 대체될 때까지 지속된 회화와 조각, 건축과 장식 예술의 한 사조(style)이다. 유럽 북부 지역의 매너리즘은 17세기 초반까지 계속되었다."

옥스퍼드 사전(Oxford Learner's Dictionaries)에서는 [매너리즘]을 다음과 같이 설명하고 있다.

① 그림이나 글에 있어 특정한 스타일을 과도하게 사용하는 것
② 16세기 이탈리아 미술에서 사물을 자연적으로 보여 주지 않고 특이하게 보이거나 평상시의 모양을 벗어나게 한 스타일
③ 누군가가 가지고 있지만 인식하지 못하고 있는 특정한 습관이

나 말투나 행동 방식

앞에서 설명한 것들을 토대로 예술에 있어서의 매너리즘을 르네상스와 연관 지으면 다음과 같이 정리할 수 있다.

① 완벽에 가까우리만큼 아름다운 르네상스식 고전주의에 대한 반발로 나타난 반고전주의적인 예술 양식
② 르네상스의 고전주의 양식을 모방하던 화풍에 대한 반발로 나타난 예술 양식
③ 16세기 유럽에 불어 닥친 사회적·정신적인 위기를 반영한 예술 양식
④ 르네상스에서 바로크로 넘어가는 과정에서 발생한 이행기의 예술 양식

지금까지 매너리즘의 의미와 그 특징에 대해 살펴보았다. 언급한 바와 같이 매너리즘은 하이 르네상스 후기와, 카라바조가 문을 열고 들어간 바로크 사이에서 두 개의 사조를 이어 주는 교량 역할을 수행한 예술 양식이다.

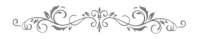

〈성 마태와 천사〉가
카라바조의 삶에 미친 영향

　[성 마태](성 마테오)를 주제로 한 연작 〈성 마태의 소명〉(Calling of Saint Matthew, 1600)과 〈성 마태의 순교〉(Martyrdom of Saint Matthew, 1600)의 성공으로 큰 명성을 얻게 된 카라바조에게 1602년에 있었던 성 마태 연작의 또 다른 작품인 〈성 마태와 천사〉의 인수거부 사건은, 우리가 생각하는 것보다 훨씬 큰 상처를 카라바조의 가슴에 남겼다.

　상처는 누구에게나 아픈 것이긴 하지만 카라바조와 같이 야망이 크고 자기애가 강하며 자신이 최고라고 확신하는 예술가에게 새겨진 가슴의 상처는, 육체에 새겨지는 상처보다 더 큰 아픔을 주게 된다.

　　"인간이란 눈으로 볼 수 있는 상처보다 눈에 보이지 않는 상
　　처에 더욱 아파하는, 연약하고도 신비로운 존재인가 보다."

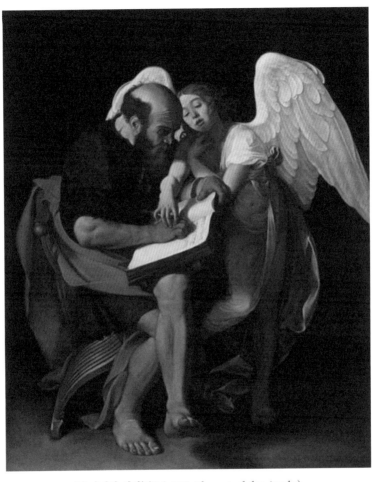

〈성 마태와 천사〉(Saint Matthew and the Angle),
295cm × 195cm, 1602, Kaiser Friedrich Museum, Berlin
(Destroyed in 1945 and reproducted)

이 사건은 그동안 델 몬테 추기경의 안정적인 후원과 로마에서의 커다란 성공으로 인해 어느 정도 다스려지고 있었던 카라바조의 불안정하고 충동적인 성향을 더욱 격화시키는 요인으로 작용하였다.

물론 어떤 특정한 일의 시작과 그것에 이어진 진행이 어느 하나의 사건에만 기인하는 것은 아닐 수 있지만, 남겨진 기록들을 쫓아 보면 〈성 마태와 천사〉의 인수거부 사건이 있었던 시기부터 카라바조의 생활에 큰 변화가 있었고, 그 변화는 안타깝게도, 그의 삶을 깊고 검은 계곡의 그늘로 더욱 빠져들게 만들었던 것은 분명하다.

"산이 높아지면 그만큼 그늘 또한 짙어지는 것이 세상의 이치인가 보다."

어쨌든 콘타렐리 채플이 〈성 마태와 천사〉의 인수를 거부한 일은 카라바조의 삶을 얘기함에 있어 빼놓을 수 없는 중대한 사건이었기에 이 작품에 대해서는 좀 더 자세하게 살펴볼 필요가 있다. 그림에 대한 상세한 내용과 심층적인 분석은 별도의 저서 〈카라바조 예술의 이해〉편에서 다룰 예정이므로 여기에서는 작품의 인수거부와 관련된 상황적 배경에 대해서만 다룬다.

〈성 마태와 천사〉에서 성 마태는 천사의 갑작스러운 출현에 놀란 듯 입을 약간 벌린 채로 조금은 멍청해 보이는 표정을 짓고 있다. 천사는 무언가를 지시하고 있고 성 마태는 쩔쩔매면서도 어떻게든 천

사의 지시를 따르려고 노력하는 일개 무지렁이처럼 보인다. 이 그림의 성 마태를 들여다보면 정말 사실적으로 묘사되어 있다는 것을 알 수 있다.

카라바조가 성 마태를 이렇게 그린 것에는 이런 생각이 있었기 때문이었을 것이다.

> "고귀하고 성스러운 천사가 갑작스럽게 성 마태의 눈앞에 나타나자, 성 마태가 제아무리 하나님의 부르심을 받은 성인이라고는 하지만 크게 놀랐을 것이고, 그 순간의 성 마태는, 천사가 출현한 뜻을 제대로 깨닫지 못한 채 당황하는 일개 무지한 인간에 불과했을 거야. 그러니 천사가 얘기하는 것을 무작정 따르는 것밖에 성 마태가 할 수 있는 다른 일은 없었을 거야."

작품에 있어 카라바조만의 특징이라 할 수 있는 직설적이고 사실적인 묘사와 그것을 통한 사건과 인물의 표현기법은, 이 작품에 있어서만큼은 당시 교회의 성직자들에게 받아들여지지 않았다. 교회는 성 마태와 천사의 표현이 매우 불경스럽다는 이유를 들어 작품의 인수를 거부하였다. 이에 카라바조는 천사의 출현과 성자의 영광을 성스럽게 미화한 작품 〈성 마태의 영감〉을 새로 그려서 같은 해인 1602년에 교회에 제출하였다. 이 작품은 오늘날에도 산 루이지 데이 프란체시 성당 안에 있는 콘타렐리 채플에 걸려 있다.

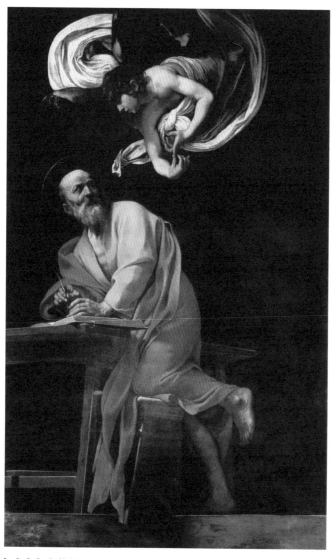

〈성 마태의 영감〉(The Inspiration of Saint Matthew), 292cm × 186cm,
1602, Contarelli Chapel, San Luigi dei Francesi, Rome

자신의 작품에 대해서 그 누구보다 자부심이 강했던 카라바조는 이 인수거부 건으로 인해 큰 충격을 받았고 이 일은 또한 이후 그가 저지른 각종 기행에 영향을 미치게 된다. 물론 카라바조가 연루된 사건의 법정 기록은 이 인수거부 건이 있기 전인 1600년부터 나타나고 있고, 카라바조의 이해할 수 없는 기행의 원인이 무엇 때문이지, 그 기원은 어디에 있는지를 따짐에 있어 어느 특정 사건이나 특정 시기를 꼭 집어 얘기할 수는 없다. 하지만 〈성 마태와 천사〉의 인수거부가 있었던 즈음부터 그의 삶은 걷잡을 수 없을 만큼 격동의 세계로 더욱 깊이 빠져들어 간 것은 분명한 사실이다.

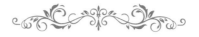

카라바조에게 영향을 미친 초기의 사람들

　대부분의 사람들처럼 카라바조에게도 그의 삶에 영향을 미친 여러 사건과 사람이 있었다. 카라바조의 행적을 따라 그것들을 구분해 보면, 어린 시절에 흑사병을 피해 이주해 간 카라바조 타운에서의 것과 밀라노의 화실에서 그림을 익히던 십 대 도제시절의 것, 그리고 밀라노를 떠나 도착한 로마에서의 것으로 크게 구분할 수 있다.

　그중에서도 카라바조의 삶에 가장 큰 영향을 미친 것은 어린 시절에 그의 가족들과 관련되어 겪었던 일들이다. 당시 이탈리아의 북부 지역을 휩쓴 흑사병으로 인해 아버지와 할아버지가 한꺼번에 사망했고, 몇 년 뒤에는 어머니까지 세상을 떠남으로써 카라바조는 '죽음'이라는 치유할 수 없는 트라우마를 가슴에 안은 채 살아가게 되었다.

　또한 약 4년 동안 도제라는 신분으로 생활하면서 화가로서의 역량

을 익힌 밀라노의 시모네 페테르자노 화실에서, 사춘기 십 대로서 겪었을 거친 경험은 카라바조의 작품과 삶 그리고 사상에 지대한 영향을 미쳤을 것이다.

로마로 삶의 기반을 옮긴 후에, 궁핍한 무명의 화가로 지내던 카라바조에게 처음으로 후원(비록 제대로 된 후원은 아니었지만)의 손길을 내밀었던 사제 판돌포 푸치와, 어려운 시간을 함께 지내면서 카라바조와 함께 예술가로서 성공을 꿈꾸었던 연하의 친구 마리오 민니티, 그리고 생활을 위해 거쳐 간 로마의 여러 화실들과 그곳에서 어울렸을 여러 보조 또는 수습 화가들 또한 카라바조에게 영향을 미쳤을 것이다.

지금까지 언급한 모든 사람과 환경이 어떤 형태로든 카라바조의 삶과 작품과 사상에 영향을 주었겠지만, 카라바조가 거장으로서 로마의 화단에 명성을 날릴 수 있게 한 가장 결정적인 계기는, 당시 로마의 교회에 강력한 영향력을 행사할 수 있었으며 예술 애호가로서도 최고 수준의 안목과 소양을 겸비한 프란체스코 델 몬테 추기경을 만나 그의 견고하고 지속적인 후원을 얻게 된 일이라고 할 수 있다.

카라바조의 '영혼의 후원자'라고 할 수 있는 프란체스코 델 몬테 추기경의 초상화는 [오타비오 레오니](Ottavio Leoni, 1578-1630)의 작품으로 전해지고 있다. 로마가 주된 활동 무대였던 오타비오 레오니는 우리가 익히 알고 있는 〈카라바조의 초상화〉를 그린 초기 바로크(early-Baroque) 화가이자 판화가(engraver 또는 printmaker)이다. 카라바조를 얘기

하게 되면 무엇보다 우선해서 떠올리게 되는 것이 바로 이 오타비오 레오니의 〈카라바조의 초상화〉이기에, 카라바조에게 모종의 애정을 느끼는 이들이라면 그에게 고마워해야 할 것이다.

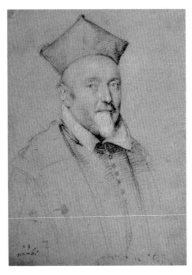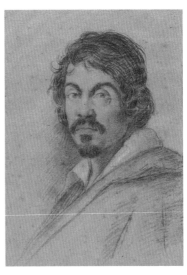

〈프란체스코 델 몬테 추기경의 초상화〉
(Portrait of Cardinal Francesco
Maria del Monte by Ottavio Leoni)

〈카라바조의 초상화〉
(A drawing of Caravaggio
by Ottavio Leoni), c. 1621

오타비오 레오니의 〈카라바조의 초상화〉를 제대로 살피기 위해서는 카라바조와 오타비오 레오니를 연결하고 있는 숫자를 제대로 살펴봐야 한다.

먼저 카라바조가 태어난 연도가 1571년이고 오타비오 레오니가 태어난 연도는 1578년이니, 카라바조가 오타비오 레오니보다는 일곱

살 연상이다. 또한 카라바조가 사망한 것이 1610년 7월의 일이고 오타비오 레오니가 카라바조의 초상화를 그린 것이 1621년의 일이니, 카라바조가 사망한 것과 오타비오 레오니가 〈카라바조의 초상화〉를 그린 것 사이에는 약 11년이라는 시간 간격이 있다. 마지막으로 카라바조가 사망할 당시 오타비오 레오니의 나이는 32세였고 카라바조가 살인사건에 연루되어 로마를 떠난 것은 오타비오 레오니가 28세 되던 해인 1606년이다.

여기에서 이런 질문을 가져 볼 수 있다.

> "카라바조가 죽고 나서 11년 후에나 그려진 〈카라바조의 초상화〉는, 어떤 카라바조를 기준으로 그려진 것일까?"

35세의 카라바조가 로마를 떠난 것이 오타비오 레오니가 28세였던 1606년이고, 이후 카라바조는 로마로 돌아오지 못한 채 1610년 타지에서 사망했기 때문에, 오타비오 레오니가 1621년에 카라바조의 초상화를 그렸다는 것은 그가 1606년 또는 그 이전에 카라바조를 만났으며, 카라바조가 사망하고 11년이 지난 후 그때의 기억을 토대로 〈카라바조의 초상화〉를 그렸거나, 카라바조가 사망하기 전에 오타비오 레오니 자신에 의해서거나 다른 누군가에 의해 남겨진 카라바조의 얼굴 그림(또는 스케치)을 보면서 〈카라바조의 초상화〉를 그렸을 것이라고 추측해 볼 수 있다.

여기에서 오타비오 레오니가 바로크 예술가란 점 또한 주목해야

할 필요가 있다. 바로크를 개척한 것이 카라바조였기에, 오타비오 레오니는 카라바조에게서 영감을 받았을 것이고 그 또한 지금의 우리와 마찬가지로 카라바조에게 애정을 가졌을 것이다. 결국 〈카라바조의 초상화〉는 카라바조에게 애정을 갖고 그에게서 영감을 받은 이의 손으로 그린 것이기에, 카라바조의 예술이 그런 것처럼 '가장 사실적이고 진실한' 카라바조의 모습을 담은 작품이라고 봐도 좋을 것이다.

카라바조에게 찾아온 새로운 기회

사제 판돌포 푸치와 결별한 후 로마의 여러 화실들을 전전하며 거처와 끼니를 해결하던 무명의 젊은 화가 카라바조는 미술상인 [코스탄티노 스파타](Costantino Spata)를 만나 그를 위한 그림을 그리기 시작하였다. 코스탄티노 스파타와의 만남은 카라바조의 삶 전체를 바꾸어 놓는 결정적인 계기가 되었다. 그것은 그를 통해 카라바조의 가장 중요한 후원자로서, 카라바조에게 불꽃같은 명성을 안겨 주었고, 카라바조의 일생 동안 그 불꽃이 시들지 않도록 보살펴 준 프란체스코 델 몬테 추기경을 소개받았기 때문이다.

속임수와 신화, 음악의 가벼운 장면들을 그린 젊고 보헤미안적인 초기의 작품들 중에는 프란체스코 델 몬테 추기경과 그의 사적인 사교 모임을 위한 것들이 포함되어 있다. 카라바조의 작품 리스트를 살펴보면 이런 류의 작품들은 1600년 이전에 집중되어 있음을 알 수 있다.

그 시기의 작품들에 대해 "카라바조답지 못하다."라든지 "카라바조의 전성기의 작품들과는 기법이나 양식이 많이 다르다."라는 식의 평가와 논란이 있는 것은 사실이다. 이것에 대해 [카라바조 연구소]의 [월터 프리들렌더](Walter Friedlaender)는 1955년에 출간한 그의 저서 《카라바조 연구》(Caravaggio Studies, Walter Friedlaender, 1955)에서 다음과 같이 기술하고 있다.

> "카라바조의 꽃과 과일, 가벼운 소년들의 모습과 젊고 보헤미안적인 음악적 장면들은 매우 매력적이고 놀랍기는 하지만 그것들의 한편에서는 카라바조만의 어떤 상실감을 찾아볼 수 있게 된다. 카라바조가 이러한 그림을 그린 몇 년 후에는 그의 관심 거의 대부분을, 그림을 마주하는 이라면 즉시 알아차릴 수 있고 이해할 수 있는, 기적을 가져오게 하는 종교적인 헌신의 기념비적인 것을 창조하는 것과 같이, 실현 불가능한 것을 실현시키려는 것에 완전하게 빠져 있음을 잊어서는 안 된다."

월터 프리들렌더의 이 표현이 카라바조의 삶과 작품에 대한 세심한 연구를 통해 찾아낸 사실에 기반을 두고 있음을 그리 어렵지 않게 알아차릴 수는 있지만, 어떤 면에서는 카라바조에 대한 그의 찬양처럼 들리기도 한다. 어쨌든 월터 프리들렌더의 말처럼 카라바조가 그린 이 시기의 작품들과 그 이후의 작품들을 면밀하게 비교해 보면, 이

시기의 작품들 전반에서 느껴지는 '카라바조답지 못한 가벼움' 속에서 '카라바조만의 상실감'을 엿볼 수 있으며, 이런 것들이 예술적인 촉매제로 작용하여 카라바조에게 진정한 명예를 가져다준 것임을 알 수 있다.

카라바조를 거장으로 성장시킨
델 몬테 추기경

카라바조는 성공에 대한 야망이 큰 만큼 자신의 재능에 대한 확신 또한 강한 인물이었다. 프란체스코 델 몬테 추기경의 적극적인 도움으로 로마의 화단에서 큰 명성을 얻고 난 후에도 그는 더 강력한 후원과 작품의 의뢰를 갈망하였다. 천재적인 실력을 바탕으로 한 그러한 갈망은 화가로서의 그를 더 넓은 성공의 길로 안내하였고 그 결과 로마의 주요 교회에서뿐만이 아니라 부유한 귀족과 고위 성직자로부터 작품의 의뢰가 끊이지 않게 되었다.

심지어 1606년에 발생한 살인사건으로 인해 도피생활을 이어가던 시기에도 카라바조에게는 작품의 의뢰가 줄을 이었다. 카라바조가 저잣거리를 돌아다니며 저지르는 각종 사건사고에도 불구하고 이렇듯 작품의 의뢰가 계속된 것은, 카라바조의 작품을 인수한 의뢰자들 대부분이 일단 자신의 손에 쥐여진 카라바조의 그림에서 만족감을

넘어 황홀함마저 받았기 때문이다. 그래서 그들은 자신의 고귀한 신분에도 불구하고, 카라바조에게 찬사를 보내면서 평생의 후원자이자 보호자가 되기를 마다하지 않았던 것이다.

카라바조의 기행에 대한 소문은 당시 로마의 저잣거리에 떠들썩하게 퍼져 있었기에 어떤 경로로든 그들 또한 듣고 있었을 것이다. 그렇다면 대관절 카라바조의 무엇이 그들의 눈을 멀게 하였고, 카라바조를 '종교화의 거장'으로 받아들이게 만든 것일까.

> "카라바조의 후원자들은 카라바조를 한 사람의 성숙한 인간으로서가 아니라, 그들이 보호해야만 하는 '지상에 강림한 위대한 화가'라고 여긴 것은 아닐까?"

> "그들은 카라바조의 천재적인 재능은 신에게서 부여받은 것이며, 그런 카라바조가 자신들의 곁에 온 것에는 분명 그들이 알지 못하는, 어쩌면 영원히 알 수 없는 '신의 의도'가 내재되어 있을 거라고 여긴 것일까?"

그렇기에 그들의 눈에는 카라바조가 '세상사에 있어서는 미성숙한 한 인간에 불과하지만 예술적으로는 너무 성숙해 버린, 그래서 스스로를 주체하지 못하는 천재'로 비쳤지 않을까.

* * * * * *

　작품 의뢰에 대한 카라바조의 욕심 덕분인지 그가 화가로 활동한 약 18년 동안 숫자로는 무려 94점에 이르는, 카라바조의 명성으로 보면 적다고 할 수도 있지만, 그가 화가로 활동한 햇수로 보면 상당히 많은, 그래서 적다는 사람에게는 너무 부족하기만 하고, 많다는 사람에게는 충분하리만큼 넉넉한 카라바조의 작품이 현재까지 남겨져 전해 오고 있다. 간단한 덧셈과 나눗셈만으로도 카라바조가 연간 다섯 편 이상의 작품을 그렸었다는 것을 알 수 있다.

　누군가의 말처럼 시간은 화살과 같이 빠르게 지나간다. 아니 화살보다 더 빠르게 지나가는 것이 시간인 것 같다. 카라바조가 세상을 떠난 지 어느덧 400여 년이란 시간이 흘러갔다. 카라바조가 활동하던 이탈리아에서는 그동안 여러 차례의 크고 작은 국가적 분쟁이 있었고, 정치와 사회적으로도 엄청난 변화가 휩쓸고 지나갔다. 이러한 세월의 격동 속에서 카라바조의 어떤 작품들은 아무런 기록을 남기지 못한 채 소실되었거나 자취를 감춰 버렸을 것이다. 그것들까지 고려한다면 카라바조는 무려 연간 여섯 편에 육박하는, 어쩌면 그것보다 더 많은 작품을 그렸을 것이라고 추측해 볼 수 있다.

　"대체 카라바조는 어떤 인물이란 말인가. 어떻게 그 많은 작품을 한 해도 빠지지 않고 그려 낼 수 있었단 말인가."

카라바조는 역시 카라바조다. 그의 불가해한 캐릭터를 받아들이려는 것만큼이나 그의 작품을 이해하려는 것 또한 불가해하기 짝이 없다. 그래서 카라바조의 작품을 추적하는 것은 그의 행적을 좇는 것만큼이나 불가해하기만 하다.

* * * * * *

카라바조의 삶을 얘기함에 있어 델 몬테 추기경은 결코 떼놓을 수 없는 인물이다. 그는 무명의 카라바조가 몇 단계를 뛰어넘어, 천재 화가로서 성공의 문에 바로 도달할 수 있는 수준 높은 기회를 제공하였다. 그런 기회는 누구에게나 주어지지 않으며, 설혹 주어진다고 해도 모든 이가 카라바조와 같이 그 기회를 부여잡을 수 있는 것은 아니다. 하지만 카라바조는 누구보다 완벽하게 준비된 화가였기에, 신으로부터 천재적인 재능을 부여받은 단 한 사람의 화가였기에, 추기경이 제공한 기회의 문을 활짝 열고 그 안으로 성큼 들어설 수 있었다.

추기경의 저택에서 카라바조는 로마의 상류사회 문화를 접하였으며, 추기경과 그의 상류층 인사들의 미술과 음악, 건축 및 문화에 대한 미적 소양과, 세련되고 교양 있는 지식을 통해 그만의 예술적 영감을 키워 나갔다.

'로마에서의 초기'(Beginnings in Rome, 1592/95-1600)라고 불리는 이 시기에 그려진 〈음악 연주자들〉(The Musicians, 92cm × 118.5cm, 1595, Metropolitan

Museum of Art, New York City), 〈루트 연주자〉(The Lute Player, 100cm × 126.5cm, 1596, Wildenstein Collection), 〈이집트 피신 중의 휴식〉(Rest on the Flight into Egypt, 135.5cm × 166.5cm, 1597, Doria Pamphilj Gallery, Rome)과 같은 작품들은 델 몬테 추기경과 교류하던 상류층 인사들로부터 영감을 받은 작품이라 할 수 있다.

그러면서도 이 시기에 카라바조는 당시 로마의 길거리나 뒷골목에서 흔히 볼 수 있었던 평범한 인물과 소재를 사용하여 〈카드 사기꾼〉 (The Cardsharps, 94cm × 131cm, 1594, Kimbell Art Museum, Fort Worth)과 〈점쟁이 여인(집시)〉(The Fortune Teller, 115cm × 150cm, 1597, Musei Capitolini, Rome), 〈과일 바구니〉(Basket of Fruit, 46cm × 64.5cm, c.1599, Biblioteca Ambrosiana, Milan)와 같은 그림도 그렸다.

이 시기에 그려진 카라바조의 그림을 보고 있으면 그의 내면에서는 상류층의 고급문화와 저잣거리의 서민문화가 내적으로 충돌하고 있다는 것을 알 수 있다. 어쩌면 이것이 월터 프리들렌더가 말한 이 시기 카라바조의 그림에서 느껴지는 '상실감'의 발원지라고 볼 수 있을 것 같다.

* * * * * *

카라바조는 델 몬테 추기경을 통해 누리게 된 상류사회의 고급문화 속에서 '결국에는 한낱 이방인에 지나지 않는' 현실의 자신을 응시하였을 것이다. 또한 그 성공 덕분에 아무런 부족함 없이 맘껏 돌아

다닐 수 있게 된 저잣거리에서는 '또 다른 이방인'이 되어 버린 자신을 마주하게 되었을 것이다. 이것이면서 저것이기도 한, 이것도 아닌데 저것도 아닌 '카라바조의 양면성'의 한 줄기가 여기에서 발원한 것이라고 생각해 볼 수 있다.

서로 극명하게 대립되는 이 두 개의 세계가 카라바조의 내면에서 융합하였고, 이를 통해 빛과 어둠을 마치 물감을 다루듯 자유롭게 다루었던 카라바조의 양면적인 예술세계를 창조해 내었음을 이 시기의 그의 작품에서 엿볼 수 있다.

카라바조에게 일어난 이런 내적인 충돌과 융합을 이해한다면, 이 시기를 지난 후 그가 그린 종교화에서 성인의 고귀한 모습을 일개 서민의 모습을 빌려 표현함으로써 전달력과 사실감을 높인 카라바조의 예술세계에 대해 좀 더 가깝게 다가설 수 있게 된다.

* * * * * *

카라바조의 삶 전반에서 떼어 놓을 수 없는 것이 폭력과 연루된 각종 사건이다. 여기에서 주목할 점은, 이 시기에는 그러한 사건에 관련된 기록이 보이지 않는다는 것이다. 그것으로 미루어 보아, 이 시기에 델 몬테 추기경이 제공한 거주와 작업 환경이 카라바조에게 예술가로서의 안정감과 성취감을 주었다고 볼 수 있다.

천재는 천재가 알아보는 법이다. 델 몬테 추기경이 화가 카라바조가 천재라는 것을 알아봤다는 것은, 그가 비록 화가는 아니었지만 그

또한 다른 방면에서의 천재였을 거라 생각해 볼 수 있다.

> "천재는 천재로 태어나는 것이 아니라, 천재로 성장하는 것
> 이다."

카라바조가 비록 천재적인 재능을 부여받은 채 이 세상에 태어났지만 델 몬테 추기경을 만나지 못했다면, 만약 델 몬테 추기경이 카라바조가 천재 화가란 것을 알아보지 못했다면, 카라바조는 오늘날 우리가 알고 있는 카라바조가 아닐지도 모른다. 그런 점에서 델 몬테 추기경은 카라바조라는 천재 화가를 우리에게 안겨 준 은인인 것이다.

어쨌든 이 시기에 델 몬테 추기경의 가히 파격적이라 할 수 있는 후원을 등에 입은 카라바조는 점차 로마의 중심 화단과, 예술적 조예가 깊고 문화적 소양이 높은 상류층 귀족들과 교회의 고위 성직자들 사이에서 그 이름이 회자되는 명망 있는 화가로 성장하고 있었다.

1606년의 살인사건에 대해

14세기부터 시작된 흑사병의 위세가 많이 꺾였다고는 하지만 아직도 유럽의 이곳저곳을 휘젓고 다니면서 무수한 죽음을 불러오고 있었고 전염병이 아니더라도 대부분의 사람들이 각종 질병에 시달리며 살아가야만 했던, 지금과는 비교조차 할 수 없을 만큼 삶의 시간이 짧기만 한 시대에 카라바조가 태어나서 자라고, 그림을 그리다가 떠나갔다.

카라바조의 세상에는 사람이 살아가는 곳이라면 어디에나 죽음의 그림자가 늘려 있었다.

그런 시대를 살아가다 보면 소중한 사람을 갑작스럽게 잃는 일조차 '누구나 겪게 되는 어쩔 수 없는 불행' 정도로 받아들여야 한다. 피할 수 있었다면 좋겠지만, 안타깝게도, 그 불행은 카라바조에게도 예

외 없이 찾아왔다. 어린 시절에 겪었던 여동생과 아버지 그리고 할아버지와 어머니의 연이은 죽음은 카라바조에게 '죽음과 이별'이라는 씻기지 않는 트라우마를 남겼다.

물론 그런 불행을 겪었다고 해서, 카라바조와 동시대에 살았던 누구나가 그와 같은 트라우마를 가지게 된 것은 아니다. 그러나 카라바조의 행적을 따라가다 보면 그는 평생토록 그 트라우마의 시달림 속에서 살았다는 것을 알 수 있다.

누군가의 트라우마를 입에 담을 때면, 듣는 이의 이해를 애써 구해야 할 필요는 없다.

> "신이 내린 단 한 명의 천재 화가 카라바조를, 우리와 같은
> 일반인과 동일한 선상에 세우려는 시도는 무의미한 짓일 뿐
> 이다."

카라바조는 그의 트라우마가 이끄는 대로 살아가는 것이 자신에게 주어진 운명이라고 생각했던 것 같다. 트라우마가 카라바조의 정서적 성장을 멈춰 버렸기에, 비록 육체적으로는 성인이 되었지만 그의 사회적 공감능력은 어린 시절에 머물러 선 채로 두서 없고 심약하기 짝이 없는 자기 자신을 그저 바라보기만 했을 것이다.

* * * * * *

예술가로서는 거장의 삶을 누리고 있었지만, 현실에서는 그의 명성과는 어울리지 않는 천박한 삶을 이어 가고 있던 카라바조를, 다시는 헤어 나올 수 없는 심연의 구렁텅이로 밀어 넣은 사건이 발생하였다. 1606년에 저지른 토마소니 살인사건이 그것이다. 토마소니라는 한 남자[갱스터(Gangster)라는 기록이 있다.]를 살해한 이 사건으로 인해 카라바조는, 그토록 사랑한 로마에서의 삶을 그의 인생에서 밀어내어야만 했다. 이 사건을 한 문장으로 정리하면 다음과 같다.

> "[캄포 마르치오](Campo Marzio)의 부유한 가문 출신인 [토마소니 라누치오](Ranuccio Tommasoni)와 카라바조가 모종의 사건으로 인해 1606년 5월 29일에 결투를 벌였는데, 이날의 결투에서 카라바조의 칼에 토마소니가 죽음을 당하였다."

이 살인사건을 두 남자 간의 '결투'로 인한 것이라고 단정한다면, 게다가 토마소니가 평소에도 악평이 자자하던 시정잡배와도 같은 인물이라는 점까지 함께 고려한다면, 이날에 발생한 사건으로 인해 카라바조를 '살인'이라는 흉악한 범죄행위에 묶는 것에 대해 반론을 제기할 여지가 찾아지게 된다.

물론 어떠한 경우든 살인은 결코 정당화되어서는 안 되는 범죄행위지만, 이 살인사건이 카라바조와 토마소니라는 악명 높은 거친 사내들이 합의하에 벌인 결투의 결과이고, 만약 이날 카라바조가 토마소니에게 패했다면, 카라바조 또한 토마소니의 칼에 살해되었을 것

이라는 점을 염두에 두고서 이 살인사건을 다시 들여다볼 필요가 있다.

따라서 카라바조와 카라바조를 변호하는 측의 입장에서는 공개된 결투에서 발생한 이날의 사건에 대해 '정당방위' 내지는 '과실치사' 또는 '어쩔 수 없었던 불행한 사건'이었다는 주장을 펼쳤을 것이다.

어찌 되었건 간에 로마의 뒷골목을 마치 제집 안마당인 양 누비며 살아가던 카라바조와 토마소니 사이에는 그날의 살인사건이 있기 이전에도 이미 여러 차례의 주먹다짐이 있었다는 기록이 남아 있는 것으로 보아, 그 둘은 평소에도 잘 알고 지내던 사이였거나, 그렇게까지 친하지는 않았다고 해도 술자리와 도박판에서 함께 어울리던 사이였을 것이다.

* * * * * *

이 사건의 원인과 세부적인 내용에 대해서는 몇 가지의 버전이 "카라바조가 그런 짓을 저질렀다고 해."라는 식으로 전해져 오고 있다. 하지만 그것이 무엇이었건 간에 사건 자체만을 놓고 본다면 '그동안 그 둘 사이에 쌓여 있던 감정의 골이 폭발하면서 발생한 우발적인 사건'이었다고 볼 수 있다.

결투의 원인에 대해서는 정확하게 알려지지 않았는데, 기록에 따라서는 도박으로 인한 빚 문제를 거론하기도 하고, [팔라코다]

(pallacorda) 경기(테니스 경기의 일종)의 내기로 인한 다툼이 언급되기도 한다. 또 다른 기록에서는 그들 사이에 있었던 여자 문제를 원인으로 꼽고 있다. 또한 여기에 여러 화자들의 갖가지 상상과 입담이 가미된 이야기가 루머에 루머를 양산하며 마치 사실인 양 또는 누군가의 목격담인 양 전해지고 있다.

그중에 하나를 살펴보자. 이 버전에서는 당시 유명한 거리의 여자였던 [필리드 메란드로니](Fillide Melandroni)에 대한 카라바조의 질투를 결투의 원인으로 들고 있다. 이 여자는 카라바조의 모델이었는데 토마소니가 그녀의 포주 겸 기둥서방이었다고 한다.

세부 내용은 더욱 드라마틱하다. 카라바조가 칼로 토마소니를 거세시켰다고도 하고, 살인은 카라바조가 토마소니를 거세하는 도중에 발생한 우발적인 사건이라고도 한다. 이 버전은 카라바조와 토마소니가 한 여자를 사이에 두고 벌인 애정행각을 사건의 원인으로 들고 있기에, '삼각관계'를 주제로 한 막장 드라마가 인기를 얻듯이 많은 이의 귀를 솔깃하게 만들고는 있지만 그 진위여부에 대해서는 알 길이 없다.

이날의 살인사건이 발생하게 된 가장 큰 원인은 카라바조가 토마소니 같은 인물과 어울렸다는 것에 있다. 여기에서 '만약 카라바조가 그와 어울려 지내지 않았더라면' 식의 가정은 아무 쓸모없는 짓일 뿐이다. 이미 카라바조는 로마의 뒷골목에서 악명 높은 인물이었기에, 그

날의 사건이 아니었다 해도, 상대가 토마소니가 아니었더라도 언젠가는 다른 누군가와 이런 류의 사건에 휘말렸을 것이라고 볼 수 있다.

* * * * * *

살인으로까지 이어진 그날의 결투에 대해 정치적인 문제가 결합된 또 다른 버전이 전해지고 있다. 이 버전에 따르면 당시 토마소니는 지역에서 악명 높은 친스페인계 집안 출신이라고 한다. 이에 반해 카라바조를 후원하고 도와주면서, 때로는 감옥에 갇힌 그를 빼내 준 인사는 주로 프랑스 대사와 그와 친분이 있는 귀족과 성직자였다. 프랑스와 스페인이라는 당대의 양대 강대국이 카라바조와 토마소니라는 로마의 거친 사내들의 정치적 배경이었으니 두 사람이 함께했던 술자리가 어떠했을지는 어렵지 않게 상상해 볼 수 있다.

'인간은 사회적인 동물'이란 말에는 '인간은 정치적인 동물'이란 의미가 포함되어 있다. 게다가 대게의 남자들은 정치 문제나 스포츠 경기에 하나뿐인 제 목숨조차 기꺼이 내맡기는, 이성적으로는 설명하기 힘든 존재들이다. 이 버전에서 카라바조의 살인은 도박문제나 삼각관계로 인한 치정극을 넘어서 로마라는 '세상의 중심'에서 벌어진 친프랑스계와 친스페인계의 정치적 사건이 되어 세상 사람들의 입에서 입으로 회자되었다.

카라바조의 살인사건에 대한 고찰

카라바조가 살인사건을 저지르기 전까지 후원자들은, 그가 저지른 다른 각종 사건사고들로부터 그를 보호해 줄 수 있었다. 카라바조의 그림이 그들의 예술적 갈증과 종교적 목마름을 해소시켜 주는 한 그들은, 카라바조의 무분별한 기행을 '천재 예술가의 일탈' 정도로 여겼다.

그 원인이나 세부 내용이 어찌 되었건 카라바조가 토마소니를 살해한 것은 '용서의 여지가 없는 명백한 살인사건'으로 분류되었다. 게다가 토마소니 일가는 부유한 가문이었다. 당시나 지금이나 부유하다는 것은 정치적인 힘과 사회적인 영향력을 직접적으로 가졌거나, 그런 인사들과 연줄이 닿아 있다는 얘기이다. 토마소니의 가문은 토마소니의 죽음에 격분했고 카라바조를 살인범으로 고소하였다.

결투로 인한 것이건 다른 어떤 행위로 인한 것이건 상관없이, 살인은 결코 용서될 수 없는 범죄였다. 카라바조가 살인을 저지른 이상, 카라바조의 후원자들은 그들의 막강한 힘에도 불구하고 당장에는 카라바조를 보호할 수 없게 되었다. 살인의 대가는 혹독했다. 로마 법원은 카라바조에게 참수형을 선고하였고 법적인 형의 집행을 위해 공개적인 포상금을 그의 목에 걸었다.

카라바조에게 내려진 '참수형 선고'를 통해 그날의 사건이 전해지고 있는 것처럼 '단순한 결투'로 인한 것인지에 대해 의심을 가져 볼 수 있다. 만약 그날의 살인사건이 결투로 인한 것이었다면, 결투란 게 두 사람 간의 합의하에 공개적인 장소에서 공개적인 방식으로 행해지며, 그 결과로 누군가는 죽음을 당할 수 있음을 카라바조와 토마소니는 사전에 충분히 인지하고 있었을 것이다. 그렇기에 이런 질문을 던져 볼 수 있다.

> "어째서 카라바조에게 '참수형'이라는 법정 최고형이 선고
> 된 것일까."
> "살인이 결투로 인한 것이라면, 카라바조에게 내려진 선고
> 는 과연 타당한 것이었을까."
> "만약 카라바조가 토마소니처럼 부유한 귀족 가문 출신이었
> 다면, 참수형이 선고되었을까."

카라바조에게 법정 최고형이 선고되었다는 기록으로 보면, 그날의 사건이 단순한 결투로 인한 것이라기보다는, 서로 간에 쌓여 있던 적대적인 감정이 빚어낸 우발적인 사건이었고, 토마소니 가문을 비호하는 세력의 정치적인 압력과 기존에 남아 있는 카라바조의 각종 범죄 기록이 판결에 영향을 미쳐 결국 가중된 선고가 내려졌을 것이라고 추측할 수 있다.

* * * * * *

카라바조의 삶에 대한 기록은 예술가로서의 호평만큼이나 범죄자로서의 악평이 채워져 있다. 《카라바조》[Caravaggio, 1988, 1991(New Revised Edition), Scala Books]를 쓴 [조르조 본산티](Giorgio Bonsanti)에 의하면 카라바조의 고객 중에 1609년 8월경에 '예수 그리스도의 수난'을 주제로 한 작품(분실되어 지금은 남아있지 않다)을 주문하기도 했던 [니콜로 디 자코모](Nicolo di Giacomo)는 카라바조를 '매우 혼란스러운 사람'이라고 평가하였고, 예술사학자(Art Historian)인 [프란체스코 수신노](Francesco Susinno, 1670-1739)가 18세기 초에 쓴 《메시나 화가들의 생애》[Le vite de' pittori Messinesi(Lives of the Painters of Messina)]에서는 카라바조를 '무분별하고 정신 나간' 그리고 '싸우기를 좋아하는 미친 사람'으로 기록하였다.

하지만 이런 상황에서도 카라바조는, 결코 자신의 죄를 인정하거나 뉘우치지 않았다고 한다. 그날의 살인사건이 남자들 간의 정당한 결투로 인한 것이었기에, 카라바조의 입장에서는 자신을 보호하기

위해서는 어쩔 수 없이 저질러야만 했던 '정당방위'라고 여긴 것 같다.

카라바조에게 내려진 참수형의 선고는 그의 심리적인 불안전성을 더욱 증폭시켰다. 그 결과 '잘린 머리'에 강박적으로 집착하였고 자신의 잘린 머리를 자신의 작품 〈골리앗의 머리를 든 다윗〉(David with the Head of Goliath) 속에 그려 넣었다.

카라바조가 살인사건을 저지른 후에 그린 〈골리앗의 머리를 든 다윗〉(David with the Head of Goliath)은 현재 2개의 작품이 남아 있는데 하나는 오스트리아 비엔나에 있는 1607년 작 〈골리앗의 머리를 든 다윗〉이고, 또 다른 하나는 이탈리아 로마에 있는 1610년 작 〈골리앗의 머리를 들고 있는 다윗〉(David with the Head of Goliath, 125cm × 101cm, c.1610, Galleria Borghese, Rome)(그림은 이 책의 221페이지에서 볼 수 있다.)이다.

골리앗과 다윗을 주제로 그린 카라바조의 작품은 이 두 작품 외에도 마드리드의 프라도에 있는 〈다윗과 골리앗〉(David and Goliath, 110cm × 91cm, 1599, Prado, Madrid)(그림은 이 책의 175페이지에서 볼 수 있다.)이 있긴 하지만, 이 작품은 1606년의 살인사건이 일어나기 한참 전인 1599년에 그린 것이다.

* * * * * *

〈골리앗의 머리를 든 다윗〉(David with the Head of Goliath),
90.5cm × 116.5cm, c. 1607, Kunsthistorisches Museum, Vienna

1606년 5월 29일에 발생한 살인사건을 면밀하게 살펴본 카라바조 마니아라면 그날의 살인사건과 이에 관련된 각종 기록에 관해 다음과 같은 의구심을 가질 것이다.

"카라바조를 두고, 카라바조가 토마소니라는 사내를 살해한 행위를 두고, 이렇게 저렇게 평가를 내린 기존의 기록들을 과연 타당하다고 말할 수 있을까. 그것을 기록한 이들은 카라바조의 삶을 과연 얼마나 이해하였으며, 카라바조가 저지른 사건을 제대로 알기나 했던 것일까. 그들은 단지 자신이 쓰고 싶은 것만을 기록이란 이름으로 남긴 것을 아닐까."

카라바조가 결코 자신의 죄를 인정하지 않았다는 대목에 이르러서는, 카라바조라는 인물은 죄에 대해 무지한 것인지, 알면서도 누군가에게 또는 어떤 상황에게 책임을 전가하려 한 것은 아닌지에 대해서도 궁금해진다. 어쩌면 그는 이렇게 생각했을 수도 있다.

"죄를 인정하지 않는 한 결코 죄인이 되지 않을 거야."

카라바조로 하여금 죄에 이르는 기행을 저지르게 만든 것은, 카라바조의 내면에 있는 자아와 초자아가 아니라, 그의 본능을 따르게 만드는 이드였을 것이라고 추정해 볼 수 있다. 그렇다면 카라바조에게 로마의 뒷골목은 자아와 초자아보다 이드의 지배력이 강해지는 장소

이며, 그 이드가 카라바조를 기행과 폭력으로 이어지도록 만든 것일 수 있다.

* 이드(id): 자아 및 초자아와 함께 인간의 정신을 구성하는 하나의 요소 또는 영역을 나타내는 정신분석에서의 용어이다. 시간관념이나 선악 같은 도덕관념, 논리적 사고가 작용하지 않고 쾌락을 추구하는 무의식적인 본능을 따르게 한다.

* * * * * *

참수형의 판결이 내려진 이상 카라바조는 형의 집행을 피하기 위해 로마를 떠나 멀리 도망쳐야만 했다. 물론 이 도주에는 후원자의 적극적인 도움이 있었다. 그는 나폴리로, 나폴리에서 몰타로, 몰타에서 시칠리아로, 시칠리아에서 다시 나폴리로 이어지는 도망자의 삶을 살아가면서, 사면을 애원해야 하는 신세로 전락하였다.

죄를 지은 자에게는 그에 상응하는 형벌이 따르기 마련이다. 어떤 죄의 대가는 사망이다. 하지만 카라바조의 행적을 좇다가 보면 때론 나 자신조차 혼란스러워질 때가 있다.

과연 카라바조의 죄는 무엇일까. 온갖 잡다한 분쟁과 거친 폭력인 걸까. 아니면 살인인 것일까. 그날의 살인이 결투로 인해 벌어진 것이라면 세상은 부정적인 시선으로 기록한 '카라바조일 것 같은 카라바조'를 '의심할 나위 없이 명백한 카라바조'라고 평가하는 우를 범하고 있는 것은 아닐까.

한 발짝 앞으로 나간 생각의 걸음이 질문의 계곡 입구에 다다른다.

"누군들 카라바조를 진정으로 안다고 할 수 있을까."
"카라바조를 알아 가려는 것이 단지 자기 위안이라는 엉성한 돌탑을 쌓으려는 것에서 시작된 것은 아닐까."

카라바조의 절망에 대해서

카라바조의 절망과 심리적 외상에 대해

누군가로부터 또는 무엇인가로부터 혼자서는 도저히 감당할 수 없을 것 같은, 그렇지만 홀로 견뎌야만 하는 아픔을 겪은 사람은 그것으로 인한 상처가 뼛속 깊이 새겨지게 된다. 그렇기에, 해서는 안 될 짓을 무질서하게 저지른다든가, 해야만 하는 것을 아무런 이유 없이 회피하는 것 같은 이해할 수 없는 행동을 하게 된다.

> "어린 시절에 겪었던 가족들의 연이은 죽음은 카라바조에게
> 지울 수 없는 정신적 외상을 입혔고 그 외상으로 인한 트라
> 우마는 그의 삶 전반을 지배하였다."

그것이 어떤 연유로 인한 것이건 간에, 토마소니가 카라바조에 의해 죽임을 당한 1606년의 그날, 카라바조의 트라우마는 그의 내면에 머물던 정신적 외상을 넘어, 그를 죽음을 자행한 살인자의 이름으로 기록에 남게 만들었다. 또한 그 사건 이후 더욱 심해진 심리적 불안정성과 정서적 충동성은 그의 작품을 통해 죽음에 대한 모티브를 더욱 사실적이면서도 현실적으로 묘사하도록 이끌었다.

살인사건으로 인해 시작된 그의 도피생활에 대해서는 "카라바조라면 그렇게 했을 것 같다."라는 각종 추측들이 기록이란 이름으로 뒤엉켜 전해져 오고 있다. 사실 기록이란 것은, 더욱이 그것이 사후에 옮겨진 것이라면, 구전되어 오던 이야기를 모아 텍스트로 옮긴 것일 수가 있어 '분명 그러했던 것'만이 텍스트 속에 남아 있는 것이라고 단정 지을 수는 없다.

출처가 분명하지 않음을 알고는 있지만, 그것을 잘 나타내고 있는 것처럼 여겨지는 것을 사실로 받아들이는 것이 '인간이 지나간 일을 인식하는' 방법이다. 카라바조의 경우에도 마찬가지이다. 카라바조의 삶을 이해하기 위해서는 기록이란 것들을 참고해야 하지만, 그것들은 사실과 어긋난 내용들을 포함하고 있을 수 있기 때문에 읽는 이의 주관적인 판단이 필요하게 된다.

살인사건과 그에 따른 참수형의 선고로 인해 카라바조는 서둘러 로마를 떠나 나폴리로 도피하였고 그의 생애 마지막까지 도피생활이 이어지게 된다. 도피생활 중에도 카라바조는 여러 교회로부터 성전의

제단을 장식할 성화를 주문받았다. 비록 도망자의 신세로 전락하였다고 해도, 카라바조는 여전히 자타가 인정하는 당대 최고의 화가였다.

그래서인지 그 기간 중에 그가 그린 작품에서는 한순간에 부와 명성을 잃고 도망자의 신분으로 떨어진 카라바조의 절망적인 처지가 고스란히 반영되어 있는 것 같은 느낌을 받게 된다.

카라바조의 절망과 작품에 대해

절망이란 '기대하거나 바라볼 것이 없게 되어 모든 희망을 끊어 버린 상태'를 뜻하는 단 두 자로 이루어진 짧은 단어이다. 또한 실존철학의 측면에서 절망은 '인간이 극한 상황에 직면하여 자기의 유한성과 허무성을 깨달았을 때의 정신이 처하게 되는 상태'를 말한다. 현실에서의 절망은 그것을 겪어야만 하는 사람에게 있어 너무 아프고, 희망의 불빛조차 사라져 버린 것 같은 암울하고 캄캄한 상태를 나타낸다.

카라바조와 같은 천재 예술가에게 있어서의 절망은, 우리의 그것과는 '같긴 하지만 다른' 단어일 수 있다. 그의 절망을 이해하기 위해서는 '천재는 재능이 아니라 절망적인 처지 속에서 만들어지는 돌파구'라는 샤르트르(Jean Paul Sartre, 1905-1980)의 말을 귀담아 들어도 좋을 것 같다. 카라바조가 처했던 절망적인 처지는 그의 천재성을 더욱 촉진시켜 '카라바조만의 예술세계'을 타오르게 만든 강력한 촉매였을

수 있는 것이다.

또한 랭보(Jean Nicolas Arthur Rimbaud, 1854-1891)가 스스로를 절망의 구덩이에 던져 넣고 그 속에서 발현되는 자신의 천재성을 쾌락처럼 유희한 것처럼, 카라바조 또한 절망 속에서 피어나는 아름다움을 탐닉했을지도 모른다. 비록 피할 수 없는 절망이라 해도 그것을 어떻게 받아들이느냐에 따라서는, 진흙 속에서 피어난 연꽃처럼 아름다운 결과를 맺을 수 있다는 것을 카라바조는 알고 있었을 것이다.

'자학으로의 도피'는 천재에게서 종종 발견되는 충동적이지만 의도된 행보이다. 카라바조가 도피 시기에 그린 30여 점의 작품을 하나하나 살펴보게 되면, '카라바조는 어쩌면, 자학으로의 도피를 통해 자신의 천재성을 쾌락처럼 탐닉했을 것'이라는 한 줄의 문장에 당위성을 부여하게 된다.

카라바조가 도피생활 중에 그린 몇 작품을 살펴보자. 기둥에 묶인 예수의 모습을 통해 자신이 저지른 죄의 대가를 받아들이는 것같이 표현한 〈그리스도의 태형(채찍형)〉, 기둥에 묶인 구세주를 통해 죄로 인해 자유가 묶여 버린 자신의 답답한 현실을 표현한 것 같은 〈기둥에 묶인 그리스도〉, 절망적인 처지에 빠진 자신을 나자로처럼 다시 부활하도록 하고 싶다는 마음을 담은 것 같은 〈나자로의 부활(일어남)〉(The Raising of Lazarus, 380cm × 275cm, 1609, Museo Regionale, Messina, Sicily, Italy) 등의 작품에서는 도피생활 중이었던 카라바조의 심리상태를 고스란히 읽을 수 있을 것만 같다.

〈그리스도의 태형(채찍형)〉(The Flagellation of Christ),
134.5cm × 175.4cm, 1607, Museo Nazionale di Capodimonte, Naples, Italy

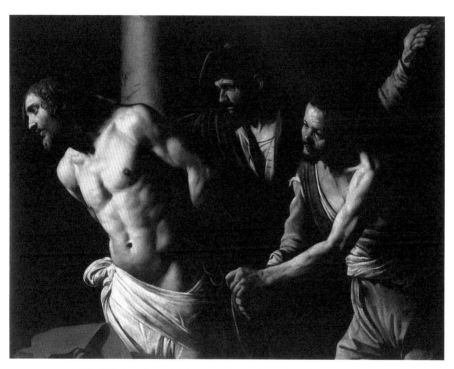

〈기둥에 묶인 그리스도〉(Christ at the Column), 286cm × 213cm,
1607, Musée des Beaux-Arts de Rouen, Rouen, France

카라바조를 들여다보며

학자에게 있어 추측이나 편견은 위험한 것일 수 있다. 하지만 카라바조에 대한 연구에 있어서는 기꺼이 그 위험성을 감수하게 된다. 카라바조의 삶과 예술을 들여다보는 것은 문학과 예술의 경계를 걷는 것만큼이나 아슬아슬한 일이다. 그래서 그를 떠나지 못하고 있고, 떠날 수도 없는 것이다.

어느 사이엔가 하루의 해가 서쪽 하늘 끝으로 잔뜩 기울어 있다. 카라바조의 인생에서 낮의 볕이 내리쬐는 시간은 너무 빠르게 지나갔다. 그의 행적을 가슴 졸이며 좇다 보면, 환한 태양이 그의 머리를 비추고 있을 때도 그는 다가올 저녁을 준비하고 있었던 것은 아닌가, 생각하게 된다.

서쪽으로 길게 내려앉은 해가 수평선에 누워 있는 산등성 아래로 사라지는 것에는 '아' 하는 탄식이 새어 나올 정도의 짧은 시간만이 소요될 뿐이다. 카라바조는 그의 태양이 최대의 조도로 빛을 뿜을 때, 물감과 붓과, 그의 손과 눈과 가슴으로, 영원히 지지 않을 별빛을 예술사의 하늘에 총총히 박아 놓았다.

누군가를 위로하는 것에는 그리 대단한 것이 요구되지 않는다. 그의 삶을 돌이켜 보는 것만으로도 어딘가 위로할 만한 것이 찾아질지도 모른다. 어쩌면 그냥 "괜찮니?" 하는 눈빛으로 피식 입꼬리만 살짝 올려도 될 수 있다. 그러다 보면 정말 괜찮아지는 수도 있으니.

어둠의 화가 카라바조와
검정에 대해

테네브리즘과 카라바조

한국어로는 '명암 대비 화법'이라고 번역되고 있는 [테네브리즘]
(Tenebrism)은 밝은 것과 어두운 것(명암)의 극명한 대비를 이용하여 작가
가 작품을 통해 말하고자 하는 의도를 드라마틱하게 표현한 17세기
서양 회화의 한 기법이다. 테네브리즘의 어원은 이탈리아어에서 '어
둠'을 뜻하는 단어인 [테네브라](tenebra)에 있다.

* [테네브로시](tenebrosi): 카라바조가 사용한 테네브리즘의 영향으로, 그림 속의 주
인공들이 마치 검은 어둠(또는 암막)을 배경으로 하고 있는 것 같은 '야경 효과'를 특색
으로 하는 화파를 일컫는 용어이다.

이와 같이 테네브리즘의 어원은 '어둠'에 뿌리를 두고 있다. 정논리로 본다면 '완전한 밝은 것'은 '흰 것'이 되고 그 반대로 '완전한 어두운 것'은 '검은 것'이 된다. 경우에 따라서 '완전한 것'의 의미는 '극적인 것'과 같아진다. 카라바조의 그림에 대해 '극적'이라는 말을 사용하는 것은 그의 그림에서는 '극단적인 완전함'을 느낄 수 있기 때문이다.

회화에 있어 어둠을 표현할 수 있는 물감의 색은 검은색이다. 카라바조를 '테네브리즘의 대가'라고 부른다는 것은 그가 '어둠의 화가'라는 의미이다. 카라바조의 작품이 극적으로 느껴지는 것은 그가 '어둠을 가장 잘 다룬 화가' 즉 '검은색 물감을 완전하다 할 만큼 정말 제대로 잘 이겨 바를 줄 아는 화가'이기 때문이다.

캔버스에 검은색을 직접 바르다니, 그것도 극히 좁은 부분이 아니라 상당히 넓은 부분에. 현대회화에서는 용인될 수 있는 기법이긴 하지만 당시에는, 카라바조가 아니고서는 감히 누구도 시도하기 어려웠을 혁신적이고 파괴적인 기법이었다.

빛과 어둠 그리고 그림과 인간의 관계에 대해

인간은 빛 속에서 살아가는 존재이다. 화가가 사용하는 물감의 색은 빛의 파장이 만들어 내는 물질적인 현상이며 파장은 진폭과 주기를 가진 연속적이고 끊이지 않는 진동이다. 또한 현실 세계에서의 진동은 규칙적인 또는 비규칙적인 떨림이기도 하다. 그 가운데서 색은

규칙적인 주기를 가진 빛의 떨림을 통해 발현된 하나의 가시적인 현상이다.

자연계를 살아가고 있는 인간은 이러한 '빛과 색과 진동' 속을 살아가고 있지만 무디기만 한 인지 능력은 그것을 미처 알아차리지 못하고 있을 뿐이다. 그렇다면 '있기는 하지만 인간이 인지할 수 없는 것'에 대해서 '없는 것'이라고 말하는 것이 타당한 것일까.

인간이 세상 모든 것의 중심이라는 인본주의 관점에서 보게 되면 '인간이 인지하지 못하는 것은 없는 것'이라는 말에도 일리는 있다. 하지만 비록 인지하지 못한다고 해서 그것의 존재 자체가 부정되는 것은 아니다. 세상을 구성하고 있는 모든 사물은 빛의 진동을 통해 시각적으로 존재하게 된다. 그중에서 어떤 사물의 진동은 인간의 무의식 속으로 파고들어 육체와 정신에 즉각적이거나 잠재적인 영향을 미친다.

빛 또한 마찬가지여서 허공에서나 바닥에서, 인간의 바로 눈앞에서나 물체의 표면에서, 낮의 햇살에서나 밤의 어둠에서, 잠시 잠깐의 그침 없이 진동하고 있고 그 진동으로 인해 인간은 사물의 형체와 색을 인지하고 그것들 각각을 하나의 개체로써 구분할 수 있게 된다. 결국 빛의 진동은 자연계의 한 현상이기도 하고 어떤 물체이기도 하며, 색이기도 하고 그림이기도 하고, 인간의 삶이기도 하면서 때론 누군가의 심상이기도 한 것이다.

빛의 진동이 색이라는 인지할 수 있는 현상으로 자연계에 나타나

기 때문에 자연계를 살아가는 인간이 색을 이용하여 그림을 그리는 것과 캔버스의 표면을 색으로 칠한 그림을 감상하면서 무언가를 느끼게 되는 것은 지극히 자연스러운 일일 수밖에 없다. 따라서 '그림과 인간의 관계'에 대해 다음과 같은 결론에 도달하게 된다.

> "인간이 자연계의 한 부분으로 존재하는 한, 손으로 그림을 그리는 일과 눈으로 그림을 감상하는 일은 결코 사라지지 않을 것이다."

어둠의 화가 카라바조와 검정

빛의 발현으로 나타난 색 중에서 검은색만큼이나 선입견 강하면서도 세심한 느낌의 색은 찾아보기 어렵다.

흔히 검은색을 어둡다거나 쓸쓸하다는 다소 부정적인 감상에 연관시키곤 한다. 검은 구름이 몰려오는 하늘을 보면 어딘가 스산한 느낌에 잠기게 된다. 슬픔과 고독에 연관된 검은색은 자신의 존재조차 흡수해 버릴 듯 강렬해서 인간을 쓸쓸하고 먹먹하게 만든다.

인간의 감상은 검은색을 가장 애처로운 색이라고 여기기에 검정에 애수(哀愁)를 이입시키기도 한다. 누군가를 영원히 떠나보내는 길에 검은색 옷을 입고 그 뒤를 따라가는 것이 이런 연유 때문이다.

하지만 다소 부정적이라 할 수 있는 면들 이외에도 검은색은 사회적 지위나 우아함, 신비로움을 상징하는 색이기도 하다. 심리적인 측면에서 검정은 보호받고 있다는 느낌과 그에 따른 중후함과 편안함을 주는 색이다. 그래서 고가의 제품의 경우 검은색이 많은 것이다.

검정은 주변을 빨아들이는 마력 또한 갖고 있다. 햇살이 화사한 오전의 한때, 창 넓은 찻집에 앉아 하얀 커피 잔을 딸각거리는 검정 원피스의 여인에게 누군들 눈길 빼앗기지 않을 수 있을까.

어둠의 화가 카라바조의 색은 검은색이다. 그의 그림에서 어둠은 지나치리만큼 검다. 그래서 카라바조의 작품에서 가장 눈에 띄는 색이 바로 검정이다. 카라바조의 작품을 감상하고 있으면 "명암을 저렇게까지 극단적으로 표현해도 괜찮은 걸까."라는 의구심마저 들고, 때로는 그림이 무엇을 표현하고 있는 것인지 잊어버릴 만큼 검은 부분으로 빨려 들어가게 된다. 그 짙은 어둠을 조심스럽게 뒤지다 보면 무언가 그가 숨겨 둔 것이, 카라바조의 무엇인가가, 슬그머니 찾아질 것만 같아서.

이것을 단지 카라바조의 그림에서 '검은색이 다른 색보다 흔하고 눈이 잘 가는 색'이라는 점을 부풀려서 말하는 것이라고만은 할 수 없다. 카라바조의 그림을 보고 있으면 달빛과 별빛 하나 없는 깊은 밤에, 조명 장치가 잘 설치된 세트장에서 그림을 그린 것 같은 느낌을 받게 된다.

카라바조의 작품에 대해서 아직 답을 찾고 있는 문제가 있다.

"기본적으로 검정이란 건 눈에 잘 띄지 않는 색이어야 하는
데도 카라바조의 작품에선 왜 그렇지 못한 것일까. 왜 밝은
부분보다 어두운 부분에 더 눈길이 가게 되는 것일까."

"카라바조는 대체 어떤 이유가 있었기에 검정을 저토록 잘
다루고 싶었던 걸까."

카라바조는 이것에 대해 답을 내놓을 수 있을까. 만약 답이 없다면
세상에 뿌려져 있는 그럴듯한 주장들 중에서 답일 것 같은 것을 골라
내어 그것을 답이라고 여겨도 좋은 것일까. 카라바조는 그것에 고개
를 *끄덕여* 줄까.

희년과 카라바조의
콘타렐리 채플의 작품에 대해

델 몬테 추기경의 전폭적인 후원을 배경으로 예술가로서의 명성을 쌓아 가던 카라바조에게, 일약 거장으로 떠오르게 하는 결정적인 기회가 찾아왔다. 로마에 있는 프랑스인들의 성당인 [산 루이지 데이 프란체시 성당](San Luigi dei Francesi)으로부터 콘타렐리 채플을 장식할 대형 제단화인 〈성 마태의 순교〉(The Martyrdom of Saint Matthew, 1599-1600)와 〈성 마태의 소명〉(The Calling of Saint Matthew, 1599-1600), 뒤이어 〈성 마태의 영감〉(The Inspiration of Saint Matthew, 1602)의 제작을 의뢰받은 것이다. 〈성 마태〉 연작이 카라바조의 삶에 미친 영향은 실로 지대하다.

[교황 클레멘스 8세]가 재위하고 있던 1600년에 가톨릭교회는 12번째의 희년(禧年, Jubilee)을 맞게 된다. '성스러운 해'(성년, 聖年) 또는 '복된 해'라고도 하는 희년은 구약에 나오는 출애굽 사건에 뿌리를 두고 있

는 유대인의 전통적인 관습에서 비롯되었다. 가톨릭교회에서의 희년은 하느님이 출애굽을 통해 이스라엘 민족에게 그랬듯이 모든 사람을 죄로부터 해방시키고, 모든 것을 제자리로 회복시켜주는 성스러운 해라는 의미를 갖고 있다.

믿음이 있는 자를 죄로부터 자유롭게 해 주는 '해방'과 원래의 온전한 상태로 되돌리는 '회복'이 희년의 정신이다. 희년이 되면 로마의 거리는 유럽 각지에서 몰려든 순례자들로 넘쳐 나게 된다. 교황청은 희년을 기념하여 '죄로부터 큰 사면'(대사, 大赦)을 베풀고, 축제를 성대하게 열어 세속의 유혹과 고난 속에서 살아가는 사람들에게 믿음과 경건함을 되찾게 하는 새로운 계기를 마련해 준다.

1300년 [교황 파시오 8세] 때부터 시작된 희년 행사는 처음에는 100년을 주기로 열리기로 하였다. 하지만 이후 교회의 상황과 여론에 따라 주기를 50년으로 조정하였다가 다시 33년으로 조정하였다. 그러다가 1425년에 있었던 다섯 번째 희년부터는 25년을 주기로 열리게 되었고, 1470년에 [교황 바오로 2세]가 칙서를 통해 25년 주기를 공식화하였다. 영어에서 25년째 또는 50년째 기념제(일)를 일컫는 단어인 [Jubilee](주빌리)가 이 희년의 전통에서 유래된 것이다.

카라바조가 로마에서 활동하기 바로 전에 있었던 희년은 [교황 그레고리오 3세]가 재위할 시기인 1575년의 11번째 희년이다. 기록에 따르면 이때에 유럽 각지에서 약 30만 명의 순례자들이 로마로 몰려들었었다고 한다. 당시의 유럽 인구와 이동 수단을 생각해 보면 실로

엄청나게 많은 사람들이 성스러운 희년을 맞이하여 '죄를 사하고 원래의 자리로 되돌아가기 위해' 로마를 찾았었다는 것을 알 수 있다.

미국의 역사학자인 [Jan De Vries](얀 드 브리스, Professor, Economic Historian, UC Berkeley)의 연구에 의하면 1500년에 유럽의 인구(러시아와 오트만 제국 제외)는 약 6,160만 명이었으며 1550년에는 약 7,020만 명, 1600년에는 약 7,800만 명 정도였다고 한다. 이 수치를 기준으로 보면 1575년에는 약 7,400만 명에서 7,500만 명의 사람들이 유럽에 살았을 것으로 추정해 볼 수 있다.

현재 유럽의 인구는 약 7억 5천만 명에 이른다. 따라서 11번째 희년이 있었던 1575년 유럽의 인구는 현재의 약 10분의 1인 셈이다. 단순 계산만으로도 1575년의 30만 명은 현재의 300만 명에 해당하는 엄청난 숫자이다. 거기에 당시의 교통 여건과 순례여행을 위해 수반되어야 했을 여러 여건들까지 고려한다면 당시에는 희년이 얼마나 중요한 해였는지를 가늠해 볼 수 있다.

1599년이 되었다. 희년이 바로 앞으로 다가왔다. 유럽 각처의 주요 교회들은 바로 다음 해인 1600년에 맞이하게 될 12번째 희년을 준비하기 위해 바삐 움직여야만 했다. 특히 로마의 교황청과 주요 교회들은 더욱 분주할 수밖에 없었다. 이 희년을 놓치게 되면 다시 25년이란 시간을 기다려야만 한다. 연로할 대로 연로한 교황과 고위 성직자들은 이 희년이 자신들의 삶에 있어 마지막 기회라는 것을 알고 있기

에, 최선을 다해서, 그들이 가진 모든 것을 쏟아붓고 영혼까지 받쳐서라도, 최고의 것들로 행사를 준비하려 하였다.

1599년 로마의 산 루이지 데이 프란체시 성당은 콘타렐리 채플을 장식할 제단화인 〈성 마태의 순교〉와 〈성 마태의 소명〉을 카라바조에게 의뢰했다. 비록 카라바조가 이 작품들을 의뢰받게 된 것이 주세페 체사리가 바빴기 때문이긴 했지만, 카라바조는 콘타렐리 채플이 의뢰한 이 작품들을 자신만의 해석과 기법으로 완벽하게 완성함으로써 그가, 주세페 체사리를 넘어 당대 최고의 화가라는 것을 인정받게 되었다.

* 이 작품들에 대해서는 〈카라바조 예술의 이해와 작품 분석〉에서 별도로 자세하게 다룬다.

카라바조의 트라우마와 심리에 대해

　1598년 이후에 그린 작품 대부분은 성경의 사건을 주제로 그린 종교화이지만 카라바조의 작품은 그가 살아가던 당대의 화풍이나 세계관, 종교관과는 거리가 있다. 그의 작품에서는 극단적인 잔인함과 죽음을 연상시키는 다양한 오브제를 찾아볼 수 있다. 그래서 그의 그림을 들여다보고 있으면 종교화의 특징이라 할 수 있는 '명시적인 성스러움'보다는 '이단적인 암시'가 느껴지기까지 한다.

　카라바조 작품의 이러한 특징은, 그가 살았던 시대의 사회적 환경과 성장 배경에 대한 이해가 없는 이에게 혼란을 줄 수도 있다. 그는 종교화의 등장인물을 그가 살아가던 현실 세상의 농부나 노동자, 걸인의 모습으로 그렸고 심지어 성스러워야 할 성인을 무참히 난도질하거나 일개 무지렁이처럼 표현하는 것을 마다하지 않았다. 때로는 죽음조차 로마의 뒷골목에서나 행해질 법한 상스러운 행위로 격하시

켜 아카데믹한 관점과 종교적 관점에서의 많은 비난을 자초하였지만, 그를 따르는 예술가와 추종자에게는 카로바조만의 그러한 예술관이 오히려 찬사의 대상이 되고 있다.

카라바조의 작품과 그의 내면에 대해

카라바조의 작품에서는 그의 내면세계를 추측해 볼 수 있는 흔적들을 곳곳에서 찾아볼 수 있다. 그중에서도 〈다윗과 골리앗〉을 주제로 그린 세 편의 작품은 그의 내면을 더듬어 볼 수 있는 대표적인 작품이라 할 수 있다. 이 작품들을 연도별로 나열하면 다음과 같다.

① 1599년 작, 스페인의 마드리드에 있는 〈다윗과 골리앗〉(David and Goliath, 110cm × 91cm, 1599, Prado, Madrid, Spain)

② 1607년 작, 오스트리아 비엔나에 있는 〈골리앗의 머리를 든 다윗〉(David with the Head of Goliath, 90.5cm × 116.5cm, c. 1607, Kunsthistorisches Museum, Vienna, Austria) (그림은 이 책의 152페이지에서 볼 수 있다.)

③ 1610년 작, 이탈리아 로마에 있는 〈골리앗의 머리를 들고 있는 다윗〉(David with the Head of Goliath, 125cm × 101cm, c. 1610, Galleria Borghese, Rome, Italy) (그림은 이 책의 221페이지에서 볼 수 있다.)

카라바조는 〈다윗과 골리앗〉을 주제로 그린 이들 작품 속에서 다

윗에게 머리가 잘린 골리앗으로 자신의 자화상을 그려 넣음으로써, 자기 자신의 불안한 내면과 심리적 외상을 숨김없이 표출하고 있다.

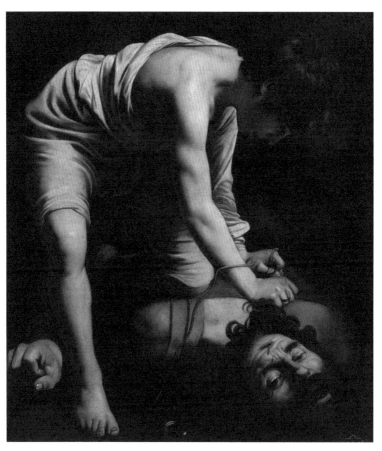

〈다윗과 골리앗〉(David and Goliath), 110cm × 91cm,
1599, Prado, Madrid, Spain

카라바조는 사실주의적인 섬세한 관찰과 묘사로 선혈이 낭자한 잔인함과 같이 분명한 메시지가 있는 상황과, 얼굴의 표정과 몸짓을 통한 등장인물의 심리상태와, 극단적인 음영을 이용한 빛과 어둠의 조화로운 이중성을 그의 그림 속에 완벽하게 옮겨 담았다.

이들 작품에서 볼 수 있는 검붉은 피의 사실적인 묘사와, 밝음만큼이나 극단적인 어두움, 섬뜩함마저 느껴지는 잔혹한 장면과, 꺼져 버릴 것만 같은 어두운 표정이, 그의 내면에 숨어 있던 어둡고 부정적인 심리를 고스란히 드러낸 것이라 할 수 있다.

바라보는 방향에 따라서는 그러한 것들이 단지 카라바조식의 사실주의적인 표현 방법으로만 보일 수도 있지만, 또 다른 방향에서는 그의 인식 또는 무의식 속에서 표출된 내면의 상처와 그것으로부터 벗어나려는 '자가 치유'의 행위이거나 자신이 지은 죄를 회개하려는 '속죄 행위'로 비칠 수도 있다.

연구자에 따라서는 그것들을 그의 '거칠고 짧은 삶과 죽음에 대한 암시' 내지는 '내면세계의 투사'라고 보기도 한다. 자신의 내면의 세계를 상징적인 모티브로 이용하여 작품 속에 투사하는 것은 카라바조와 비슷한 배경을 가진 예술가들에게서 찾아볼 수 있는 심리적인 행위이기도 하다.

카라바조는 자신의 화풍을 끊임없이 변화시킴으로써 서양 미술사에 있어 한 줄기 커다란 흐름을 만들어 내었다. 그는 종교적인 주제를 자신의 신앙생활과 실생활에서의 경험을 통해 사실적이면서도 현

실적으로 표현하였고 빛과 어둠, 삶과 죽음, 성스러움과 세속됨, 구원과 심판 같은 이중성의 대조를 극적으로 표현함으로써 작품을 감상하는 이로 하여금 경외심을 불러일으키게 하고 있다.

카라바조의 심리적 외상에 대해

카라바조(1571-1610)는 1577년 그의 나이 6살에 할아버지와 아버지를 흑사병으로 잃었고 어린 동생을 먼저 저 세상으로 떠나보냈으며 13살이던 1584년에는 어머니마저 사망하였다. 성장기 내내 그의 곁을 떠나지 않은 죽음의 공포와 고통, 불안한 감정은 결국 정신적 외상으로 작용하게 되었다.

[트라우마](trauma)로 불리는 '정신적 외상'은 그리스어에서 '상처'라는 뜻을 가진 단어인 [Traumat]에서 온 것으로 '과거에 겪었던 정신적인 충격으로 인해, 같은 상황이나 그와 비슷한 환경에 대해서 정신적으로 지속적인 영향을 미치는 외부적으로 드러나는 정신적인 상처'를 말한다. 오스트리아의 신경과 의사이자 정신분석학의 창시자인 [프로이트](Sigismund Schlomo Freud, 1856-1939)는 트라우마를 '히스테리 질병을 유발하는 스트레스'라는 뜻으로 사용하였다.

어린 시절에 겪은 죽음의 공포와 이로 인한 정서적인 충격은, 그 죽음이 특히 가족에게 일어난 것이라면, 많은 경우 정신적 외상의 원인

으로 작용하게 된다. 그런 점에서 본다면 카라바조가 어린 시절에 겪은 가족들의 연이은 죽음과 그에 따른 죽음의 공포와 살아남은 자로서의 절망감이 그의 정신적 외상의 가장 큰 원인이라고 볼 수 있다.

죽음에 대한 인간의 반응은 다양한 형태로 나타난다. 대부분의 사람들은 그것을 어쩔 수 없이 맞이하게 되는 되돌릴 수 없는 운명이라고 받아들이지만, 어떤 이에게는 죽을지도 모른다는 공포심과, 누구나 언젠가는 죽게 된다는 체념이 현실 세계에서 모순적으로 공존하면서 정서적인 성숙을 방해하는 요인이 되기도 한다. 또한 죽음은 삶의 본질에 대해 더욱 고찰하게 만들어 인간이라는 존재와 세상의 관계에 대해 형이상학적인 탐닉에 빠져들게 만들기도 한다.

어린 시절의 정신적 외상은 성인이 된 후에도 카라바조를 떠나지 않았고, 뒷골목을 전전하는 무절제한 생활로 이어지며 갖은 기행의 원인으로 작용하게 되었다.

존재자로서의 카라바조

존재한다는 것은 "어딘가에 있다는 것만이 아니라 그곳에 속한다."는 것을 의미하는 것이다. 따라서 인간이 존재하기 위해서는 육체적으로 지금 어딘가에 있으면서, 정신적으로 거기에 속해야만 하는 것이다. 지금의 나처럼 카라바조 또한 이런 질문을 자신에게 던졌을 것이다.

"지금 내가 있는 곳은 어디이며, 나는 진정 여기에 속하고 있는 것일까."

존재하는 세상의 모든 만물과 현상은, 자신만의 고유한 파동을 갖고 있다. 하나의 존재는 자신과 비슷한 파동을 발산하는 다른 존재 또는 시대를 만났을 때 폭발적이라 할 만큼의 에너지를 얻게 된다. 하지만 대상이 되는 그것을 잃어버리게 된다면, 또는 그것의 파동에 변화가 생긴다면, 그 에너지는 순식간에 꺼져 버리게 된다.

로마에서의 카라바조는 자신과 비슷한 파동을 가진 강력한 후원자와 의뢰자를 만났고 때마침 그들이 자신의 재능을 알아보았기에, 그리고 그 시대 또한 자신과 비슷한 파동을 가졌었기에 최고의 화가로서 거듭날 수 있었다.

하지만 그는 미처 몰랐던 것 같다. 후원자들과 시대가 발산하는 파동은 영원히 고정된 것이 아니라 가변적이라는 것을. 그래서 그것들 중에서 어떤 하나의 파동이 바뀌게 되면 그 변화된 파동에 자신의 파동을 다시 맞춰야 한다는 것을. 어쩌면 알고는 있었지만 '자신에 대한 강한 확신' 때문에, 또는 정신적인 외상이 그의 눈과 가슴을 가려 버렸기에 그 사실을 간과했을 수 있다.

카라바조는 인생과 예술의 정점에서 그것을 불쑥 잃어버렸다. 그 현상에 대해 언급한 자료에서는 그 이유가 그를 후원하던 권력자들조차 '무마할 수 없을 만큼의 심각한 사건'으로 인한 것이라고 하는

데, 수긍이 가는 말이긴 하지만, 꼭 그렇다고 인정할 수만은 없겠다.

이 세상에서 발생하는 모든 사건을, 단지 이산(離散, Discrete)적으로 발생하는 국지적인 것이라고만 할 수는 없다. 지금 발생하고 있는 하나의 사건은 이전에 발생한 다른 어떤 사건 또는 일련의 사건들의 변형된 재현의 연속선상에 놓여 있게 된다.

카라바조가 저지른 그날의 사건은 단지 그날에만 발생한 것이 아니라, 그의 생애 전반에 걸쳐 발생한 여러 형태의 사건들의 변형된 발현이어서, '그날이 아니더라도 분명 언젠가는 그런 일 또는 그와 비슷한 정도의 일'이 발생했을 것이라고 볼 수 있다.

그것은 그의 트라우마로 인한 것일 수도 있고, 최고여야만 한다는 강박관념이나, 자신의 작품이 최고라는 천재 예술가적인 교만으로 인한 것일 수도 있다. 어찌 되었건 그가 저지른 돌이킬 수 없는 중대한 사건은 그의 내면의 정서적 문제에서 기인한 것임은 분명한 사실이다.

그 시점의 카라바조는 예술가로서 정점에 서 있었기에 비록 그것을 인지하고는 있었지만 인정하지 않았을 것이고, 그 치명적인 사건이 발생한 후에도 자신의 명성과 위치를 다시 예전으로 복귀시킬 수 있을 거라고 여겼을 것이다. 어쩌면 무엇이 잘못된 것인지조차 몰라, 자신의 죄를 변명할 구실을 찾으려고만 했을 수도 있다.

하지만 정점에서 갑자기 떨어져 버린 사람들 대게가 그러하듯, 나

름의 노력을 기울임에도 불구하고, 대체 어디에서부터 시작해야 하고, 어떻게 해야 할지, 무엇부터 해야 할지에 대해서는 제대로 몰랐을 수 있다. 결국 안절부절 조바심을 내었을 것이고 그 발버둥은 마치 늪에 빠진 한 마리 들짐승처럼 카라바조를 더욱 깊은 수렁 속으로 빠져들게 만들었을 것이다.

카라바조, 마르스 혹은 미네르바

달과 카라바조

인간이란 지극히 이중적인 존재이다. 행동만이 아니라 정신 또한 이중적이기에 '영혼조차도 이중적인 것은 아닐까'라는 의심을 사게 되는 것이 '우리'라는 인간이다.

한 인간의 이중성은 대부분 타인에 의해 어렵지 않게 읽히게 된다. 하지만 인간에 따라서는 두 개의 면 중에서 어느 한 면만이 마치 그 또는 그녀인 것처럼 보이게 되어 편견 내지는 오해의 원인이 되기도 한다. 왜 그런 것인지에 대해서는 여러 가지 원인이 있겠지만 그중에 하나는 밤하늘의 달에게서 찾아볼 수 있다.

달은 어두운 면과 밝은 면을 갖고 있다. 하지만 지구별에 살아가는

우리는 오직 밝은 면 하나만을 바라볼 수 있을 뿐이다. 달은 인간에게 자신의 어두운 면을 결코 보여 주지 않는다. 따라서 달의 지배를 받으며 살아갈 수밖에 없는 우리 또한 자신의 밝은 한쪽 면만을 보여 주려는 심사를 갖게 되는 것이다.

'숨겨진 면' 또는 '가려진 면'이라 불리는 우리가 볼 수 없는 어두운 다른 한쪽 면은 부정적이거나 일상적이지 않은 것에게 연결되곤 한다. 따라서 어두운 면의 지배 속에 있는 시간이 증가할수록 정서적인 불안정성이 증가하게 되고 그 결과로 비이성적이고 부정적이면서 통제할 수 없는 비주기적인 육체적 행위가 더욱 잦게 발현되는 것이다.

천재적이라는 수식어가 붙은 예술가들의 경우에는 그러한 경향이 더욱 강하다고 할 수 있는데, 카라바조가 그런 부류의 예술가 중에서도 대표적인 경우라고 할 수 있다.

빛과 어둠의 화가 카라바조

카라바조는 빛과 어둠을 혁신적이고 완벽하게 다룬 명암법의 대가이다. 그래서 카라바조는 '빛의 화가'이면서 '어둠의 화가'이기도 한 것이다.

종교적인 그림을 그릴 때면 카라바조는 의뢰자의 의도가 무엇인지를 분명하게 알고 있었다. 하지만 그는 전통적인 기법에서 과감하게 벗어나 로마의 저잣거리 어디에서나 만나게 될 것 같은 인물과 일상

의 소재를 이용해서 사실적이면서도 현실적으로 표현하기를 주저하지 않았다.

예술사에서의 카라바조는 가마득할 만큼 높은 산이다.

산이 높으면 계곡이 깊고, 계곡이 깊을수록 어둠이 짙을 수밖에 없다. 빛에게는 어둠이라는 동반자가 늘 곁을 함께하고 있다. 어둠이 저곳에 있기에 이곳의 빛이 더 밝게 느껴지는 것이다. 그렇게 본다면 카라바조에게 드리웠던 어둠은 그의 천재성을 더욱 빛나게 하는 성스러운 도구라고 할 수 있다.

카라바조의 삶은 이중성 그 자체였다.

카라바조에게는 그를 거장으로서 있게 한 천재성만큼이나 통제할 수 없는 난폭성이 그의 내면에 잠재되어 있었다. 로마 최고의 화가로서 부와 명성을 거머쥔 후에도 저잣거리를 돌아다니며 크고 작은 분쟁에 휘말리는 일이 잦았다. 예술가로서의 그의 명성은 로마의 뒷골목에서 더럽혀지기 일쑤였다.

허리에 큰 칼을 차고 뒷골목을 어슬렁거리며 돌아다니는 카라바조를 그의 추종자들이 따르고 있는 모양새는, 언제든 싸움질을 벌일 준비가 되어 있는 여느 불량배 무리의 행색과 다를 바 없었다.

"자신의 이름값도 못한다.", "저 정신 나간 놈이 그 유명한 카라바

조라고?”, “정말 재능이 아깝다 아까워.”, “도대체 하나님은 왜 저따위 놈에게 그런 재능을 주셨을까?”라는 손가락질을 수도 없이 당했을 터이지만 그는 자신의 이중적인 생활을 멈추지 못했다.

마르스 혹은 미네르바로서의 카라바조

카라바조의 이중성은 로마 신화에 나오는 마르스[Mars, 그리스 신화의 아레스(Ares)]와 미네르바[Minerva, 그리스 신화의 아네타(Athena)]에 비유되곤 한다. 로마 신화에서 마르스는 무력과 힘을 상징하는 군신(軍神)이고 미네르바는 지혜와 기술을 주관하는 신이다.

마르스와 미네르바는 천상의 신이다. 따라서 일반적인 인간을 마르스와 미네르바에 비유하는 것은 있을 수 없는 일이다. 오직 신이라고 불릴 만큼 경이로운 재능을 지닌 인간만을 마르스와 미네르바와 비유할 수 있을 뿐이다. 그런 점에서 카라바조가 마르스와 미네르마에 비유되는 것은 그의 폭력적인 면조차도 그의 천재적인 재능을 완전히 가리지 못한다는 것을 의미하는 것이라 할 수 있다.

카라바조를 미네르바에 비유하는 것은 화가로서의 그의 재능이 “신의 경지에 이른 것은 아닐까?”라는 평가를 받을 만큼이나 경이롭다는 것이며, 작품성에 있어서는 혁신적이면서도 창의적이라서 그를 추종하는 수많은 화가들로부터 ‘리더로서의 카라바조’로 추앙을 받고

있다는 것이다.

한편으로는 카라바조를 마르스적이라고 비유하는 것은 분명 그의 난폭성과 연관되어 있다. 하지만 단지 난폭하기에 마르스적이라고 하는 것은 문제가 있다.

마르스는 전쟁의 신이다. 전쟁에서의 폭력은 정당화될 수 있는 면이 있지만 뒷골목에서 발생하는 폭력은 어떤 경우에도 정당화될 수 없다. 더욱이 그 폭력이 한 개인의 불안정한 성격에 기인한 것이라면 애써 두말할 나위도 없을 것이다.

카라바조가 저지른 크고 작은 사건들은 그의 개인적인 성향과 트라우마에 원인을 두고 있다. 트라우마는 오직 인간만의 것이라는 점에서도 '인간 카라바조'를 결코 '군신 마르스'에 비유할 수 없다. 단지 난폭하기에 마르스적이라는 것은 마르스에 대한 모독일 뿐이다. 하지만 그런 카라바조가 마르스에 비유되는 것은 그의 예술가로서의 재능이 미네르바적이라 할 만큼 천재적이라는 것을 반증하는 것이라 할 수 있다.

카라바조의 성전에서의 기도

1600년부터 살인사건에 연루되어 로마를 떠나야만 했던 1606년까지, 전성기였던 그 6년이라는 시간 동안 무려 십여 차례의 수사기록

과 법정 기록을 남긴 카라바조를 대체 어떻게 받아들여야만 하는 것일까. 고위층의 비호를 받았던 그였기에 공식적인 자료가 그 정도 남아 있다면 실제로는 얼마나 많은 사건사고에 연루되었었단 말인가.

경찰서와 법정, 감옥을 들락거리는 동안 한편으로는 성스러운 종교화를 그려 낸 미네르바적인 그를 어떤 시야로 바라보아야 하는 것일까. 그가 '빛과 어둠의 화가'가 된 것이 단지 그의 이중성 때문이라고만 할 수 있을까. 그의 그림에서 느껴지는 종교적인 엄숙함과 성스러움은 도대체 어디에서 발원하고 있는 것일까.

전쟁의 잔혹함 앞에서 '대체 왜', '무엇 때문에'라는 정답 없는 질문에 빠지게 되듯 카라바조의 작품 앞에 설 때면 주어질 답보다도 훨씬 더 많은 질문이 머릿속을 맴돌게 된다.

그 지속성과 일관성으로 본다면 카라바조의 행위를 한낱 스캔들로만 여기기에는 무리가 있을 것 같다. 오히려 그의 재능이 '천재에게 주어진 형벌'이기에, 굴러 내려올 것을 알면서도 다시 돌을 굴려 산 정상으로 올려야만 하는 시시포스(Sisyphos)에게 가해진 끝없는 형벌과도 같은 것이라 생각해 볼 수 있겠다.

세속에서의 일개 범죄자가, 그것도 살인까지 저지른 흉악범이 예술사에 큰 획을 그은 것은, 그가 종교화의 대가인 것은, 아직도 수많은 추종자가 그를 따르고 있는 것은, 그에 대해 수많은 연구가 이루어지고 있는 것은, "미네르바적인 천재에게 있어서는 일반적인 평가의 잣대 따위는 무의미할 수 있다."는 누군가의 전언인 걸까. 그렇다면

그에게 들이댈 수 있는 잣대는 과연 무엇이란 말인가.

그를 들여다보면 볼수록, 그의 행적을 좇으면 좇을수록, 어딘가에는 답이 있을 것 같긴 하지만 결코 찾아지지도 않을 것 같은 망망함에 빠져들게 된다.

> "카라바조에게 있어 그의 화실은 그만의 성전이고 그의 그림은 그 재단 아래에 무릎 꿇은 그만의 간절한 기도가 아니었을까."

밤이 깊다. 뒷골목 어딘가에서 뭔가 모종의 기행을 저질렀을 것 같은 거나한 카라바조가 화실로 돌아와 문을 굳게 걸어 잠근다. 달빛이 먼지 낀 창을 넘어 캔버스를 비춘다. 붓을 든다. 성전에 촛불을 밝히듯 정성스레 물감을 이긴다. 이윽고 캔버스에 성화가 차오른다. 그의 얼굴에는 구원의 환희가 가득 피어오른다.

카라바조의 도피생활에 대해
(1606-1610)

1606년, 도피생활의 시작

생활인 카라바조는 이해하기 힘들 만큼 잦은 기행을 저질렀다. 그것들 중에는 '악동'이라는 이미지가 덧붙여져 왜곡되어 전해진 것도 있을 것이다. 하지만 카라바조의 사생활과 관련된 기록의 대부분이 부정적인 것은, 그가 저지른 기행 때문인 것은 분명한 사실이다.

그것들 중에서 어떤 것은 단지 기행이라고 표현하기에는 너무 심각해서 아무리 그를 감싸려고 해도 악행이라는 거친 표현을 사용하도록 만들고 있다. 고위층 인사들이 그의 뒤를 봐주었음에도 기록에 남은 사건사고가 많다는 것은 기록되지 않은 것이 분명 더 있었을 거라고 추측해 볼 수 있게 한다.

카라바조가 저지른 악행의 정점이라 할 수 있는 것은 1606년에 발생한 토마소니 살해사건이다. 이 사건으로 인해 로마의 법원은 카라바조에게 참수형을 선고하였지만, 이 판결을 뒤집을 수 있는 방법을 당장에는 찾을 수가 없었다.

카라바조는 야반도주를 하다시피 로마를 떠나야만 하는 도망자 신세가 되었다. 카라바조가 태어난 해가 1571년이니, 그의 나이 서른다섯, 인생과 예술에 있어 정점을 치닫고 있을 때였다. 토마소니라는 인물을 살해한 것이 명백하고 이에 법원이 참수형을 선고하였음에도 로마를 도망쳐 나갈 수 있었던 것은, 화가로서의 그의 재능을 아끼고 사랑한 로마의 귀족들과 고위 성직자들의 도움 덕분이었다.

1606년부터 시작된 카라바조의 도피생활은 처음에는 나폴리(Naples)로 그다음에는 몰타(Malta)로, 그리고 시칠리아(Sicily)로, 다시 나폴리로 이어지며 약 4년 여간 지속되다가 1610년 그의 죽음으로 막을 내렸다.

도피생활과 작품 활동

비록 범죄자의 신분이었음에도 카라바조는 가는 곳마다 그 지역 유력 인사와 교회의 환대를 받았다. 그들이 카라바조를 환영하고 접대한 이유에 대해서는 다음과 같이 정리해 볼 수 있다.

- 당시 로마는 예술과 문화, 정치와 경제의 중심지였다.
- 카라바조는 로마의 고위 성직자 및 귀족과 두터운 친분을 가진 인물이었다.
- 카라바조는 로마에서뿐만이 아니라 이탈리아 전역에서 명성이 자자한 거장이었다.
- 중범죄자의 신분임에도 부족함 없이 도피생활을 이어 갈 만큼 그의 뒤를 봐주는 강력한 배경이 있었다.
- 로마의 사법권이 그들이 사는 지역까지 직접적으로 미치지는 않았다.

그들의 입장에서는 카라바조의 도피를 도와준다고 해서 피해를 입을 가능성이 거의 없고, 카라바조를 도와주게 되면 '당대 최고의 화가'의 작품을 소장할 수 있게 될 것이며, 언젠가 카라바조가 사면을 받아 로마로 돌아가게 된다면 로마의 고위 인사들에게 연줄을 닿을 수 있게 되리라는 기대감에서, 그들 스스로가 카라바조의 진심 어린 조력자가 되기를 원했던 것이다.

남아 있는 카라바조의 작품 94점을 연도순으로 나열해 보면 약 33점에 이르는 작품이 도피생활이 시작된 1606년 이후에 그려진 것임을 알 수 있다. 이 작품들 중에서 카라바조가 도피생활에 오르기 전에 이미 완성했을, 또는 거의 완성했을 몇몇 작품들을 제외한다고 하더라도 약 30여 점의 작품들이 도피생활 중에 그려진 것에 해당한다.

숫자로 보면 카라바조의 작품 중에 약 30%가 도피생활 중에 그려진 것이기에, 그의 도피생활이 어떠했을지에 대해서는 짐작해 볼 수 있다.

카라바조는 그의 천재적인 그림 실력 덕분에, 비록 사형선고가 내려진 도망자의 신분임에도 불구하고 로마를 제외한 다른 지역에서는 더 이상 큰 사건을 저지르지만 않는다면 신분상의 문제나 경제적인 어려움을 겪을 일이 없었다. 하지만 이러한 경제적인 풍요와 신분상의 안전에도 불구하고 카라바조는 "사면을 받아서 로마로 돌아가야 한다."는 강박증과 초조함에 사로잡혀 있었다.

'살인에 대한 죄의식으로 인한 불안함'이 이 시기의 카라바조에게 있었다고 보는 연구자들이 있다. 하지만 도피생활 중에도 계속된 그의 기행과 참수형으로부터 벗어나기 위한 그의 끈질긴 노력과 토마소니를 살해하게 된 것에 대한 그의 변함없는 항변을 보면 '카라바조의 죄의식'에 대한 그들의 주장은 근거가 희박하다고 해야 할 것이다.

나폴리에서의 도망자 카라바조

토마소니를 살해한 사건으로 사형 판결이 내려지자 카라바조는 로마의 남부에 있는 콜론나 가문의 영지로 피신하였다. 하지만 콜론나 가문이 당시 아무리 힘이 있는 집안이라고 하더라도, 카라바조가 로마의 관할권 안에 있는 한 로마의 사법당국으로부터 자유로울 수 없었다.

이제 본격적인 도피생활이 시작되었다. 로마를 떠난 카라바조는 먼저 나폴리(Naple)에 도착하였다. 나폴리에는 [프란체스코 스포르차] (Francesco Sforza)의 미망인인 [코스탄자 콜론나 스포르차](Costanza Colonna Sforza) 가문의 대저택(Palace)이 있었다.

스포르차 가문은 콜론나 가문과 함께 카라바조가 어릴 적 살던 이탈리아 북부 지역의 유력 가문이다. 카라바조의 가족은 다행히 카라

바조의 아버지가 사망한 후에도 이 두 가문과의 관계를 계속해서 이어 나갈 수 있었다. 이때 카라바조의 가족이 이 가문들과 유지한 우호적인 관계는 훗날 카라바조가 로마에서 예술가로서 성공하게 되는 중요한 발판이 되었을 뿐만 아니라, 도망자 신분이 된 카라바조의 든든한 버팀목이 되었다.

도움이란 결코 하나의 방향으로 작용하는 행위일 수 없다. 그들이 카라바조를 비호한 것에는 '어느 누구도 감히 흉내 낼 수 없는' 화가 카라바조만의 천재적인 재능이 있었기 때문이다. 아무리 중범죄를 저지른 도망자 신분이라 해도 카라바조는 여전히 로마 최고의 화가였으며 그의 작품에 대한 수요는 끊이지 않고 있었다.

결국 카라바조가 나폴리로 도피한 것은 콜론나 가문과 스포르차 가문의 비호를 받으면서 로마의 고위 성직자들의 도움을 통해 교황의 사면을 받기 위한 것이었다. 로마에서 가장 영향력 있는 화가였던 카라바조는 로마의 관할권을 벗어난 나폴리에서 와서 '가장 유명한 지역화가'가 되었다.

나폴리에서 카라바조는 크기가 364.5cm × 249.5cm에 이르는 대작인 〈묵주의 성모(또는 묵주의 마돈나)〉와 390cm × 260cm 크기의 또 다른 대작 〈일곱 가지 자비로운 행동〉과 같은 작품들을 그렸다.

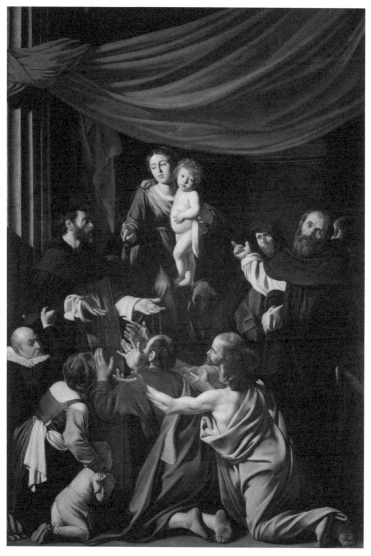

〈묵주의 성모〉(Madonna of the Rosary), 364.5cm × 249.5cm,
1607, Kunsthistorisches Museum, Vienna, Austria

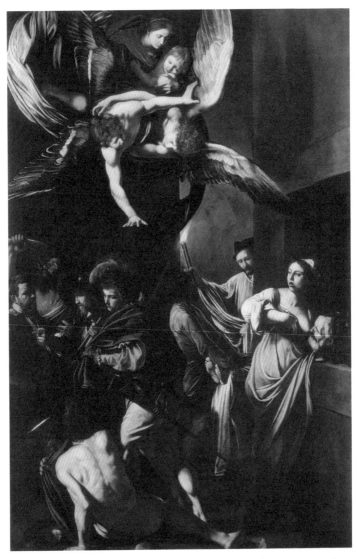

〈일곱 가지 자비로운 행동〉(The Seven Works of Mercy), 390cm × 260cm, 1607, The church of Pio Monte della Misericordia, Naples, Italy

〈일곱 가지 자비로운 행동〉은 자비의 일곱 가지 육체적 행위를 묘사한 작품으로 나폴리에 있는 [피오 몬테 델라 미세리코디아 교회] (The church of Pio Monte della Misericordia)의 의뢰로 제작되어 현재도 그곳에 소장되어 있다.

나폴리에서 카라바조는 성공과 안전이 보장된 안락한 생활을 영위하였다. 육체적으로나 물질적으로는 로마에서의 생활과 별반 차이가 없었거나, 어쩌면 그 이상이었다고 할 수 있었다. 하지만 카라바조가 진정으로 원했던 것은 교황의 사면을 받아 로마로 돌아가는 것이지 나폴리에서의 성공이 아니었다.

나폴리가 아무리 이탈리아 남부의 거점 도시라고는 하지만 카라바조에게 나폴리는 나폴리일 뿐이지 결코 로마가 될 수 없었다. 카라바조는 육체적 만족만으로 살아가는 존재가 아니었다. 그는 결국 나폴리를 떠나, 거장이라는 그의 명성과는 어울리지 않지만 그곳에서라면 로마로 복귀할 수 있는 길이 열릴 수 있을 것 같은, 로마로부터 더 멀리 떨어진 지중해의 작은 섬 몰타를 향해 바닷길을 헤쳐 갔다.

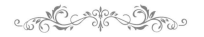

나폴리에서 몰타로(1607)

카라바조는 나폴리에서의 성공에도 불구하고 불과 몇 달 만에 몰타로 떠나갔다. 카라바조가 나폴리를 떠나 몰타로 간 것은 그에게 내려진 참수형의 사면을 위한 전략적인 선택이었다. 로마에서는 비록 참수형이 선고된 사형수의 신분이지만 자신의 실력이라면, 몰타라는 작은 섬나라에서는 유명 기사단의 기사 작위를 받을 수 있을 것이고, 그것을 잘만 이용한다면 사면의 기회에 좀 더 다가설 수 있을 거라고 판단한 것이다.

카라바조의 이러한 판단에는 몰타라는 섬이 비록 지중해에 있는 작은 섬나라에 불과하지만 [성 요한 기사단](Knights of st. John)의 본거지라는 점과, 크기가 작은 만큼 그의 천재성이 더욱 돋보일 것이라는 점이 주된 요인으로 작용했다.

카라바조가 살아가던 시대는 종교가 절대적인 영향력을 발휘하던

기독교 사회였다. 따라서 몰타에서 기독교의 수호자로 알려져 있는 성 요한 기사단의 일원이 된다면, 자신의 뒤를 봐주고 있는 로마의 귀족과 고위 성직자들의 힘에 성 요한 기사단의 명성을 더해서, 그에게 내려진 참수형의 선고로부터 벗어날 수 있을 거라고 여겼던 것이다.

카라바조가 1607년에 몰타에 도착한 것은 당시 성 요한 기사단의 단원이자 갤리선의 장군이었던 [파브리치오 스포르차 콜론나](Fabrizio Sforza Colonna)의 도움이 있었기 때문이다. 도피생활 중에도 콜론나 가문은 카라바조를 받쳐 주는 든든한 기둥이었다.

몰타에 도착한 카라바조는 기사단의 총책임자였던 [알로프 드 비냐쿠르](Alof de Wignacourt)의 도움으로 기사 작위를 수여받았고, 이로써 자신에게 내려진 사형선고로부터 자유로워지기를 바랐다.

알로프 드 위냐쿠르는 이탈리아 전역에서 가장 유명한 예술가인 카라바조에게 기사 작위를 수여함으로써 그를 성 요한 기사단의 정식 단원이자 공식 화가로 임명하였다. 카라바조에 대한 기록을 남긴 전기 작가 벨로리에 따르면 카라바조 또한 그에게 수여된 기사 작위에 매우 기뻐했다고 한다.

카라바조가 몰타에 머물던 시기에 그린 주요 작품으로는 '서양 회화에서 가장 중요한 작품 중에 하나'라고 일컬어지고 있는 〈성 요한의 참수〉(성 요한의 순교 또는 세례자 요한의 참수)가 있다. 〈성 요한의 참수〉는 카라바조가 남긴 작품 중에서 크기가 가장 큰 작품이다.

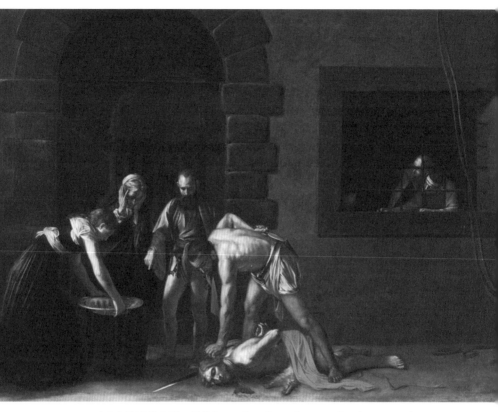

〈성 요한의 참수(순교)〉(The Beheading of Saint John the Baptist),
370cm × 520cm, 1608, Saint John's Co-Cathedra, Valletta, Malta

또한 이 시기에 그린 작품 중에는 유일하게 '카라바조의 서명'이 그림 속에 들어가 있는 〈성 제롬의 글쓰기〉가 있다.

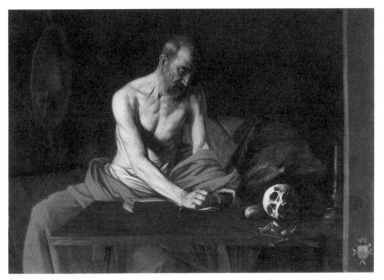

〈성 제롬의 글쓰기〉(Saint Jerome Writing), 117cm × 157cm,
c.1607-1608, Saint John's Co-Cathedral, Valletta, Malta

이 두 개의 작품 〈성 요한의 참수〉와 〈성 제롬의 글쓰기〉는 당시 작품을 외뢰한 몰타섬의 발레타에 있는 [성 요한 공동 대성당](Saint John's Co-Cathedral)에 지금도 그래도 걸려 있다.

당시 성 요한 기사단의 총책임자로서 카라바조에게 기사 작위를 수여한 알로프 드 비냐쿠르를 모델로 한 〈알로프 드 비냐쿠르와 그의

시종의 초상화〉또한 몰타에서 머물던 이 시기에 그린 작품이다.

〈알로프 드 비냐쿠르와 그의 시종의 초상화〉
(Portrait of Alof de Wignacourt and his Page),
195cm × 134cm, c.1607-1608, Musée du Louvre, Paris, France

카라바조는 몰타에서 자신의 재능을 십분 활용해서 성 요한 기사단의 기사 작위를 수여받았고 이로써 로마로의 복귀를 꿈꿀 수 있게되었다. 하지만 문제는 사람의 본성은 결코 바뀌지 않는다는 것이다. 아무리 기사 작위를 받아 성 요한 기사단의 정식 단원이 되었다고는하지만 카라바조의 행실에는 아무런 변화가 없었다. 1608년 8월 말에 벌어진 다른 귀족 기사와의 싸움에서 카라바조는 건물을 크게 손상시켰으며 그 기사에게는 심각한 부상을 입혔다.

화가 카라바조가 싸움에서 기사를 부상 입혔다니, 화가의 붓이 기사의 칼을 이겼다는 말인지, 화가가 기사보다 싸움질을 더 잘했다는것인지, 사실 이해하기 어려운 대목일 수 있다. 만약 기사가 원래부터 부실했는데 집안 배경 덕에 기사 작위를 받은 것이라면, 그는 자신의 주제를 미리 깨닫고 카라바조와 같은 인물과 싸움질을 벌이지말았어야 했다. 하지만 카라바조가 화가이기에, 화가라면 유약할 것이라는 선입견이 그 기사에게 있었을 수 있다. 어찌된 이유이건 간에시비 끝에 서로 싸움이 붙었고 그 기사는 큰 부상을 입었다.

카라바조는 그 사건으로 1608년 8월 말에 발레타의 감옥에 투옥되었지만 어찌된 영문인지 그 감옥을 탈출할 수 있었다. 이 탈출에 대해서 "담벼락을 기어올라 탈출했다."라는 식의 '왠지 그래야만 카라바조다울 것 같은' 이야기가 전해 오고는 있지만, 카라바조에 얽힌 다른많은 이야기들처럼 그 진위를 파악하기는 어렵다. 하지만 분명한 것은 그때에도 누군가의 도움이 있었을 것이라는 점이다.

어쨌든 이때의 사건으로 인해 성 요한 기사단은 그해가 가기 바로 전인 1608년 12월에 카라바조를 '부정하고 부패한 회원'이라는 사유로 기사단에서 제명하였다. 카라바조의 공식적인 제명 사유인 '부정하고 부패한'이란 표현은 성 요한 기사단이 다른 회원을 제명할 때도 사용하는 일반적인 문구일 뿐이다. 따라서 이 일로 인해 카라바조를 '부정' 또는 '부패'와 연관시켜 생각할 필요는 전혀 없다.

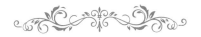

시칠리아의 카라바조
(1608-1609)

몰타의 발레타 감옥에서 탈출한 카라바조는 시칠리아(Sicily)로 도망쳤다. 카라바조가 시칠리아로 도피한 것은 그의 친구인 [마리오 민니티](Mario Minniti, 1577-1640)가 그 섬의 시라쿠사(Syracuse)에 살고 있었기 때문이었다. 카라바조와 마리오 민니티는 여러 화실들을 전전하며 지내던 초창기 로마 시절에 로렌초 시칠리아노의 화실에서 만나 평생의 친구라고 여기며 지내는 사이였다.

1571년생인 카라바조보다 6살 어린 마리오 민니티(1577년생)는 카라바조가 로마를 떠나 도피생활을 시작한 1606년부터 그의 고향인 시칠리아의 시라쿠사에서 지역 화가로 활동하고 있었다. 카라바조가 1608년 시라쿠사에 도착했을 때 마리오 민니티는 카라바조와는 달리 결혼을 해서 안정된 생활을 누리고 있었다.

예술사학자들 중에는 이 시기에 카라바조와 마리오 민니티가 시라

쿠사에서 메시나를 거쳐 시칠리아섬의 수도인 팔레르모를 함께 여행하며 그들의 우정을 계속해서 쌓아 나갔을 것으로 보는 이들도 있다.

현재 시칠리아의 [성안토니오 성당](Church of Sant'Antonio)에 걸려 있는 마리오 민니티의 작품 〈다섯 가지의 신호〉(The Five Signs)에서 사용한 색채와 음영 대조 기법을 살펴보면 마리오 민니티 또한 카라바조의 영

〈과일 바구니를 든 소년〉(Boy with a Basket of Fruit), 70cm × 67cm,
c.1593, Galleria Borghese, Rome, Italy

향을 크게 받았음을 알 수 있다.

　마리오 민니티는 카라바조 작품의 초창기 모델이기도 하다. 카라바조의 1593년 작인 〈과일 바구니를 든 소년〉의 모델이 당시 16살이었던 마리오 민니티이다.

<center>＊ ＊ ＊ ＊ ＊ ＊</center>

　카라바조는 시칠리아의 시라쿠사와 메시나(Messina)에서 계속해서 그림을 그렸고 그의 명성에 걸맞는 좋은 보수의 의뢰가 이어졌다. 카라바조가 시칠리아에 머문 시기에 그린 작품으로는 〈성녀 루시아의 매장〉[또는 산타루치아(Santa Lucia)의 매장], 〈라자로의 부활〉(The Raising of Lazarus, 380cm × 275cm, 1609, Museo Regionale, Messina), 〈양치기들의 경배(목자들의 경배)〉 등이 있다.

　이 그림들을 살펴보면, 카라바조가 시칠리아에 머물던 시기에 그린 작품에서는 어둡고 음침하게 묘사된 배경이 차지하는 부분이 커지고, 인물들이 차지하는 부분이 상대적으로 작아짐으로써, 그림 속의 주인공이 마치 고립된 것같이 느껴지는 형태로 변화한 것을 알 수 있다. 이러한 특징은 당시 카라바조가 물질적으로는 아무런 어려움이 없었지만 시칠리아라는 섬에 도망자의 신분으로 고립되어 지내고 있는 자신의 처지를 표현한 것이라고 볼 수 있다.

　또한 카라바조가 그 시기에 그린 제단화의 등장인물에서는 인간의

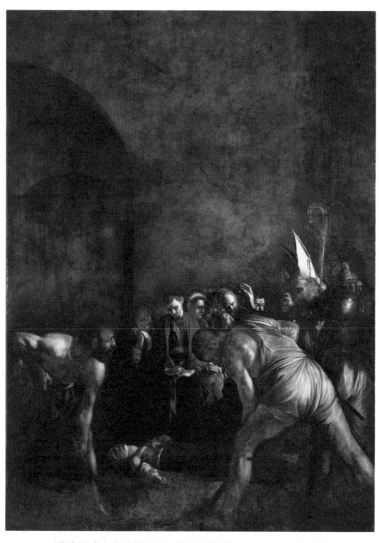

〈성녀 루시아의 매장〉[또는 산타 루치아(Santa Lucia)의 매장,
Burial of St. Lucy], 408cm × 300cm, 1608,
Chiesa di Santa Lucia al Sepolcro, Syracuse

〈양치기들의 경배(목자들의 경배)〉(Adoration of the Shepherds),
314cm × 211cm, 1609,
Museo Regionale, Messina

나약함과 황량함, 절망적인 두려움마저 느끼게 되지만 그것들이 종국에 가서는 겸손과 온유한 아름다움으로 승화되고 있는 것을 느낄 수 있다.

* * * * * *

시칠리아에서 카라바조는 그림에 있어서는 '진화'라고 표현할 만큼이나 의미 있는 변화를 보였다. 하지만 일상에서는 그런 변화를 찾아볼 수 없었다. 이 시기의 카라바조는 무장한 채로 잠을 자고, 사소한 비난 한마디에도 그리고 있던 그림을 찢어 버리고, 지역의 화가들을 공공연하게 조롱하기까지 하였다.

사실 카라바조의 이런 기이한 행동은 그의 이력의 초창기부터 있어 왔다. 예술품 수집가이자 작가인 [줄리오 민니치](Giulio Mancini, 1559-1630)는 당대의 예술가들을 기록으로 옮기면서 카라바조를 '대단히 미친(extremely crazy) 사람'이라고 표현하였고, 카라바조의 가장 든든한 후원자인 프란체스코 델 몬테 추기경 또한 그의 편지에서 카라바조의 '이상함(strangeness)'에 대해서 언급하였다.

카라바조의 이러한 행동은 몰타의 발레타 감옥을 탈출한 이후 더욱 심해져서 결국에는 영혼의 친구라고 여겼던 마리오 민니티마저 그의 곁을 떠나게 되었다.

이제 카라바조는 그가 시칠리아에서 그린 그림 속의 인물들보다

더욱 심하게 고립되었지만, 탈출을 위한 빛을 찾을 수는 없었다. 예술사학자인 프란체스코 수신노(Francesco Susinno, 1670-1739)가 18세기 초에 쓴 〈메시나 화가들의 삶〉[Le vite de' pittori Messinesi(Lives of the Painters of Messina)]에는 카라바조의 시칠리아에서의 기이한 행동에 대한 여러 가지 다양한 일화들이 기록되어 있다.

* * * * * *

앞서 언급한 것처럼 카라바조가 어린 시절에 받은 정신적 외상은 그의 내면에 '공포'와 '두려움'이라는 트라우마를 심어 놓았다. 카라바조의 전기를 기록한 벨로리에 따르면 당시 카라바조는 '두려움'으로 인해 한 도시에 머물지 못하고 시칠리아의 이 도시에서 저 도시로 옮겨 다니며 지냈다고 한다. 물론 벨로리가 말한 이 시기 카라바조의 '두려움'은 누군가 자신을 체포하러 올 거라는, 그래서 죽을 수도 있다는 '현실에서의 두려움'을 말하는 것이겠지만, 카라바조가 어린 시절에 받은 정신적 외상으로 인한 '내면의 두려움'은 '현실에서의 두려움'을 더욱 증폭시켰을 것이다.

결국 카라바조는 1609년 늦은 여름 무렵에 9개월 동안 머물던 시칠리아를 떠나 나폴리로 돌아가게 된다.

초기 바로크 화가이자 예술 사학자인 [지오반니 바글리오네](Giovanni Baglione, 1566-1643) 또한 "그 당시 카라바조는 적에게 쫓기고 있었다."라

고 기록하였지만 그 적이 누구인지는 명확하게 밝히고 있지 않다.

카라바조가 시칠리아를 떠나 나폴리로 간 것은 "시칠리아가 더 이상은 안전하지 않다."라고 느꼈으며 "나폴리에서 콜론나 가문의 보호를 받으며 머무는 것이 더 안전하다."라고 판단했기 때문이라고 볼 수 있다.

다시 나폴리로 도피한 카라바조
(1609-1610)

1609년의 늦은 여름 무렵에 카라바조는 채 1년이 안 되는 기간(약 9개월) 동안 머물렀던 이탈리아 남부의 큰 섬 시칠리아를 떠나 나폴리로 돌아왔다. 카라바조의 이 여정에 대해 "돌아왔다."라는 귀환의 의미를 담을 수 있는 것은, 약 3년 전인 1606년, 자신에게 내려진 참수형의 집행을 피하기 위해 처음으로 도피한 곳이 나폴리였기 때문이다. 나폴리는 카라바조의 도피생활이 시작된 곳이자 끝난 곳이기도 해서 카라바조의 삶에 있어 특별한 곳이다.

카라바조는 앞서 시칠리아에 머무는 동안 '적'(enemy)에게 쫓기고 있다고 느꼈기에 당시 교황인 [바오로 5세]로부터 특별사면을 받아 로마로 돌아갈 수 있을 때까지 나폴리에서 콜론나 가문의 보호를 받는 것이 가장 안전하다고 여겼다. 하지만 시칠리아에서 '카라바조를 쫓

았다는 적'이 누구인지에 대해서는 어느 자료에서도 정확하게 언급하고 있지 않기 때문에 연구자에 따라 '로마에서 카라바조에게 살해된 토마소니의 집안이 사주한 자객' 또는 '몰타에서 카라바조에게 부상을 입은 기사의 사주를 받은 자객'과 같은 몇 가지 추측을 내놓고 있다.

카라바조에 대한 기록 대부분이 그렇지만 이 부분에 대해서도 반론의 여지가 있다. 시칠리아가 아무리 큰 섬이라고 해도 본토와 떨어져 있는 하나의 섬에 불구하고, 카라바조는 가는 곳마다 화가로서만이 아니라 그가 저지르는 기행으로도 유명하였으며, 계속해서 작품의 의뢰를 받아 그림을 그리고 있는 '공인'과도 같은 신분이었기에, 그의 모든 동선은 사실상 공개된 것이나 마찬가지였다. 따라서 만약 카라바조의 적이 그를 쫓았다면 언제든 결코 어렵지 않게 체포하거나 피습할 수 있었겠지만, 시칠리아에서는 카라바조가 누군가로부터 공격을 받았다는 기록을 찾아볼 수 없다.

결론적으로 시칠리아에서는 "적의 추적을 피하기 위해 이곳저곳으로 옮겨 다녔다."라기보다는 "카라바조에게 원한을 품은 자들의 습격이 있을 것을 미리 대비하는 차원에서 이리저리로 옮겨 다녔다."라고 보는 것이 타당할 것이다. 하지만 시칠리아에서 나폴리로 옮겨 온 후에, 성 요한 기사단의 피습으로 부상을 당하였기에, '시칠리아에서 카라바조를 불안에 떨게 한 적'이란 게 전혀 실체가 없는 것이었다고만은 할 수 없을 것 같다.

기록이란 것이, 그것도 몇백 년 전의 기록이란 것이, 객관적인 것만이 남겨졌다기보다는, 부풀려진 입소문과 오기가 포함된 다른 기록을 바탕으로, 기록하고자 하는 이의 의도가 그 안에 심어지기 마련이란 점을 카라바조에 관한 기록에 있어서도 감안할 필요가 있다.

* * * * * *

다시 돌아온 나폴리에서 카라바조가 그린 작품으로는 〈성 베드로의 부인〉(The Denial of Saint Peter, 94cm × 125.4cm, 1610, Metropolitan Museum of Art, New York City)과 〈세례자 요한〉, 그리고 그의 마지막 그림인 〈성녀 우르술라의 순교〉 등이 있다.

카라바조가 그린 〈세례자 요한〉은 총 8개의 작품으로 전해지고 있는데 그것들 중에 로마의 [보르게세 갤러리](Galleria Borghese)가 소장하고 있는 1610년 작 〈세례자 요한〉이 이 시기 나폴리에서 그린 작품이다. 또한 〈성녀 우르술라의 순교〉는 카라바조가 그린 마지막 작품이라는 의미를 갖고 있다. 〈성녀 우르술라의 순교〉에서는 훈족의 왕이 쏜 화살이 성녀 우르술라의 가슴을 강타하는 극적인 순간을 카라바조의 자유로운 붓놀림으로 포착함으로써 성녀 우슬라의 이야기를 더욱 성스럽게 표현하고 있다.

〈세례자 요한〉(John the Baptist or John in the Wilderness),
159cm × 124cm, 1610, Galleria Borghese, Rome

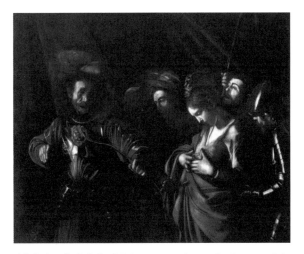

〈성녀 우르술라의 순교〉(The Martyrdom of Saint Ursula),
140.5cm × 170.5cm, 1610, Palazzo Zevallos Stigliano, Naples

이 시기 카라바조의 작품은 화풍 면에서 또 다른 형태의 '진화'라고
표현할 만큼, 계속적으로 변화하였다.

* * * * * *

안전하다고 믿었던 나폴리에서 카라바조는 1609년 10월에 그의 목
숨을 노리는 격렬한 공격을 받아 얼굴에 심각한 부상을 입었다. 이때
입은 부상으로 인해 카라바조가 죽었다는 루머가 로마에까지 전해졌
다.

이 사건에 대해서 "카라바조가 몰타에서 부상을 입힌 기사의 사주

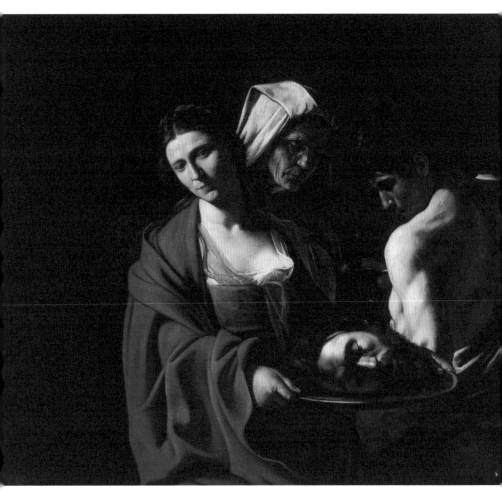

〈세례 요한의 머리를 쟁반에 받쳐 든 살로메〉
(Salome with the Head of John the Baptist), 116cm × 140cm,
1609, Palacio Real de Madrid(Royal Palace of Madrid), Madrid

를 받았거나, 그의 명령을 받는 또 다른 파벌이 매복하고 있다가 공격하였다."라는 기록이 남아 있다.

카라바조는 이 사건이 발생한 직후 〈세례 요한의 머리를 쟁반에 받쳐 든 살로메〉를 그려서 성 요한 기사단의 총책임자이며 카라바조에게 기사 작위를 수여했던 알로프 드 비냐쿠르에서 바쳤다. 이 그림에서 목이 잘린 세례 요한의 얼굴로 카라바조 자신을 그려 넣었다. 이것은 자신의 목을 알로프 드 비냐쿠르에게 바침으로써 자신이 지은 죄를 용서해 달라는 의미라고 볼 수 있다.

카라바조의 이러한 행동으로 보면 당시 카라바조를 공격한 것에는 '몰타에서 카라바조가 부상을 입힌 기사의 개인적인 사주'가 아니라 성 요한 기사단이 직접적으로 관여되어 있다고 볼 수 있고, 카라바조를 피습하여 부상을 입힌 것도 성 요한 기사단 소속의 기사였을 것으로 봐야 할 것 같다.

그 피습으로 인한 싸움이 비록 격렬했다고는 하지만 카라바조는 부상을 입었을 뿐 다행히 목숨을 잃지는 않았다. 아이러니하게도 "적에게 쫓기고 있다."라고 여겼던 시칠리아에서가 아니라 "가장 안전하다."라고 믿었던 나폴리에서 피습을 당한 것이다.

* * * * * *

이 무렵에 카라바조는 〈골리앗의 머리를 들고 있는 다윗〉을 그리

면서 '목이 잘린 골리앗'의 얼굴로 자신을 그려 넣었는데, 그림에서는 거인 골리앗의 머리를 자른 어린 다윗이 '승리자로서의 표정'을 띠고 있는 것이 아니라 목이 잘린 채로 다윗의 한 손에 잡혀 있는 골리앗의 머리를 이상하리만치 측은한 표정으로 내려다보고 있다. 이 당시 카라바조는 자신을 '예술에서는 골리앗과 같은 대단한 거인이긴 하지만 현실에서는 언제든지 목이 잘릴 수 있는 보잘것없는 거인'일 수 있다는 죽음의 공포에 사로잡혀 있었던 것이다.

1610년에 그려진 이 그림은 교황의 조카이자 예술 애호자로서 카라바조의 사면을 중재해 줄 수 있는 강력한 힘을 가진 [스키피오네 보르게세 추기경](Cardinal Scipione Borghese)에게 바치기 위한 것으로 보고 있다. 카라바조는 이 그림에서 자신은 이제 '목이 잘려 피를 뚝뚝 흘리고 있는 죽은 골리앗이나 다름없는 신세'라서 '위대한 다윗조차 그런 자신의 신세를 측은하게 여기고 있다'는 것을 간절하게 호소함으로써 '작품의 대가'로 사면을 받을 수 있게 도와 달라고 애원하고 있다.

그 덕분인지 로마의 후원자들로부터 전해진 '곧 임박한 사면' 또는 '거의 확정된 사면' 소식은 카라바조를 들뜨게 만들었고, 1610년 여름에 그의 사면을 돕고 있는 스키피오네 추기경을 위해 준비한 그림들과 함께 로마를 향해 가는 배에 올랐다.

로마로 향하는 카라바조는 희망에 가득 차 있었을 것이다. 밀라노에서 카라바조로, 카라바조에서 다시 밀라노로, 밀라노에서 로마로,

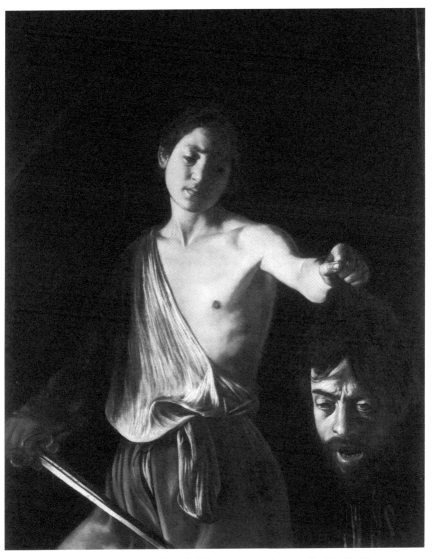

〈골리앗의 머리를 들고 있는 다윗〉(David with the Head of Goliath),
125cm × 101cm, 1610, Galleria Borghese, Rome

로마에서 나폴리로, 나폴리에서 몰타로, 몰타에서 시칠리아로, 시칠리아에서 다시 나폴리로, 그리고 이제 다시 로마로. 그동안 많은 길을 거쳐 왔지만 로마로 돌아가고 있는 이 길이 인생의 마지막 길이 되리라는 것을 카라바조는 결코 알지 못했을 것이다.

카라바조는 로마에 도착하지 못했고 그 길 위에서 허무하리만치 한순간에 세상을 떠나갔다. 나폴리를 떠난 후 카라바조의 사망까지의 행적에 대해서는 기록조차 혼란하여 온갖 추측이 난무하고 있는데, 그런 것들로 인해 카라바조의 마지막 여정에 대한 미스터리가 더욱 커지고 있다.

그의 마지막 여정과 죽음에 붙은 온갖 추측과 미스터리는 카라바조를 '죽음조차도 카라바조다운 천재 괴짜 화가'로 각인시키는 역할을 하고 있다.

카라바조의 죽음, 그 진실과 루머

도피생활이 시작된 이후로는 언제나 그래 왔지만 나폴리에 돌아온 카라바조는 더욱더 '사면'에 온 신경을 집중했다. 사면을 위해 전략적으로 선택했던 몰타였지만 '거의 성공 단계'에서 망쳤기 때문이다. 원인은 자신에게 있다는 것을 알지만 아직 희망의 끈을 놓기에는 너무 이르다고 자신을 토닥거렸다. 희망의 끈을 놓지 않는다면 계속해서 무언가에 집중할 것이고 그것에 집중하는 노력만큼 희망의 불꽃이 반짝일 것이라고 믿었다.

카라바조는 도피생활 중에도 작품을 의뢰받아 그림을 그렸고, 화풍은 계속해서 진화하였다. 카라바조는 알고 있었다. 오직 그림만이 자신에게 자유를 줄 것이고, 그림만이 자신의 희망의 불꽃이며, 그림만이 자신이 살아가는 삶의 이유이자 살아 있다는 증거라는 것을.

카라바조는 쉬지 않고 그림을 그렸다. 현지의 조력자를 위해서도 그렸고, 작품을 의뢰한 교회를 위해서도 그렸고, 그를 로마로 돌아가게 해 줄 귀족과 성직자를 위해서도 그렸다.

로마를 향한 갈망은 사면이 임박했다는 소식만으로도 가슴을 벅차게 만들었다. 어느새 카라바조의 몸은 배에 실려 있었다. [영원의 도시] 로마는 그의 [영혼의 도시]였기에 로마로 가는 길은 고향으로 돌아가는 귀향길이었다. 하지만 카라바조의 바람과는 달리 그는 로마에 도착할 수 없었다. 그의 인생을 질기게 따라다니던 '죽음의 트라우마'가 그 길에서는 현실의 현상으로 발현되었다.

* * * * * *

카라바조가 사망한 날짜에 대해서는 누구도 정확하게 말할 수 없다. 카라바조의 친구 중에 시인(poet)이라고 알려진 한 친구는 카라바조가 사망한 것이 1610년 7월 18일의 일이었다고 말하였다고 전한다. 하지만 그것조차 카라바조가 사망하고 나서 시간이 지난 후에나 밝힌 것이고, 그 친구 또한 카라바조의 죽음을 바로 옆에서 직접 지켜본 것은 아니었으며, 그 주장의 근거에 대해서도 알려진 것이 없어 진위를 파악하기는 어렵다.

카라바조의 죽음에 대한 가장 믿을 만한 기록은 1610년 7월 28일 로마에서 [우르비노 공국(公國) 궁정](ducal court of Urbino)으로 가는 익명의 [아비소][avviso, 일종의 개인 뉴스레터(private newsletter)]가 카라바조의 사망

소식을 최초로 보도했다는 것이다.

사흘 후 또 다른 아비소가 "카라바조가 나폴리에서 로마로 가던 중 열병으로 사망했다."라고 보도한 것으로 보아 여러 아비소들이 카라바조의 사망 소식을 다루었던 것으로 보인다. 당시 여러 소식지들이 카라바조의 사망 소식을 보도할 정도로 그는 악동이자 거장으로 유명한 인물이었다.

최근에 와서 토스카나(Tuscany)주 [그로세토](Grosseto) 지방의 한 작은 타운인 [포르투 에르콜레](Porto Ercole)에서 "카라바조가 열병(fever)으로 인해 사망했다."라는 사망기록이 발견됨에 따라 카라바조를 좇던 추종자들의 걸음은 이 한적한 바닷가 마을에 멈춰 서게 되었다.

"카라바조는 왜 이 작은 마을에서 삶을 마쳐야 했을까."
"카라바조의 죽음에는 대체 어떤 일들이 엉켜 있는 것일까."

카라바조는 자신의 죽음조차, '카라바조라는 불가해한 천재 화가'를 되돌아보게 하는 또 다른 오브제로 만든 것이다.

〈카라바조의 여정 지도〉(Map of Caravaggio's Travels)는 카라바조의 전 생애에 걸친 여정을 한 장의 지도 위에 표기한 것으로 그의 행적을 추적하는 것에 있어 중요한 정보를 제공하고 있다.

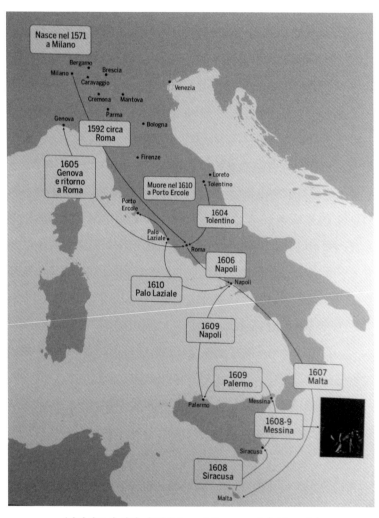

〈카라바조의 여정 지도〉(Map of Caravaggio's Travels)
(자료 출처: Wikipedia, CC BY-SA 4.0, free to Share-copy and
redistribute the material in any medium or format)

* * * * * *

카라바조의 사망에 대해서는 여러 가지 버전이 전해지고 있다. 그 중에 잘 알려져 있는 것들을 살펴보면 다음과 같다.

나폴리에서 올라 탄 배가 로마의 근교인 [팔로 라지알레](Palo Laziale) 항구에 정박했을 때 카라바조가 하선했고, 그곳에서 스페인 군대의 경비대장이 카라바조를 다른 사건의 범죄자로 오인하여(또는 사형이 선고된 범죄자 신분으로 취급하여) 체포 구금하였다. 가까스로 이틀 만에 풀려날 수 있었지만(보석금을 지불하였다는 말도 있다.) 그때는 이미 [스키피오네 보르게세 추기경]에게 바치기 위해 챙겨 왔던 그림들은 그의 다른 물건들과 함께 배에 그대로 실린 채로 항구를 떠나 버린 뒤였다.

그림이 바로 자신이고 그림만이 자신의 정체성이며 그림이 있어야만 사면을 받을 거라고 믿었기에 카라바조는 배의 다음 정착지인 [포르투 에르콜레]를 향해 육로를 따라 황급히 이동하였다. 여름날의 뜨거운 태양빛을 견뎌 가며 피로에 지친 몸을 이끌고 포르투 에르콜레 항구에 도착하였지만 배를 찾을 수 없었다.

이에 희망을 잃는 카라바조는, 도와주는 이 없이, 막연히 해변의 모래 위를 돌아다니며 열병(이 열병에 대해서는 말라리아에 의한 것이라는 주장과 이질로 인한 것이라는 주장, 감염에 의한 것이라는 주장이 있다.)에 시달리다가 1610년의 어느 여름날에 외롭게 죽음을 맞았다.

이 버전을 찬찬히 들여다보고 있으면 다음과 같은 의문점을 갖게 된다.

지도를 보면 팔로 라지알레는 그야말로 로마의 근교이다. 로마로 가기 위해서는 이곳에서 그림만이 아니라 가져온 모든 짐을 들고 하선을 해서 육로를 통해 로마로 가는 것이 최적의 경로이다. 그런데 카라바조는 무슨 이유에서인지 자신의 짐을 배에 그냥 남겨 둔 채로, 그것도 자신의 그림들까지 배에 그대로 내버려 두고 몸만 내렸다는 것이다. 물론 우리가 알지 못하는 어떤 상황이 그 과정에 발생했을 가능성은 있다.

여기에 대해 카라바조가 팔로 라지엘라에서 테베레강(영어: The Tiber, 이탈리아어: fiume Tevere)을 거슬러 오르는 다른 작은 배로 옮겨 타기 위해 하선했었다고 말할 수는 있다. 하지만 이탈리아의 지도를 보면 알 수 있듯이 로마를 지나온 테베레강이 티레니아해(The Tyrrhenian Sea)와 만나는 지점은 팔로 라지엘라가 아니라 그보다 남쪽에 있는 피우미치노(Fiumicino)이다. 따라서 이 버전에는 카라바조 행적을 제대로 확인하지 않은 이들이 꾸며 낸 이야기가 더해졌을 가능성이 높다.

또 다른 버전에서는 팔로 라지엘레에서 하선한 카라바조가 그림을 찾기 위해 포르투 에르콜레로 급히 이동하였는데, 그곳에서 항구의 부랑자에게 살해당했다는 것이다. 카라바조의 평소 행실을 생각해 보면, 항구의 부랑자와 어떤 형태의 충돌이 있었고 그 사건이 사망으로 이어졌을 수는 있다. 하지만 이 또한 다음과 같은 의문을 갖게 된다.

결투 끝에 토마소니를 살해한 로마에서의 사건이나, 성 요한 기사단의 기사에게 부상을 입힌 몰타의 사건 이외에도 카라바조가 저지른 폭행과 관련된 여러 사건들과 암살자들의 피습을 이겨 낸 나폴리에서의 일화를 통해서 알 수 있듯이, 싸움이라면 나름의 일가견을 가졌을 카라바조가 일개 부랑자에게 살해를 당했다니, 선뜻 동의하기는 어렵다.

게다가 카라바조가 사망한 것으로 알려진 포르투 에르꼴레는 티레니아해에 붙어 있는 작은 타운이다. 항구라고 해 봐야 그리 크지 않은 배 몇 척이 드나들 수 있었을 것이다. 이런 작은 마을에는 떠돌이 부랑자들이 모여들지 않는다. 그때나 지금이나 부랑자들은 사람들이 북적이는 곳을 찾기 마련이다. 그래야만 먹을 것과 몸을 누일 만한 곳을 어떻게든 마련할 수 있기 때문이다.

하지만 이런 가정을 해볼 수는 있겠다. 팔로 라지엘레에서 육로로 포르투 에르콜레에 도착한 카라바조는 육체적으로 너무 지쳐 있었을 것이다. 7월 한여름이었기에 뜨거운 육로를 황급히 걸어서 이동하는 길에 열병에 걸렸을 수도 있다. 그런 상태에서 항구 마을의 거친 사내들과 싸움을 벌였고 그것이 사망의 원인이 되었다고 한다면, 이 이야기 또한 '카라바조의 죽음'을 설명하는 하나의 버전이 될 수 있다. 하지만 당시 포르투 에르꼴레에서 카라바조의 죽음으로 인해 기소된 사내들에 대한 기록이 없는 것으로 보아, 이 버전의 신빙성은 상당히 떨어진다고 할 수 있다.

* * * * * *

 어쨌든 그나마 가장 확실한 기록은 사망 당시 카라바조에게는 심각한 정도의 열이 있었다는 것이다. 하지만 열의 원인과 그 열이 카라바조가 사망하게 된 직접적인 원인인지는 정확히 알 수 없다.

 "카라바조는 어떻게, 무엇으로 인해 죽었는가?"

 이 한 줄의 문장은 카라바조가 사망한 당대에서는 떠들썩한 논란과 루머를 낳았던 문제였고, 시간이 흘러 그가 예술사의 한 흐름이 된 이후부터는 다양한 '역사적인 논쟁과 연구'를 낳는 주제가 되고 있다.

 카라바조의 죽음에 관해 당대에 퍼진 가장 일반적인 루머는 토마소니 가문이나 성 요한 기사단의 복수가 카라바조를 죽였다는 것이다. 그 외에도 오랫동안 전통적인 관점에서의 역사가들은 당시에는 남자들의 사망 원인으로 매독이 흔하였기에 카라바조의 죽음 또한 매독이 원인이었을 거라고 생각하였다. 그리고 카라바조가 말라리아에 걸렸거나 살균되지 않은 유제품으로 인해 브루셀라병(brucellosis)에 걸렸을 가능성을 제시한 학자들도 있다.

* * * * * *

 카라바조의 유해는 그가 사망한 포르투 에르콜레의 [산 세바스티

아노 공동묘지](San Sebastiano cemetery)에 묻혔다가 이후 [세인트 에라스무스 공동묘지](St. Erasmus cemetery)로 옮겨졌다.

2010년에 카라바조를 연구하는 고고학자들이 세인트 에라스무스 공동묘지에 있는 3개의 지하실에서 발견한 유골들에 대해 약 1년에 걸쳐 DNA 분석과 탄소 연대 측정, 그리고 다른 여러 가지 방법들을 동원하여 면밀한 조사를 실시하였고, 그중에서 카라바조의 유골을 특정했다고 발표했다.

이들의 초기 조사 결과에서는 카라바조의 죽음이 납중독(lead poisoning)이 원인이었을 가능성을 제시하였는데 이것은 카라바조가 활동하던 당시의 물감이 많은 양의 납염(lead salts)을 함유하고 있었고, 카라바조의 폭력에 대한 탐닉 또한 납중독으로 인해 야기될 수 있는 증세 중에 하나이기 때문이다.

이들은 이후의 연구에서 카라바조가 나폴리에서 입은 부상이 오랫동안 지속되면서 결국 황색포도상구균(Staphylococcus aureus)에 감염되어 패혈증(sepsis)으로 사망한 것이라고 결론지었다. 이들이 내린 결론이 맞다면, 카라바조가 사망하게 된 이유는 나폴리에서 그를 급습해서 큰 부상을 입힌 성 요한 기사단에게 있다. 그렇다면 사면을 위해 찾아갔던 성 요한 기사단의 몰타섬이 카라바조에겐 죽음의 섬이었던 것이다.

2002년에 공개된 교황청의 문서에서는 카라바조의 죽음은 부유한 집안인 토마소니 가문의 사주에 의한 것이라고 한다. 이에 따르면 카

라바조가 1606년 그의 모델이었던 필리드 멜란드로니와의 애정문제로 갱스터(gangster)인 라누치오 토마소니와 결투를 벌였고 그 결투에서 발생한 불미스러운 행위로 인해 라누치오 토마소니가 살해된 것에 대한 복수로 그의 가문이 나서서 1610년 여름 포르투 에르콜레에서 카라바조를 살해했다는 것이다. 하지만 이 기록 또한 카라바조의 사후에 작성된 것이고, 어떤 과학적인 근거보다는 당시 전해지고 있던 루머를 바탕으로 한 것일 수 있어 그 진위를 알기는 어렵다.

* * * * * *

열병으로 인한 것이건 싸움으로 인한 것이건, 복수 때문이건, 그 원인이 무엇이었건 간에 카라바조는 로마로 돌아가지 못했다. 카라바조의 죽음을 좀 더 극적으로 묘사하고 _싶은 사람들은 "카라바조가 죽기 바로 직전에 교황 바오로 5세가 카라바조의 후원자와 교황의 조카인 스키피오네 보르게세 추기경의 요청을 못 이겨 카라바조의 사면장에 사인을 했다."라고 하고, 어떤 이들은 "카라바조가 죽을 때 그의 손에 교황의 사면장이 쥐어져 있었다."라고도 한다. 진위를 떠나 두 얘기 모두 카라바조의 죽음을 더욱 드라마틱하게 만들고 있다.

떠난 사람은 다시 돌아올 수 없는 법이다. 범죄자이자 거장인 카라바조는 그의 작품 〈다윗과 골리앗〉에서의 두 주인공 다윗과 골리앗처럼 '예술가로서는 다윗과 같은 승리자이지만 인생에서는 골리앗과

같은 패배자'로 살아가다가 세상을 떠났다. 변하지 않는 진실은 그를 죽음에 이르게 한 것은 카라바조 바로 그 자신이라는 것이다.

카라바조를 좇는 이의 가슴속에는 저마다의 카라바조가 똬리를 틀고 있다. 그들은 각자의 눈과 가슴으로 카라바조의 작품과 삶과 죽음을 바라보고 있다. 카라바조는 자신의 죽음조차 각자가 스스로의 눈과 가슴으로 그려 보라고 하고 있다. 카라바조라는 화가는 한 사람이었지만 무수히 많은 카라바조가 저마다에게 존재하게 된 이러한 현상을 [카라바조 효과](Caravaggio Effect)라고 불러도 좋겠다.

카라바조를 회상하며

아무리 들여다봐도 카라바조의 삶은, 하얀 도자기가 빚어낸 매끄럽고 둥그런 윤곽선처럼 너무 반듯해서 화려하다든지, 옥빛 도자기의 표면에 새겨진 한 가닥 난의 줄기처럼 너무 수수해서 선명한, 그런 아름다움은 찾아볼 수 없다.

> "카라바조는 너무 조마조마한 삶을, 하얀 구름 한 조각이 파란 하늘을 아무렇게나 떠다니듯 아련하게 살아가다가, 그림 몇 점을 이 지구별에 내려놓고서는 홀연히 스러져 간 천재 화가이다."

카라바조의 삶은 얇은 간유리 너머에 있는 누군가의 실루엣처럼

의아하기까지 하고, '그'라는 실체는 대체 무엇인지, 도대체 '그'가 있기나 했던 것인지, 어쩌면 '그'는 황량한 사막을 지나다가 문득 만난 신기루가 아닌지, 바닷가 절벽을 타고 오르는 한 줄기 바람인 것인지, 어느 것 하나 종잡을 수 없어 다단하게만 느껴진다.

그래서일 것 같다. 일단 그를 따라나서면, 아무리 가물하게 멀어져 간다 해도, 그의 그림자라도 쫓을 수밖에 없는 딜레마에 빠지게 되는 것은.

* * * * * *

그를 쫓는 날이 쌓여 가다 보면, 온 가득 무언가를 잔뜩 어질러 놓은 방 안을 바라보고 있는 듯 혼란스러워지기 일쑤다. 그의 삶에서는, 왜 그랬는지, 왜 그래야만 했는지, 알 듯 모를 듯 섬섬한 슬픔과 짙은 고독이, 그가 겪었을 어지럼증과 함께 느껴진다.

원래 무언가 새로운 것을 해 보려면, 그렇게 하려고 마음을 먹었다면, 먼저 기존의 것들을 순서 없이 끄집어내어 눈앞에 잔뜩 흩어놓아야 하는 법이다. 그런 혼동 속에서야 뭔가 새로운 것을 찾아 나설 수 있다는 것은, 안타깝게도, 이 지구별을 살아가는 우리가 겪고 있는 가장 큰 아이러니이다.

* * * * * *

카라바조를 제대로 알고 싶다면, 카라바조를 진정으로 이해하려 한다면, 먼저 닥치는 대로 그를 찾아다니면서 눈으로 읽고 가슴으로 받아들여야 한다. 그 과정에 머리의 선입견이 끼어들게 해서는 안 된다. 단지 흥밋거리 삼아 카라바조의 한쪽 면만을 가볍게 다룬, 마치 카라바조를 아는 것처럼 지껄여 놓은, 카라바조를 패륜아 내지는 사이코패스처럼 몰아세운 혹자들의 책임 없는 이야기에 마음을 빼앗겨서는 안 된다.

"어떤 것을 알려고 할 때 마주치게 되는 가장 큰 장애물은 '보고자 하는 것만 보고, 듣고자 하는 것만 듣게 만드는 선입견'이다."

울타리를 세우지 않은 가슴으로 카라바조를 좇다 보면 어느 날인가, 찾고 읽고 보는 것의 삼박자가 삼위일체로 딱 맞아떨어지며 공명을 일으키는 신비한 순간을 맞이하게 된다. 바로 그때가 카라바조라는 천재 예술가에게 한 걸음 더 앞으로 다가서게 되는 순간이다.

카라바조가 가는 길에는 늘 빛과 어둠이 떠나지 않았다. 그가 걸어간 길에는, 그의 앞을 비추던 환한 빛만큼이나 어둠의 그림자가 깊게 드리워져 있었다. 이것을 안타까움이라는 단어로만 표현하자니 밤안개 잔뜩 내린 좁은 골목길을 홀로 걸어가는 듯한 먹먹함이 슬그머니 끼어들 것 같다.

카라바조, 그는 이 세상에 존재했던 어느 그림쟁이보다도 천재 그림쟁이였다. 그의 평가에 있어 일반적인 세상의 척도를 들이댈 수는 없다. 그를 평가하기 위해서는 오직 그만을 위한 특별한 시선이 필요하지만, 적어도 지금까지는 그 누구도 그것을 하지 못하였으니, 세상으로부터 그는 진정한 자유를 부여받은 것이라 할 수 있다. 오히려 너무 많은 '그'에 대한 추측과 그 추측을 기반으로 한 평가가 마치 '그'의 실체인 양 회자되고 있기에 그는 오히려 세상의 평가로부터 면제되고 있는 것이다.

* * * * * *

그는 분명, [영원의 도시 로마]를 언제까지라도 떠나지 않을 거라고, 그곳에서 자신만의 그림을 그리며 영원토록 살아갈 거라고, 굳은 심지를 세웠을 것이다. 신으로부터 권세를 부여받은 부유하면서도 학식과 교양을 갖추었고 거기에 예술적 소양까지 겸비한 이들의 절대적인 후원과 작품 의뢰가, 로마가 존재하는 한, 세상의 중심인 로마는 영원할 것이기에, 결코 끊이지 않을 것이라고 확신했을 것이다. 그의 붓이 신성을 그려 내는 한, 그의 그림이 신의 권능을 전달하는 한, 그 어떤 죄를 짓더라도 결국에는 용서받을 것이라고 믿었을 것이다.

카라바조는 자타가 인정하는 당대 로마 최고의 화가였고 그가 그린 그림은 다른 어떤 화가가 그린 것보다 최고란 것이 너무나도 명백

했기에, 또한 그의 그림을 마주하게 되는 이라면 누구나 감격해할 것이고 성스러운 포만감이 영혼 가득 차오를 것이기에, 그의 그림과 그에게 주어지는 찬사와 영광은 로마와 신의 권능처럼 영원할 거라고 여겼을 것이다.

"누군가 저기 뒤쪽 멀리에서 손을 흔들고 있다. 실루엣만으로도 그인 것을 알겠다. 그를 좇던 발걸음이 어떤 연유인지 그를 지나쳐 왔나 보다. 되돌아가는 발걸음은 재촉당하기 마련이다."

"가까이 다가가서 몇 마디 말을 걸어 봐야겠다. 이것이 그의 [삶과 예술 그리고 죽음]이 맞느냐고."

펜을 내려놓으며 뉴욕에서,

Dr. Franz Ko(고일석)

카라바조의 삶과 예술, 그리고 죽음

ⓒ 고일석, 2022

초판 1쇄 발행 2022년 4월 15일

지은이 고일석
제작지원 주)지식문화산업연구소, AICIT
펴낸이 이기봉
편집 좋은땅 편집팀
펴낸곳 도서출판 좋은땅
주소 서울특별시 마포구 양화로12길 26 지월드빌딩 (서교동 395-7)
전화 02)374-8616~7
팩스 02)374-8614
이메일 gworldbook@naver.com
홈페이지 www.g-world.co.kr

ISBN 979-11-388-0870-5 (03600)